舞蹈艺术鉴赏

高等院校音乐通用教材

主　编　钱正喜　杨　珏
副主编　廖祖峰　刘斐然　卜智城
参编人员　高　妍　周　琪　杨　柳
　　　　　史朋伟　杨晨曦

华东师范大学出版社
·上海·

图书在版编目（CIP）数据

舞蹈艺术鉴赏/钱正喜，杨珏主编．—上海：华东师范大学出版社，2023

ISBN 978-7-5760-4631-1

Ⅰ.①舞… Ⅱ.①钱…②杨… Ⅲ.①舞蹈艺术—研究 Ⅳ.①J7

中国国家版本馆CIP数据核字（2024）第029091号

舞蹈艺术鉴赏
高等院校音乐通用教材

主　　编	钱正喜　杨　珏
策划编辑	骆方华
责任编辑	李　琴　李梦婷
特约审读	张林林
责任校对	张佳妮　时东明
封面设计	俞　越　钱泊亦
出版发行	华东师范大学出版社
地　　址	上海市中山北路3663号
印　　刷	上海华顿书刊印刷有限公司
营销策划	上海纽姆文化传播有限公司
电　　话	021—62709889　021—62091608
开　　本	787×1092　16开
印　　张	10.5
字　　数	198千字
版　　次	2024年7月第1版
印　　次	2024年7月第1次
书　　号	ISBN 978-7-5760-4631-1
定　　价	52.00元
出版人	王　焰

（如发现本版图书有印订质量问题，请寄回本社客服中心调换或电话021—62865537联系）

前　言

《舞蹈艺术鉴赏》是一本面向全国普通高等院校各专业学生进行美育教育的通识课教材，也可作为高等教育艺术类专业的基础课教材，同时也是一本大众艺术美育的普及读物。

艺术是一种人类表达情感的美的形式。由艺术家创作艺术作品，最终通过观众或读者这个鉴赏主体的审美再创造活动，实现审美鉴赏，从而体现其社会意义和美学价值。舞蹈艺术则是指由舞蹈家创作的在舞台上表演的艺术作品。传统的艺术包括文学、绘画、音乐、舞蹈、雕塑、戏剧、建筑、电影等八大门类。以艺术作品的存在方式为依据，将艺术区分为时间艺术（音乐、文学）、空间艺术（雕塑、绘画）和时空艺术（戏剧、影视）；以艺术作品的感知方式为依据，将艺术区分为听觉艺术（如音乐）、视觉艺术（如绘画）和视听艺术（如戏剧）；以艺术作品对客体世界的反映方式为依据，将艺术区分为表现艺术（音乐、舞蹈、建筑、抒情诗等）和再现艺术（绘画、雕塑、戏剧、小说等）；以艺术作品的物化形式为依据，将艺术区分为动态艺术（音乐、舞蹈、戏剧、影视等）和静态艺术（绘画、雕塑、建筑、实用工艺等）。彭吉象教授结合欧美国家的艺术分类，在《艺术学概论》中将艺术分为实用艺术、造型艺术、表情艺术、综合艺术、语言艺术等五大类。音乐和舞蹈这两门表现性和表演性艺术属于表情艺术的种类。

本教材第一章至第四章从舞蹈艺术鉴赏的本质、舞蹈艺术鉴赏的主体及客体与能力培养、舞蹈艺术鉴赏的过程、舞蹈艺术鉴赏的基本方法四个方面较为全面系统地论述了舞蹈艺术鉴赏的一般美学原理，以及舞蹈艺术鉴赏的规律与方法。第五章至第八章则按照舞蹈风格分类，从中国古典舞艺术、中国民间舞艺术、芭蕾舞艺术、现当代舞艺术等风格类别进行作品举要和鉴赏提示，为欣赏各类舞蹈艺术打下基础。

学习本教材，建议把握以下重点：

一是遵循艺术客观规律，辩证地看待我国舞蹈艺术。要历史地、科学地把握我国舞蹈艺术的特点，尤其要结合中国现当代舞蹈艺术发展，准确把握我国舞蹈艺术自身发展的客观规律与内涵特征。

二是全面系统地把握教材的主旨和脉络。充分认识艺术鉴赏的一

般规律,将舞蹈艺术鉴赏作为审美再创造活动,不断培养与提高舞蹈艺术鉴赏力。

三是在作品举要基础上,扩大艺术视野。教材列举的是目前较为普遍认知的舞蹈艺术,它们仅仅是在舞蹈艺术花海中被采摘而出的几朵美丽花朵,以此抛砖引玉,期望大家能触类旁通,举一反三。大量进行多种舞蹈艺术的对比分析,可以更为清晰全面地把握舞蹈艺术风格特点。

四是在理论学习的基础上,结合视频深入理解作品内涵,体验舞蹈艺术的审美再创造活动。本书第五章至第八章作品鉴赏示例中的舞蹈剧目均配备有视频,扫描封底二维码关注公众号,搜索书名"舞蹈艺术鉴赏"即可下载观看,或登录网站 have.ecnupress.com.cn 中的"资源下载"栏目,搜索关键字"舞蹈艺术鉴赏"也可下载观看。

本教材通过文字、图片、视频与网络的方式(将分期实施)为学习提供帮助。

<div style="text-align:right">编　者
2024 年 4 月</div>

目 录

001　绪论　舞蹈艺术鉴赏的课程构建
　　　　　——培养具有美育素养的新时代大学生

第一章　舞蹈艺术鉴赏的本质

007　第一节　舞蹈艺术鉴赏是人类的一种审美活动
007　　　　一、舞蹈艺术鉴赏以审美为根本标志
012　　　　二、舞蹈美的逻辑
014　第二节　舞蹈艺术鉴赏的特征与种类
014　　　　一、舞蹈艺术鉴赏的特征
019　　　　二、舞蹈艺术鉴赏的种类

第二章　舞蹈艺术鉴赏的主体、客体与能力培养

023　第一节　舞蹈鉴赏活动的主体与客体
023　　　　一、主体与客体的含义
026　　　　二、主体与客体的关系
027　　　　三、舞蹈鉴赏客体的基本属性
030　　　　四、舞蹈鉴赏主体的审美属性
033　第二节　舞蹈鉴赏能力的培养
033　　　　一、培养舞蹈鉴赏能力的意义
035　　　　二、舞蹈鉴赏的能力

第三章　舞蹈艺术鉴赏的过程

039　第一节　舞蹈鉴赏的三个环节
039　　　　一、作品
041　　　　二、舞者
042　　　　三、观赏者

043　第二节　舞蹈鉴赏过程的三个阶段
043　　　一、舞蹈形象感知
044　　　二、舞蹈情感想象
045　　　三、舞蹈艺术认识

第四章 舞蹈艺术鉴赏的基本方法

047　第一节　"动作"是舞蹈鉴赏的基础
047　　　一、舞蹈动作的功能性
050　　　二、舞蹈动作的内涵
051　　　三、舞蹈动作的风格性
053　　　四、舞蹈中的技术技巧动作
055　第二节　"画面"是舞蹈鉴赏的关键
055　　　一、舞蹈图案
058　　　二、舞蹈区位
058　　　三、舞蹈调度
059　第三节　"意境"是舞蹈鉴赏的灵魂
059　　　一、理解意境
060　　　二、实境与虚境
061　　　三、感悟意境

第五章 中国古典舞艺术鉴赏

063　第一节　中国古典舞艺术概述
063　　　一、中国古典舞的创建与发展
066　　　二、中国古典舞的审美特征
069　第二节　中国古典舞作品鉴赏示例
069　　　一、唐宫夜宴
072　　　二、孔乙己
074　　　三、醉鼓
076　　　四、扇舞丹青
078　　　五、黄河

080	六、小溪、江河、大海
082	七、秦王点兵
083	八、踏歌
085	九、千手观音
087	十、望穿秋水

第六章 中国民间舞艺术鉴赏

089	第一节　中国民间舞艺术概述
089	一、中国民间舞的历史与发展
090	二、中国民间舞的种类与特征
096	第二节　中国民间舞作品鉴赏示例
096	一、一个扭秧歌的人
098	二、说兰花
099	三、鄂尔多斯
101	四、蒙古人
102	五、浪漫草原
105	六、牛背摇篮
107	七、摘葡萄
109	八、扇骨
111	九、邵多丽
112	十、云南映象

第七章 芭蕾舞艺术鉴赏

115	第一节　芭蕾舞艺术概述
116	一、芭蕾舞的审美原则
118	二、中国芭蕾
119	第二节　芭蕾舞作品鉴赏示例
119	一、关不住的女儿
121	二、仙女
122	三、堂吉诃德

123	四、天鹅湖
124	五、睡美人
126	六、红色娘子军
128	七、大红灯笼高高挂
129	八、牡丹亭

第八章 现当代舞艺术鉴赏

131	第一节 现当代舞艺术概述
131	一、西方现代舞
133	二、中国现当代舞
135	第二节 现当代舞作品鉴赏示例
135	一、春之祭
137	二、启示录
139	三、走入迷宫
142	四、舞经
145	五、走跑跳
146	六、士兵与枪
147	七、天边的红云
149	八、咱爸咱妈
150	九、遇见

153	参考文献
157	配套视频目录
159	后记

绪论 舞蹈艺术鉴赏的课程构建

——培养具有美育素养的新时代大学生

我们开始讲舞蹈艺术鉴赏这门课之前,按照惯例,需要先讲绪论,也就是问题的导入。舞蹈艺术鉴赏是什么?对舞蹈艺术进行鉴赏,为什么需要开设一门专门的课程?以及如何进行舞蹈艺术鉴赏?

为什么要用问题意识开始这门课程的讲授呢?首先,舞蹈艺术鉴赏是舞蹈学的一门较为年轻的课程,很多问题都有待于我们去发现与研究。其次,问题意识是人类的基本思维方法,人们遇到一个新的事物现象,往往是要提出问题的,这是因为人的思维意识在起作用。思维意识是人类区别于动物最根本的原因,当有人看到天上有各种天体,有太阳、月亮、星星,就要问这是什么,这就有了天文学;有人看到苹果从树上掉下来,月亮却不会,他就想知道为什么,这就有了物理学;有人看到贫富的问题,货物与货币的问题,以及货物一会多一会少,就想知道应该怎么办,这就有了经济学。文化与科学都是从人类的自我意识开始建立的,从提问开始,建立了各种学问知识。我们的学习也是从提问开始,正是因为有不懂的问题,大家才需要学习,并且是从小学到大,从大学到老。事实上,人的生命价值就体现于在人生中不断提出问题并解决问题。

一、舞蹈艺术鉴赏课程的含义

一门独立的课程构建,应有它特定的含义。我们在此称之为"舞蹈艺术鉴赏"的这门课程,其特定的含义主要在于舞蹈艺术的审美,确切地说,它区别于一般的"舞蹈鉴赏"与"舞蹈欣赏"课程的概念。因此,我们的"舞蹈艺术鉴赏"亦可称为"舞蹈艺术鉴赏美学"。"舞蹈艺术鉴赏"是艺术美学中的一个分支学科,它以舞蹈艺术审美的普遍规律作为自身研究对象,所研究的是人类进行舞蹈艺术鉴赏及与之相关的各种现象的普遍规律。在课程含义上,我们应该首先明确"艺术舞蹈与非艺术舞蹈"的区别,以及"审美鉴赏"的概念内涵。

1. 艺术舞蹈与非艺术舞蹈

艺术与非艺术,这是现代主义美学与传统艺术概念产生差异的重要问题。那么,舞蹈有艺术与非艺术之分吗?在课堂上,同学们也难以区分。很多同学都回答,舞蹈都是艺术,哪有非艺术的舞蹈?这是因为艺术

舞蹈与非艺术舞蹈的结合非常紧密,它们的界限较之其他艺术门类而言更加模糊不清。比如:民俗舞蹈、社交舞蹈、健身舞蹈、宗教祭祀舞蹈等,它们是艺术吗?表面上看它们都有舞蹈的因素,但仔细一想,似乎与我们认知中的舞蹈艺术又有某些差别。正是这些差别成为区分艺术与非艺术的界限。

1750年,德国哲学家鲍姆加登提出,人类追求的基本价值为真、善、美。科学求真,道德求善,艺术求美。所求不同,所言各异。科学、道德、艺术,是人类不同心理活动的外在承载形式。艺术是唯一"求美"的形式,对美的追求也是艺术唯一的目的。如何区分艺术舞蹈与非艺术舞蹈?如何看待一种舞蹈现象是否为艺术舞蹈?我们可以用减法,看看这一舞蹈现象是否可以减至唯以"求美"为目的。上面提到的民俗舞蹈、社交舞蹈、健身舞蹈、宗教祭祀舞蹈等,尽管都有舞蹈的因素,但它们的出发点不是以审美为唯一目的。比如:民俗舞蹈是为了民俗活动,社交舞蹈是为了社会交际,健身舞蹈是为了健身,宗教祭祀舞蹈是为了宗教。只有艺术舞蹈的唯一目的是审美。当一个舞蹈现象的出现不是以审美为目的,它就不在传统艺术的范畴内,我们称之为非艺术舞蹈,也可以称为生活舞蹈。

艺术源于生活,而高于生活。"人类的社会生活虽是文学艺术的唯一

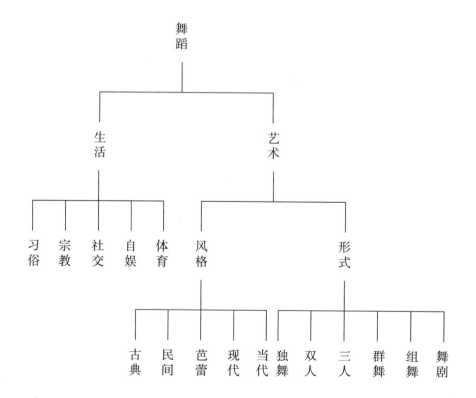

源泉,虽是较之后者有不可比拟的生动丰富的内容,但是人民还是不满足于前者而是要求后者。这是为什么呢?因为虽然两者都是美,但是文艺作品中反映出来的生活却可以而且应该比普通的实际生活更高,更强烈,更有集中性,更典型,更理想,因此就更带普遍性。"[1]这段话非常精辟地说明了生活与艺术的关系问题,也说明了艺术舞蹈与非艺术舞蹈的联系。艺术舞蹈是指由专业或业余舞蹈家通过对社会生活的观察、体验、分析、集中、概括和想象进行艺术的创造,从而创作出主题思想鲜明、情感丰富、形式完整、具有典型性的艺术形象,并由少数人在舞台或广场上表演给广大群众观赏的舞蹈作品。

2. 审美即鉴赏

鉴赏是对艺术的鉴定和欣赏。艺术鉴赏是人们对美的主观评价与判断,德国哲学家康德称之为"鉴赏判断"。他认为审美活动的"判断"与人类认识活动、道德活动等其他精神活动的"判断",表面上看起来是相同的判断,而事实上,艺术鉴赏的审美判断和逻辑判断、道德判断在本质上完全不同。一件物品的真伪可以被鉴别,但不能被鉴赏;一件物品的等次品级,可以被鉴定,但不能被鉴赏。所以对于艺术,我们一般用鉴赏和欣赏这两个概念,而不用鉴别艺术或鉴定艺术的说法。

人们在鉴赏艺术品时,享受艺术带来的美,在这一过程中有了自己的审美评价,这是人类认识客观世界的一种思维性创造活动。舞蹈艺术鉴赏即舞蹈艺术审美,既是人们在接触和观看舞蹈艺术作品过程中产生的审美评价,也是人们通过舞蹈艺术形象去认识客观世界的一种思维性创造活动。

二、舞蹈艺术鉴赏的学科范畴

舞蹈艺术鉴赏学科研究的对象是人类进行舞蹈艺术鉴赏的活动过程、活动规律及其鉴赏方法等。舞蹈艺术鉴赏由舞蹈艺术和审美鉴赏两个概念构成,从学科定位来说,它与舞蹈艺术学和美学有着紧密的关系,属于舞蹈艺术学和美学的交叉学科。

美学,即关于美的学问,包括美的研究、审美的研究和艺术哲学的研究,它侧重于对美的现象作形而上的探索与揭示,带有极强的抽象性和概括性。舞蹈艺术学是属于艺术门类的学问,它包括舞蹈历史、舞蹈创作、舞蹈表演、舞蹈理论等学科分支,主要是关于舞蹈艺术规律的探索与研究。舞蹈艺术鉴赏属于舞蹈艺术理论的研究范畴,我们可以对舞蹈艺术鉴赏的学科范畴作如下概括:

[1] 参见于毛泽东.毛泽东选集:第三卷(第2版)[M].北京:人民出版社,1991:861.这说明艺术与生活既有联系又有区别,艺术美源于生活美,但对社会生活的反映不是简单的复制,而是更为集中的概括性表达。

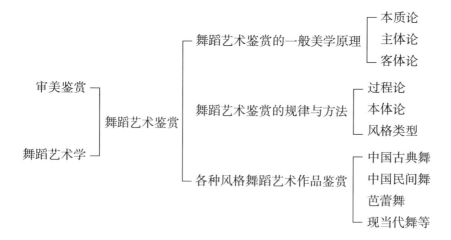

三、大学开设舞蹈艺术鉴赏课程的构想

新时代,党中央确立了"两个一百年"奋斗目标,我国社会主义建设朝着实现中华民族伟大复兴的中国梦奋勇前进。2020年11月3日,《新文科建设宣言》在山东大学发布,其明确提出:"推动文科教育创新发展,构建以育人、育才为中心的哲学社会科学发展新格局,建立健全学生、学术、学科一体的综合发展体系,推动形成哲学社会科学中国学派,创造光耀时代、光耀世界的中国文化,不断增强自信心、自豪感、自主性,提升影响力、感召力、塑造力。"

审美教育在学校教育中占显著的位置,1997年国家教委在《关于加强学校艺术教育的意见》中明确指出:"要从提高民族素质的高度认识艺术教育的重要性,把学校艺术教育工作纳入到教育的各项工作中去,真正确立艺术教育在学校教育中的地位。"第二年又在《关于加强大学生文化素质教育的若干意见》中强调:"我们所进行的加强文化素质教育工作,重点指人文素质教育。主要是通过对大学生加强文学、历史、哲学、艺术等人文社会学科方面的教育……以提高全体大学生的文化品位、审美情趣、人文素养和科学素质。"2002年,教育部在《学校艺术教育工作规程》中明确提出普通高等学校应当开设艺术类必修课或者选修课。2022年,教育部印发的义务教育课程方案和课程标准明确了舞蹈学科为培养学生核心素养的重要课程,并在舞蹈学科课程内容中指出:"8—9年级的学习任务包括'经典作品欣赏与体验''风格舞蹈表演''舞蹈小品创编',旨在以欣赏引导审美感知,以体验推动艺术表现,以理解激发编排创作,引导学生在独立或合作舞蹈表现中积极表演,在舞蹈改编和创编实践活动中积极思考,逐步提高感受美、欣赏美、表现美、创造美的能力,并在实践中

不断丰富和发展核心素养。"

可见,我国的美育教育经过一段时间的教学改革,在很多方面都取得了长足发展,但仍存在专业设置过窄、单一的专业教育思想和教育观念突出、功利导向过重、忽视文化素质教育等问题。今天,我们国家正快速地向中国特色的社会主义现代化迈进,"美人化人"的审美教育将成为"新文科"人培养体系中的一项重要学科课程。

我们看到普通高等学校审美教育的内容十分丰富,很多学校都将音乐作品欣赏、美术作品欣赏、舞蹈作品欣赏等作为提高大学生人文素养的公共选修课程,还有学校开设有艺术概论、美学概论等公共必修科目。同时,我们也看到了另外一种现象,就是普通高校在提升非艺术类学生艺术人文素养的时候,忽略了艺术类学生的艺术素养教育。比如:舞蹈艺术专业鉴于自身是艺术门类的原因,课程集中于学科专业课程教育,学生普遍注重舞蹈艺术的技术,缺少对艺术哲学的关注。"艺术的科学在今日比往日更加需要,往日单是艺术本身就可以使人满足。今日艺术却邀请我们对它思考,目的不在把它再现出来,而是用科学的方法去认识它究竟是什么。"[1]我们赞同《新文科建设宣言》的人文素养教育理念,"培养学生的跨领域知识融通能力和实践能力"。基于以上考虑,本课程的名称定为"舞蹈艺术鉴赏"。下面就本课程的开设谈几点构想。

1. 舞蹈艺术鉴赏课程的内容定位

舞蹈艺术鉴赏作为大学舞蹈专业理论课程和公共艺术素养课程,应培养理性思考的能力。对中学阶段的文学艺术课程而言,主要是讲解作品,或者让学生参加艺术实践,如唱歌、绘画等,以帮助学生增加对文艺之美的感性认识。对高校舞蹈专业而言,其专业术科,如基础训练、民族民间舞蹈、舞蹈作品创作、舞蹈表演等也都是艺术感性认识。因此,大学阶段的舞蹈艺术鉴赏课程,则要重点帮助学生增强对舞蹈艺术之美的理性认识,通过对舞蹈艺术作品的分析,总结出鉴赏的规律。

现在部分高校已普遍开设舞蹈欣赏、舞蹈作品鉴赏之类的课程,但这些课程都是以讲作品为主,与中学艺术课程和舞蹈专业的术科没有什么本质区别。如果我们要提高学生的审美鉴赏能力,就必须明确舞蹈艺术鉴赏是一门以提高艺术鉴赏能力为目标的课程,而不仅仅是一门了解和掌握舞蹈艺术作品的知识性课程。

2. 舞蹈艺术鉴赏课程的性质

舞蹈艺术鉴赏在公共课程中可以和音乐鉴赏、美术鉴赏一样,成为学生的一门选修课程或者必修课程。因为,舞蹈艺术鉴赏课程的目标是以提高大学生的审美能力为指向,属于大学的人文素质教育范畴,而不仅仅

[1] 参见于[德]黑格尔.美学:第一卷(第2版)[M].朱光潜,译.北京:商务印书馆,1979:15.这说明伴随着艺术学科的发展,人们逐步开始对艺术本身进行反思,这也将成为艺术人文素养提升的重要途径之一。

是专业教育。同时,舞蹈艺术鉴赏属于普通高校舞蹈专业的一门必修课程,其课标涵盖舞蹈艺术专业学生和非专业学生,以舞蹈艺术审美教育的普及为基础,以全面提高大学生的人文素质为目标。

3. 舞蹈艺术鉴赏课程的讲授

舞蹈艺术鉴赏是一门提高学生舞蹈艺术鉴赏能力的课程,本课程的讲授必须要处理好三个关系。一是处理好揭示艺术鉴赏规律与舞蹈作品选讲的关系,前者是主,是目的;后者是次,是手段。二是处理好课内与课外的关系。提高学生的舞蹈艺术鉴赏水平,不是通过几堂课能解决好的,还要注意课内与课外相结合,积极引导学生开展有益的课外活动,如专题讲座、名著导读、名作欣赏、舞蹈评论、舞蹈艺术会演等,以加强学生的艺术素养。三是处理好本课程与其他课程的关系。舞蹈艺术的审美精神与其他艺术一样,在很多地方都可以体现出来,并非是与其他课程毫不相干的,所以,我们要把舞蹈艺术鉴赏中的审美精神渗透到其他课程教学中去,真正做到教书育人。当然,其他课程的教学也要自觉地将知识传授寓于艺术之中。这样,不仅可以避免大学课程本身的枯燥和抽象,同时可以激发和培养学生对文艺审美的兴趣。

四、舞蹈艺术鉴赏课程的任务

人类需要艺术,人类需要美,人类需要美的传达。德国古典美学家席勒在《美育书简》中将人性的发展分为自然的人、审美的人和道德的人三个阶段,同时指出从自然的人发展为道德的人,必须使之成为审美的人,没有其他途径。中国古代思想家孔子在《论语》中阐述的"兴于诗,立于礼,成于乐",以及"志于道,据于德,依于仁,游于艺",也非常重视艺术在人格理想中的作用,并将人性成熟的最高阶段放在了审美结构中。德国思想家马克思所强调的"人的全面发展"的观点,以及"人也是按美的规律来建造的",就包括对人自身主观世界的改造。今天,让新时代大学生德、智、体、美、劳全面发展,是高校培养未来事业接班人的根本任务。

舞蹈艺术鉴赏课程的任务,从根本上来说同艺术鉴赏与美学的任务是一致的,它最终的目的是帮助学生掌握美的规律,确立健康的艺术审美情趣和崇高的艺术审美理想,铸造丰富的、完美的个性,从而促进社会主义精神文明建设。

第一章 舞蹈艺术鉴赏的本质

第一节 舞蹈艺术鉴赏是人类的一种审美活动

人类社会为了实现自身的需求,会由一个共同目的联合起来,并进行活动。德国思想家马克思和恩格斯说:"为了生活,首先就需要衣食住以及其他东西,因此第一个历史活动就是生产满足这些需要的资料,即生产物质生活本身。"[1]物质生产活动是人类社会最先为满足生存需要、由共同目的联合起来进行的社会活动,科学、道德、艺术是为满足人类不同的精神需求而开展的社会活动。科学求真、道德求善、艺术求美,是人类不同心理活动的外在对应物。艺术鉴赏是人们在接触艺术作品过程中产生的审美评价和审美享受,也是人们通过艺术形象去认识客观世界的一种审美活动。

艺术鉴赏的审美活动是由艺术家以一定的物质材料和物质手段,创造出生动形象的艺术作品,鉴赏者在阅读、观赏、品鉴艺术作品的过程中,在思想情感上产生强烈的共鸣来实现的。舞蹈艺术鉴赏无疑也是一种审美活动,是舞蹈工作者以人体动作为手段,创造出生动形象的舞蹈艺术作品,鉴赏者在观赏舞蹈表演时产生情感共鸣,以实现审美评价。

一、舞蹈艺术鉴赏以审美为根本标志

舞蹈艺术鉴赏以审美为根本目的。德国哲学家康德将审美评价称为"鉴赏判断"。康德是德国古典哲学创始人,是近代美学之父。康德的美学思想被包含在《判断力批判》一书中。在康德以前,人们都认为美学应该先回答"美是什么",然后才能回答"审美是什么""美感是什么"。康德却把它倒过来了,他把美学的出发点放在了审美和美感上,把美学的基本问题从"美是什么"变成了"审美是什么",并且提出了审美评价的四个契机:无利害而生愉快;非概念而又有普遍性;无目的的合目的性;共通感。

(一)无利害而生愉快

康德认为鉴赏判断是一种没有利害关系的愉快,因为鉴赏判断不是关于知识的认识判断,不是逻辑的判断,而是关于心理对美的感受的判断。也就是说,美是靠一种感觉来判断的,这种感觉是一种"超功利"的愉快感。

[1] 参见于中共中央马克思恩格斯列宁斯大林著作编译局.马克思恩格斯选集:第一卷[M].北京:人民出版社,1972:32.这段话说明物质是人类社会活动的基础,艺术审美活动是在一定的物质基础之上的人类社会实践活动。

比如欣赏舞蹈艺术作品《千手观音》时心里产生的美的愉快感,与大热天喝一杯冰镇可乐的愉快感,或者帮助别人带来的愉快感,这几种愉快感之间有什么区别呢?区别在于:喝下一杯冰镇可乐的愉快属于感官判断,满足的是生理需求;帮助别人而产生的愉快属于道德判断,满足的是道德需求。它们都属于功利性的愉快感。因为,满足生理需求和满足道德需求一样,"利"就愉快,"害"就不愉快,总是带有功利性质。而观赏舞蹈《千手观音》的美感则是"无利害"的愉快。舞蹈艺术作品《千手观音》的美能给人带来什么功利呢?据说我国历史学家周谷城和建筑历史学家梁思成两位先生在人民大会堂曾有过一次对话。周先生问梁先生:"你说这壁画有什么用?"梁先生笑说:"补壁。"周先生又问:"这屏风有什么用?"梁先生又答:"挡风。"周先生接着又问:"那九龙壁又有什么用呢?"梁先生又答:"辟邪呀!"当时他们两人相视而笑,意思是:没用!可见,我们在欣赏美的时候,并不是因为想从中得到什么功利性的好处才判断它们是美的。美就像衣服上的绣花装饰,虽然没有使用价值,但是能成为审美的对象。舞蹈艺术乃至所有的艺术都具有这种无利害的审美感,唯其如此,美感具有普遍性。不然,一杯饮料喝下去,你愉快了,难道能要求别人也与你一样愉快?生理快感是没有普遍性的。美感却有普遍性,我们面对同一审美对象都会感到美,这就是"非概念而又有普遍性"。

(二)非概念而又有普遍性

不是概念而又要求具有普遍性,这就是审美评价的"二律背反"。"二律背反"是指两个命题单独看都成立,放在一起却相互排斥、相互矛盾。审美评价是要求大家都统一,似乎是客观的,但是审美又不能用统一的标准来规定,似乎又是主观的。那审美到底是个人的主观感受还是客观存在呢?审美到底有没有一个普遍的标准呢?

康德认为审美是有标准的,这个标准也是具有普遍性的,但这个普遍性的标准不是客观的,而是主观的,是"以客观表象的形式表现出来的主观的东西"。比如"这朵花是美的"和"这朵花是红的",表面上看起来都是对客观事物的判断,都是在判断事物是否具有或不具有某种性质。事实上,判断"这朵花是红的"既可用肉眼判别,还可通过光学仪器检测红在光谱中的波长。而判断"这朵花是美的"却无法用客观的标准或仪器来衡量,只能说是主观感受,是对美的感受。美的感受归根结底是人的主观感受,就像草地的绿色能给人带来美的愉快。绿色是客观的,绿色的美却是主观的感受。对艺术作品的审美评价,表面上看似乎是判断艺术作品美不美,美似乎是对象的一种性质。实际上,花作为审美对象并没有美的客观性质,艺术作品同样也没有美的客观性质与标准,而是基于鉴赏

者的主观评价,只是这种主观评价判断的表象似乎是客观的。因此,我们欣赏艺术作品包括舞蹈艺术作品时,对艺术作品的评价都是主观的审美判断。

审美判断表面上是对对象客体的判断,事实上是对主体的判断,这一点还体现在主体的审美态度和主体的审美感受等方面。比如:同样是面对一棵松树,科学家认为这是属乔木的种子植物马尾松,这是科学的态度;木匠认为这棵树长得又粗又直,可以打造成上好的家具,这是实用的态度;画家认为这棵松树树干挺拔,树叶翠绿,富有美感,这才是审美的态度。又比如:唐代柳宗元的《小石潭记》,作者用移步换景、特写、变焦等手法,有形、有声、有色地刻画出小石潭的动态美,写出了小石潭环境景物的幽美和静穆,以至于小石潭现在成为了旅游景点,但看过的人却没能写出《小石潭记》。《小石潭记》的美是柳宗元的,如果不是柳宗元,"小石潭"不一定有如此之美,也不一定会成为旅游景点。由于审美判断联系于主体,因此美必须由主体的审美感受来确证。也就是说,只有主体感受到美的时候,对象才能成为审美对象。审美判断与其说是审视对象是否美,判断对象是否美,不如说是主体希望它美。

(三)无目的的合目的性

当我们问一个事物为什么美时,就有了目的论的问题。逻辑判断、道德判断、事实判断、感官判断等都有判断之前的目的。逻辑判断要问对不对,道德判断要问好不好,事实判断要问是不是,感官判断要问舒服不舒服,它们的结论都是由判断之前的目的来决定的,是"由目的而生判断"。审美判断也提出了"美不美"的问题。美还是不美,这种判断有它的目的吗?一个舞蹈作品,或是一段好听的音乐,它们并没有功利性的目的,甚至是没有目的。如果硬要说它们有目的,那就是以自己的艺术审美为目的。或者说,审美除了以自身为目的,没有其他目的,也就等于没有(具体的功利性)目的。

审美判断虽然无目的,但是舒展优雅的舞蹈姿态、流畅的舞蹈动作、优美的舞蹈画面等,却又无不符合审美目的。康德称之为"没有具体目的的一般目的",也叫"无目的的合目的性"。比如我们在判断"这朵花是红的"之前,会有一个具体的可以量化的目的——判断这朵花是什么颜色,而判断这个舞蹈是美的之前,是没有一个具体的目的的。

事实上,康德说的艺术鉴赏的"合目的性"是一种非概念的"主观合目的性"。舞蹈审美并不需要让客观对象觉察到什么目的,只要能够唤起主体愉快的情感、符合情感愉快的目的即可。例如山西省歌舞剧院表演的女子群舞《看秧歌》,人们看到的是一群女子在节日里看秧歌的心情,

这是舞蹈家作为主体在审美过程中对客体注入了自身感情的审美反映。所以,康德把艺术称为"第二自然",认为艺术的目的应该像自然一样,具有一种"无目的的合目的形式",符合人的主观目的性。康德认为鉴赏判断既主观又必然,是一种比较特殊的主观必然性。主观性是指舞蹈艺术审美是人的主观感受和评价,必然性是指人们在审美之前都会假设别人也会普遍赞同,康德的表述为"在共通感的前提下作为客观的东西被表象着"。在进行舞蹈审美判断时,人们主观性的假设有一个普遍的必然的客观性质,其实,人们期待这个普遍的必然的美,是因为表象下存在一个主观而又普遍的共通感。

(四)共通感

共通感是指人性中都有,并能互相传达的一种感觉。人性中都有,说明是普遍的;能相互传达,说明是主观的。人的主观感受一般而言并不具有普遍性,这个既主观又普遍的"共通感"是什么,在康德那里并没有答案,康德只是强调:"比起健全知性来,鉴赏更有权力被称之为共通感;比起理智的判断力,审美判断力更能具有共同的感觉之名称。"这种被称为共通感的东西,是在审美之前设定的"先验假设前提""只意味着彼此一致的可能性"。康德强调了审美判断比知识判断更有权力被称为共通感,并且共通感是先于经验的,是发生于审美之前的,假设别人都应该赞同你的一种审美感受,同时,这种假设的赞同是一种可能性。

一个先于经验的、可能彼此一致的审美假设,让人类的审美可以共享,可以传达,可以欣赏,从而影响着人类的审美活动。如果没有这样一个主观的、普遍的、可能一致的共通感,那么美就无法传达,艺术就不能共鸣,艺术家的作品就不会有人欣赏。艺术品没有人欣赏,它就不是艺术品。也就是说,当人们认为一件事物美的时候,不仅仅是替自己作出判断,也是在为别人作出判断。虽然这是主观的判断,却也具有一种普遍性。

我国有学者认为康德没有正面回答的"共通感"就是"同情感",并进一步指出,情感是人性中共通的东西,是所谓"人同此心,心同此理"的"理"。之所以叫"共通感"而不是"共同性",是因为这个"理"它是感性的而不是理性的,是情感的理而不是逻辑的理。如此看来,"共通感"确实是人的"同情感"。在我国传统中存续和表现得最为突出的就是儒学的"仁爱之心"。所谓"老吾老以及人之老,幼吾幼以及人之幼",把他人的痛苦看作自己的痛苦,把他人的不幸看作自己的不幸,肯定是人的同情感。孝敬父母、友善亲人、忠于国家等也是我们共同的情感,这些属于情感中的道德感。康德所说的"共通感"是指情感中的审美感,就是上面提

到的那种"无利害而生愉快""非概念而又有普遍性""无目的的合目的性"的"美感",这种"美感"集中体现在包括舞蹈艺术在内的所有艺术审美之中。

(五)美感

美是人对客观事物的主观感受。从心理学的角度来说,广义的美感包含能满足人们主观欲望需求的一切好的感受;狭义的美感专指艺术鉴赏活动中的审美感,它包括优美感和崇高感,其中优美感是最狭义的美感。人们在谈到美感时,通常指的是优美感。

优美感也称"秀美感",是人对优雅事物所产生的一种柔和舒适的审美感受。如:一片开满鲜花的原野景色,一条蜿蜒曲折、潺潺流动的小溪,都给人一种纤巧、雅致、柔和、秀美的愉悦感受。当代美学家朱光潜认为,感受优美时心境是单纯的,始终一致的。优雅之美所体现出的一切特性似乎非常符合舞蹈的本体特征。作为唯一用人体动作来传达情感的艺术,人们常用"善于抒情,不善叙事"来概括其性能,其优美感被形容为"赏心悦目"。正是优雅的人体动作感性之美使人迷恋,从而更能让人体会"只能意会不能言传"的艺术魅力。《荷花舞》是著名舞蹈艺术家戴爱莲根据民间荷花灯和戏曲圆场步创作的民族舞蹈,在表演者的裙摆下方装上圆形的莲叶,表演者的意象为莲花。舞者脚下平稳的圆场步,使之飘然于湖面,似朵朵盛开的莲花。秀美、平缓的画面与动态,无不呈现出对新中国美好未来的向往和期盼。再比如由李正一先生编的中国古典舞课堂组合《岩口滴水》,纯粹而抽象的动作,却能运用舞姿的优美曲线,使人产生对岩石、枯树、泉水的联想,创造出情景交融的意象。还有一种没有任何可以言说的舞蹈技术性表演:芭蕾中一个王子没有任何缘由地跑到舞台中间做32个旁腿转,转完又毫无缘由地摆个姿势,再礼貌地跑下去。类似这种优美的跳、转、翻等舞蹈技术表演,在舞蹈表演中普遍存在。纯粹的舞蹈动作的性质特点,似乎在令人赏心悦目和让人迷恋方面与优美感有着某些天然的共通性。或者说,与崇高感一样,舞蹈的优美感正是一个先于经验的、可能彼此一致的审美假设。从这个意义上说,人们在谈到美感时,通常指的是优美感,这与舞蹈本质的审美意义是极度吻合的。

崇高感是人对崇高事物所产生的一种敬仰、赞叹的审美感受。能够让人产生这一感受的事物往往雄伟、壮观,具有摄人心魄的强大力量。一幅顶峰积雪、高耸入云的崇山景象,一场电闪雷鸣过后的狂风暴雨,都能激发人的欢愉,但同时又会让人充满恐惧。康德认为,崇高感是绝对大的事物引起人的恐惧感,继而人会产生一种超越任何感官尺度的心意能力去抗拒恐怖而产生优越感、自豪感和快感。崇高使人感动,崇高必定是伟大的。

崇高的欣赏乃是以审美的方式对人的尊严的确证,意味着人能够通过欣赏不平凡的事物"体会到人是为什么生在世间的",意味着人能够从对象的崇高中看到自身的崇高。中国古代哲人虽然对于自然和社会秩序鲜有追问"为什么"的知性精神,但对于宇宙人生的直觉的智慧洞观,使他们能从"天行健"引出"君子以自强不息"、从"地势坤"引出"君子以厚德载物",能够内养至大至刚的"浩然之气",外显不畏强权的"威武不屈",由此产生"充实而有光辉之谓大"的崇高人格美。前有解释"三年之丧"的感恩于父母,为了实践仁爱精神,实现仁治理想,"明知不可为而为之"的一代先圣孔子;讴歌鲲鹏而嘲讽蓬间之雀,慨叹"百川灌河""泾流之大"终不及大海之浩瀚无涯,以及以"鸱枭腐鼠之喻"蔑视权势的庄子;咏唱"路漫漫其修远兮,吾将上下而求索",忧国忧民、舍生取义的屈原;写下"人固有一死,或重于泰山,或轻于鸿毛",为了完成《史记》的写作,忍辱负重的司马迁。后有近现代以来,为了反对内外之敌人,争取民族独立和人民的自由幸福,在历次斗争中牺牲的人民英雄。这些先哲、伟人无不体现着中华民族对于崇高人格美的执着追求,以及自身人格理想中的崇高与傲骨。至此,崇高的欣赏乃是以审美的方式对人的尊严的确证,意味着人能够通过欣赏不平凡的事物体会到人是为什么生在世间的,意味着人能够从对象的崇高中看到自身的崇高。

二、舞蹈美的逻辑

"对于没有音乐感的耳朵来说,最美的音乐毫无意义,不是对象,因为我的对象只能是我的一种本质力量的确证,就是说,它只能像我的本质力量作为一种主体能力自为地存在着那样才对我而存在,因为任何一个对象对我的意义恰好都以我的感觉所及的程度为限。"[1]马克思关于音乐的这段话,表明艺术是人的本质能力的对象化。艺术是人的艺术,动物无所谓艺术。人的艺术是人的美的本质力量的对象化呈现,一个没有音乐感的人,也没有音乐美感的本质力量。艺术作品都是按照人对于美的认识创作出来的,符合人对于美的规律的认识。因此,要欣赏音乐,就要有能听懂音乐的耳朵,要懂得音乐美的逻辑。同样,要欣赏舞蹈,就要有能看懂舞蹈的眼睛,要懂得舞蹈美的逻辑。

(一)在诸多艺术中,舞蹈艺术是真正的人体艺术

舞蹈艺术始终存活于人体,这既是它最本质的特性,也是人们对它误解最多最深的地方。有人说雕塑是人体艺术,其实雕塑不仅仅雕塑人,也雕塑物。即使雕塑人体,最后呈现的艺术品也是人体之外的物质。有人说戏剧是人体艺术,不错,戏剧确有人体参与,但是戏剧还综合着文学、语

[1] 参见于中共中央马克思恩格斯列宁斯大林著作编译局. 马克思恩格斯全集:第四十二卷[M]. 北京:人民出版社,1979:126. 这说明人们在欣赏艺术作品时,作为鉴赏主体的鉴赏者自身所具备的艺术人文素养,在鉴赏中发挥着重要的作用。

言等其他因素,人体只是它的一部分。还有人体上的装饰性艺术,比如文身也被称为人体艺术,但它只不过是刻画在人体上的图案,这种图案可以刻画在任何物质上。至于音乐也用人的声音来表达情感,但那也只是音乐的一部分,而且仅仅使用局部的人体,另外音乐还有器乐部分。我们在所有的艺术门类中,去比较诸多艺术的特性,发现在所有称得上人体艺术的艺术门类中,唯有舞蹈才是真正以人体为载体的艺术。

关于寻找艺术的特征和底线的说法是"一要做减法,二要找共性",也就是说,想要懂得这门艺术的本质特性,就要将依附于这门艺术的其他元素减掉,最后留下的才是它唯一具有的本质特性,并且这一特性其自身还具有共性特征。诸多艺术中,唯有舞蹈能在没有任何其他元素参与时,仅仅依靠人体就可以成为艺术。至于舞蹈的时间节奏,作为人体舞蹈动作的节律,本身就是舞蹈的一部分,也正是由于这一点,有人认为舞蹈综合了音乐的某些因素。

(二)舞蹈艺术审美的身心一元化

进行舞蹈艺术审美的研究,都会遇到人体与灵魂的问题。历史上常有人认为舞蹈艺术重在人体动作的表现,缺乏像其他艺术门类那样的意识与哲学反思,甚至在德国哲学家黑格尔那里,因为其认识的局限性而将舞蹈排除在艺术哲学的范畴之外,认为舞蹈仅仅是"赏心悦目"而已。在我国的艺术史上似乎也有同样的现象。尽管周代乐舞思想早将舞蹈纳入艺术或教育之列,以及汉代《毛诗序》有"情动于中而形于言,言之不足,故嗟叹之,嗟叹之不足,故咏歌之,咏歌之不足,不知手之舞之,足之蹈之也",但受统治阶级长期的乐舞享乐思想影响,我国传统认识中并未将舞蹈与"琴棋书画"中的音乐、美术、书法等相同看待。美国当代哲学家约瑟夫·马库利斯指出:"在综合性美学观点的评述中,要么几乎从不提及舞蹈本身的艺术特性,要么就是硬性地或直接基于其他门类艺术的立场,在探讨其他艺术品种之特征的过程中,附带地涉及舞蹈,尤其是从戏剧和音乐的艺术立场……甚至是依据与文学性评述相关之特性,来作为探讨舞蹈艺术特性的依据。"[1]用其他的艺术尺度来观照舞蹈,似乎在人身上还有不依赖于人体的另一个灵魂,以为舞蹈仅仅是人体在没有思想意识支配下的动作。应该看到,人类的舞蹈艺术之所以被称为艺术,是因为与其他艺术门类一样,其也是按照美的规律创造的。舞蹈艺术在进行人体动作美的具象表现的同时也是审美抽象的传达,此时,舞蹈美的人体和美的灵魂是艺术的身心统一。人类的舞蹈是受人的意识支配的意识活动,是肉体与精神的高度结合,它是人类超越自己动物性存在的人本观照,人体主动的舞蹈运动,也区别于一般无生命体的被动运动性质。从这个意

[1] 参见于朱立人.现代西方艺术美学文选:舞蹈美学卷[M].沈阳:春风文艺出版社、辽宁教育出版社,1990:308.这说明由于舞蹈艺术自身的特殊性,舞蹈话语相对而言出现得较迟,人们在理性认识过程中习惯于用其他话语对舞蹈进行描述或讲解,不可避免地会出现一定的偏差和误解,因而,对于舞蹈的认识还有必要站在本体的角度进一步深入分析与研究。

义上来说,人类的舞蹈从未在"意识的真空"里行动,更不是仅仅停留在"赏心悦目"的表层理解。

(三)意识的肢体表现

舞蹈艺术是人的意识活动,它区别于动物本能的跳动。人和动物不同,动物不能把它和自己的生命活动区分开来,而人的生命活动是有意识的活动。马克思早在《1844年经济学哲学手稿》中指出:"动物和自己的生命活动是直接同一的,动物不把自己和自己的生命活动区别开来。它就是这种生命活动。人则使自己的生命活动本身变成自己的意志和意识的对象。他具有有意识的生命活动,这不是人与之直接融为一体的那种规定性。有意识的生命活动把人同动物的生命活动直接区别开来。正是由于这一点,人才是类存在物,或者说,正因为人是类存在物,他才是有意识的存在物,也就是说,他自己的生活对他是对象。仅仅由于这一点,他的活动才是自由的活动。"马克思的这段话说明了人的生命活动是如何受意志与意识支配的,这一点是人与动物的根本区别。人的自我意识,使之能够进行思考,而不像自然事物那样只是自然而然地存在。自我意识,即自己对自己的认识,简单地说,就是能够把自我当作对象来看待的心理能力。能够把自我当作对象来看待,也就意味着人能够将自己"一分为二",人就可以照镜子,人就可以复现自己、观照自己、认识自己、思考自己。动物并不会照镜子:一只猫在镜子里看见自己,它会以为那是另一只猫。动物们当然更不会复现自己、观照自己、认识自己和思考自己。黑格尔在讲到人为什么要有艺术时说:"艺术的普遍而绝对的需要是由于人是一种能思考的意识。"人为什么需要艺术呢?因为人是有意识的物种,并且这种意识是一种能思考的意识。"舞蹈是原始生活最为严肃的智力活动,它是人类超越自己动物性存在那一瞬间对世界的观照,也是人类第一次把生命看作一个整体——连续的、超越个人生命的整体。"[1] 舞蹈艺术自古以来就是人类一种能思考的意识的智力活动,它是最早超越动作性的对世界的思考的意识,是人类第一次意识到生命连续整体的思考,是思考的意识的肢体表现。

第二节 舞蹈艺术鉴赏的特征与种类

一、舞蹈艺术鉴赏的特征

(一)舞蹈的动态性特征

在欣赏舞蹈艺术时最为直接的感悟,是舞蹈总是用人体动作来传达美的思想情感,并且这种人体动作是经过艺术家精心雕琢的。正因如此,

[1] 参见于[美]苏珊·朗格.情感与形式[M].刘大基,傅志强,周发祥,译.北京:中国社会科学出版社,1986:217.这段话说明舞蹈不仅仅是人类肢体的活动,实际上它是人类意识的自我反映与自我观照。

人们常常觉得舞蹈与雕塑在美的规律上具有本质的关系,认为舞蹈是连贯和流动的雕塑。"一个好的舞蹈演员就是一座活动的雕像。想象一座呈舞蹈姿态的雕像并非难事,因为有许多雕像在没有实际舞蹈活动的情况下,已经表现出了一种完整的姿态。比如将意大利雕塑家贝尼尼的雕像《大卫》想象为由交战姿势转化成一种表现性地描绘大卫同歌利亚战斗的投石舞蹈。有的雕像被塑造出了清晰的舞蹈姿态或舞台造型,例如德国雕塑家格奥尔格·科尔贝的雕像《海涅·邓克马尔》就是这样。因此,舞蹈是流动的雕塑。"[1]人们认识舞蹈艺术美的规律时,为何要用雕塑艺术来作为衡量的标尺?这个或许要从黑格尔的艺术理论里找原因。黑格尔最大的历史功绩就在于他改变了西方人的世界观。在黑格尔之前,西方人看待世界的观点,基本上是孤立的、静止的、一成不变的。黑格尔却认为世界有发生、发展,也有终结、消亡。没有一件事情是一成不变的,世界无不处在不断的运动、变化、转变和发展之中。黑格尔还把整个自然的、历史的和精神的世界都描写为一个过程,企图揭示这种运动和发展的内在联系和逻辑,正因此导致其错误地定义美的内涵,并在美的艺术里以为舞蹈仅仅是"赏心悦目",而不像雕塑艺术一般是精神的所在。他认为艺术是按照美的规律来创造的,是具有人的自我确证的精神意识的。黑格尔曾举过一个著名的例子:"一个小男孩站在河边,把一颗石子扔进河里,河面上就会出现许多圆圈,这时,小男孩就会以惊奇的神色去看水中的圆圈,觉得是自己的作品。"[2]小男孩用这种最为简单的方法实现了自我意识的复现,完成了自我观照。水面上的圆圈和陶罐上、岩壁上以及身上的图案花纹一样,完成了艺术审美的"欣赏""审美对象""审美对象实际上是人的自我意识"这一系列过程。艺术是人的自我意识,是人的自我确认,舞蹈为何在黑格尔那里仅仅停留在"赏心悦目"的层面?为何不能自我复现、自我观照?难道我们的舞蹈动作还不如小男孩扔出的石子?如果如此,舞蹈将永远成为供人玩赏的种类,那又为何总有人将雕塑、绘画、诗歌、音乐、书法等其他艺术的美关联到舞蹈之美呢!可见,舞蹈的"赏心悦目"之美并不仅仅是表象上看到的,而是与雕塑等艺术一样,舞蹈动作也是由艺术家按照美的规律创造的,舞蹈艺术同样是人的精神意识与艺术形式的完美统一。既然同样是按照美的规律创造的,为何舞蹈会让人们产生诸多误解?为何至今人们还在用其他艺术的标尺来衡量舞蹈?我们以为,舞蹈艺术与其他艺术一样,其本体动作姿态由艺术家按照美的规律进行雕琢,但这个由艺术家按照美的规律来雕琢的动作姿态本体,却有一个与其他艺术都不同的根本属性——运动性。它不能像雕塑、绘画、文学等艺术形式般静止地存在,它没有过去时,永远是现在

[1] 参见于朱立人.现代西方艺术美学文选:舞蹈美学卷[M].沈阳:春风文艺出版社、辽宁教育出版社,1990:108.这说明舞蹈与雕塑既有联系又有区别,它们都是人的精神意识的反映,都具有形象造型特点,但雕塑是静止的形象造型艺术,舞蹈则是运动的形象造型艺术。

[2] 参见于易中天.破门而入:美学的问题与历史[M].上海:复旦大学出版社,2006:108.这说明人类的行为与动物的行为具有严格的区别,人的行为是自我意识的反映和自我观照。

时。舞蹈艺术的人体动作本质决定其只能鲜活地存在，舞蹈也因这一最为本质的特性形式区别于其他艺术。

舞蹈用人体动作作为传达情感的工具和手段，人体动作的根本属性是运动。所谓动作，就是人体运动。动的意思是改变原来的位置或状态，其反义是静；作的意思是在进行，其反义是止；动作的反义是静止。舞蹈动作的运动属性，具体表现为动作形态在时间的延续与空间位置的不断转换中进行。舞蹈动作不是指那一瞬间凝固静止的姿态，而是指由无数造型姿态构成的连续变化过程。舞蹈作为一种以人体动作为主要表现手段的艺术，正是由一个个动作姿态、造型画面的联结、变化、更迭，来传达舞者的思想感情。其动作性决定了观众对舞蹈的欣赏，只能在完整的动作过程中感受舞蹈的情感和审美，而不能把连续变化的动作形象肢解开，求其某一动作的具体含义。舞蹈艺术鉴赏的过程就存在于人体不断的流动和变化之中。舞蹈过程中暂时的停顿，是一个舞段的结束和一个新舞段的开始，如果再也静止不动了，就意味着舞蹈作品的终结。《说文解字》对"舞"字也有相似的释义："舞，乐也。用足相背，从舛；无声。"意思是：舞是乐的一种形式。用两足左右交错踩踏；不是歌声（唱）。东汉文学家蔡邕的《月令章句》卷中也说："舞者，乐之容也；歌者，乐之声也。"《说文解字》中"蹈"的释义："蹈，践也。从足，舀声。"意思是：蹈是用足踩踏。

舞蹈动态或者说舞蹈动作姿态，是舞蹈的外部征象与标志。舞蹈动作姿态实际上呈现出两种形式：一种是舞蹈动作的运动式，另一种是舞蹈动作的静止式。前一种我们称为舞蹈"动态"，后一种我们称为舞蹈"静态"。"动态"是舞蹈动作运动变化的姿态，是动作呈现的走势状态，是一种经艺术加工了的、便于人们去把握动作本质的动作外形。"动态"既是动作的姿态，又是动作本身，它是构成舞蹈特征的唯一条件。就是说，"动态"是动作外部呈现的直观形式，而动作内在的根本属性是运动。这就使舞蹈艺术在表现功能上区别于同是造型性的绘画、雕塑等静态的空间艺术。我们说舞蹈是"活的雕塑"和"动的绘画"，既道出了它们之间的区别，又说出了它们之间的联系。"静态"则是指舞蹈动作静止的姿态。动作静止的姿态，就是不动作的姿态，是动作的停止。"静态"一般在舞蹈中断或终止处出现。此外，艺术家在进行舞蹈艺术美的雕琢时也会将"动态"分解形成暂时的"静态"。人们常常以雕塑、绘画等其他艺术来说明舞蹈艺术，其实是指舞蹈动作静止时的姿态。

真实的生命是动态性的舞蹈的动态性特征所具有的现在时的鲜活性质，使其成为真正的、唯一的人体艺术。艺术之美或许还在于对生命的关怀，因而所有的艺术，哪怕是表象为静止的艺术，其本质都具有强烈的对

于生命的歌颂。唯其如此我们才不难理解现代哲学家、美学家宗白华用舞蹈作为衡量艺术的尺度,他说:"尤其是'舞',这最高度的韵律、节奏、秩序、理性,同时是最高度的生命、旋动、力、热情,它不仅是一切艺术表现的究竟状态,且是宇宙创化过程的象征。"[1]宗白华认为舞蹈是人类最高精神活动最直接、最具体的自然流露,是中国一切艺术境界的典型。

舞蹈艺术造型显然具有人体雕塑之美。舞蹈之所以"赏心悦目",是因为舞蹈艺术造型是经过艺术家精心雕琢的。舞蹈造型是流动的、动态的、鲜活的,舞蹈的停顿往往给下一个动作造型创造了条件,舞蹈的静止姿态只是一种间歇性造型。人体雕塑是静态的,是不流动的,用流动的雕塑来比喻舞蹈,是人们在谈论这一问题时不自觉地站在雕塑艺术的立场上的态度。如果换一下立场,也可以说雕塑是静止的舞蹈。从舞蹈的立场看,人体雕塑实际上是舞蹈的静止姿态,雕塑家最终给人物雕塑注入的是宗白华说的"舞蹈精神",是静态雕塑里鲜活的生命式。反观中国古代许多壁画、画像砖和器皿上的舞蹈形象,它们如同照片一样,都是舞蹈造型动态过程中的定格,是古代画家、雕刻家们以摄影师的视角摄取下来的舞蹈姿态。

舞蹈动态承载着人类关于生命的韵律、节奏、秩序、理性、生命、旋动、力、热情……舞蹈艺术存活在人体运动的时间中,鲜活的舞蹈律动既是舞蹈的节奏,更是人类生命的节奏。

(二)舞蹈的表现性特征

一直以来,中国艺术学说的传统认知都是以表现论为主,主张艺术起源于人的内在情感表现。我国汉代《毛诗序》记载:"情动于中而形于言,言之不足,故嗟叹之,嗟叹之不足,故咏歌之,咏歌之不足,不知手之舞之,足之蹈之也。"这就是认为艺术是情感的表现形式,并且情感表现呈现出由低到高的层级状态。人需要表达心中的情感时,首先会外形于语言;当语言不足以表达时,则外形于诗词嗟叹;诗词嗟叹不足以表达时,则外形于歌唱;当歌唱不足以表达时,则外形于舞蹈。舞蹈为何会成为情感表达的最高级形态?宗白华在《中国艺术意境之诞生》一文中说:"人类这种最高的精神活动,艺术境界与哲学境界,是诞生于一个最自由最充沛的深心的自我。这充沛的自我,真力弥满,万象在旁,掉臂游行,超脱自在,需要空间,供他活动。于是'舞'是它最直接、最具体的自然流露。'舞'是中国一切艺术境界的典型。"[2]中国艺术境界在舞蹈这里成为典型,不得不说与中国艺术的情感表现论有必然本质的联系。如果可以用语言说清楚,就没有必要用舞蹈来表现。反之,用舞蹈来表现的情感,是语言所无法表达的。舞蹈艺术所传达的情感思想意识,其信息量与不可

[1] 参见于宗白华.美学散步[M].上海:上海人民出版社,2005:135.这说明舞蹈是人类传达情感的最为直接的一种形式,亦是生命情感传达的最高级的艺术形式。

[2] 参见于宗白华.美学散步[M].上海:上海人民出版社,2005:139.这段话阐述了中国传统艺术注重于情感的真实与传达,而舞蹈艺术情感传达的直接性与高阶性符合中国艺术特征。

言说感是其他艺术所无法比拟的。从这个层面上说,舞蹈鲜活的生命形式,是舞蹈艺术表现力的根本,也是人类需要舞蹈的根本。

西方正式提出艺术表现说晚了中国近两千年,其代表人物为意大利美学家克罗齐,他提出"直觉即表现,表现即创造"的艺术理论主张,其核心观点是一切艺术无非都是情感的表现而已。表现主义从绘画开始,并影响了戏剧、音乐,也影响了舞蹈。德国现代舞蹈家玛丽·魏格曼是舞蹈界第一位公开宣称舞蹈是表现而非模仿的人。人们对于舞蹈"长于抒情、拙于叙事"的艺术表现特征早有认识,或许是鉴于艺术模仿说理论的统治,西方浪漫主义芭蕾在长达百年的历史中,始终无法摆脱实践与理论的矛盾。舞蹈艺术未能走出亚里士多德在两千年前所规定的理论框架,同时一些新的舞蹈艺术现象也得不到准确的理论诠释。艺术表现说为舞蹈表现主义提供了理论指引,在20世纪初,西方舞蹈界各派人物都表明自己是表现主义者。俄罗斯芭蕾舞大师福金开始摒弃传统哑剧表现方式,接受抽象化表现方法,其后来者——美国舞蹈家巴兰钦在表现主义的影响下,形成了"交响芭蕾"风格,使之成为美国芭蕾的基本风格。

(三)舞蹈的模仿性特征

西方从古希腊开始,那些最为繁荣的雕塑、戏剧、史诗等再现性艺术,使苏格拉底、柏拉图、亚里士多德等特别关注艺术模仿的问题,主张艺术是一种模仿。古希腊唯物主义哲学家德谟克利特就认为艺术是对自然的"模仿",他说:"从蜘蛛我们学会了织布和缝补;从燕子学会了造房子;从天鹅和黄莺等歌唱的鸟学会了唱歌。"[1]柏拉图也认为,艺术模仿的对象不是自然,而是使自然得以显现的理念世界。师承柏拉图的亚里士多德既继承了前人学说中的合理内核,又否定了柏拉图的唯心主义观念。"吾爱吾师,吾更爱真理"这句话就是亚里士多德说的。亚里士多德认为,艺术不但真实,而且比现实、比历史更真实。他列举了三种模仿方式:第一种照着事物本来的样子去模仿;第二种照着事物为人们所说所想的样子去模仿;第三种照着事物应当有的样子去模仿。第一种是简单的写实;第二种是神话和幻想;第三种才是真实的模仿。按照事物应当有的样子去模仿,其实就是创造。在这个意义上,亚里士多德把握了艺术的本质。他认为科学有三种:第一种是理论的科学,如自然科学、数学和哲学等;第二种是实践的科学,如政治学、伦理学、经济学等;第三种是创造的科学,这就是艺术学。因为艺术是创造,所以它不是被动的模仿,更不是拙劣的抄袭,不是模仿事物的表面,而是揭示其内在本质规律和内在联系。俄罗斯哲学家车尔尼雪夫斯基称亚里士多德的概念雄霸了西方两千多年,其影响一直持续到19世纪末。

[1] 参见于伍蠡甫.西方文论选:上卷[M].上海:上海译文出版社,1979:5.这说明艺术源于生活,艺术对于自然与社会生活的模仿是艺术的起源之一。

古希腊从再现性艺术出发,看到艺术的形象模仿特征,并据此形成了亚里士多德模仿说理论。一切艺术都是假的,以欣赏的态度在模仿对象,模仿说具有一定的合理性。但是,亚里士多德的模仿说只是触及了事物的表面,并没有揭示事物的本质,不能解释舞蹈等表现性艺术的审美规律。因为,模仿说将模仿归结于对真实对象的真实模仿,而"真实的模仿"与"真实的对象"始终是两个说不清的问题。其实,艺术的真实既不是"对象的真实",也不是"模仿的真实",而是"情感的真实"。

舞蹈对事物对象的模仿似乎是舞蹈与生俱来的功能。作为一种人体动作手段的艺术形式,从一开始就有对大自然和现实生活的模仿。远古人类在语言还没有诞生前,就因舞蹈的模仿功能将其作为人类交流的最早手段。德国艺术史家格罗塞说道:"原始民族沉溺于模拟舞,在我们的儿童中也可以看到这种同样的模仿欲。模仿的冲动实在是人类一种普遍的特性,只是在所有发展的阶段上并不能保持同样的势力罢了。"舞蹈模仿是人类最早的一种能力,也是人类本质力量的对象化体现。

舞蹈艺术长于抒情、拙于写实,舞蹈的模仿背后更多的是对情感真实的表现。在一些以叙事性为主的舞剧作品和现实主义风格艺术作品中多有体现,如芭蕾舞剧《红色娘子军》《白毛女》,剧中很多带有哑剧性的生活模仿性动作,甚至于一些再现革命意志的动作成为中国民族芭蕾的典型,但由于舞蹈自身的特性,所有的动作都是非写实的情感表现。再如,舞蹈家张继钢创作的情节性舞蹈《一个扭秧歌的人》,也是一个较为典型的模仿性舞蹈,它表现了一个民间艺人的人生。编导独具匠心地用简练而细致的舞蹈语汇,把一个秧歌老艺人的心灵世界表现得淋漓尽致。舞蹈刚开始时,老年人表现出尽显老态的蜷缩与颤颤晃晃的头部摇摆,面部还带有幸福滋润的陶醉笑容,慢慢地过渡到如品酒般的回味情节,回味自己作为秧歌艺人的人生:激情的舞蹈、谐趣的情调、默契的舞伴、熟悉的味道。短短几分钟的舞蹈,竟然能用戏剧叙事手法再现了秧歌艺人情感的一生。时而年迈苍苍,时而年轻力壮,这种时间的转换在舞蹈中如此自由,只需一个肢体动作的改变就可以实现。或许,舞蹈艺术模仿的突出特点是人体动态更能浓缩人的情感、更能体现人的情感本质。

二、舞蹈艺术鉴赏的种类

(一)生活舞蹈

生活舞蹈包括有习俗舞蹈、宗教祭祀舞蹈、社交舞蹈、自娱舞蹈、体育舞蹈等。

(1)习俗舞蹈:又可称为节庆、仪式舞蹈,是各民族在婚配、丧葬、

种植、收获及其他一些喜庆节日所举行的各种群众性的舞蹈活动。这些舞蹈活动表现了各个民族的风俗习惯、社会风貌、文化传统和民族性格特征。

（2）宗教祭祀舞蹈：是进行宗教和祭祀活动时的舞蹈形式。主要用以祈求神灵庇佑、除灾去病、逢凶化吉、人畜兴旺、五谷丰登，或是答谢神灵的恩赐。祭祀舞蹈则是祭祀先祖的一种礼仪性的舞蹈形式，过去人们用以表示对先祖的怀念或是希望先祖和神佛对自己施以保佑和赐福。

（3）社交舞蹈：是人们进行社会交往、增进友谊、联络感情的舞蹈活动，一般多指在舞会中跳的各种交际舞。另外，我国许多少数民族在各种节日所进行的群众性的舞蹈活动，多是青年男女进行社会交往、自由选择配偶的社交活动，因此也可以说是各民族的社交舞蹈。

（4）自娱舞蹈：是人们以自娱自乐为唯一目的的舞蹈活动。人们用舞蹈来抒发和宣泄自己内在的情感冲动，从而获得审美愉悦的充分满足。

（5）体育舞蹈：是舞蹈和体育相结合、以艺术审美的方式锻炼身体、使身心全面健康发展的舞蹈新品种。如各种健身舞、韵律操、中老年迪斯科、冰上舞蹈、水上舞蹈、街舞，以及我国传统武术中的舞剑、舞刀和模拟各种动物的象形拳、五禽戏等，均属于体育舞蹈。

（二）艺术舞蹈

艺术舞蹈是指由专业或业余舞蹈家通过对社会生活的观察、体验、分析、集中、概括和想象进行艺术的创造，从而创作出主题思想鲜明、情感丰富、形式完整、具有典型性的艺术形象，并由少数人在舞台或广场上表演给群众观赏的舞蹈作品。由于艺术舞蹈品种繁多，根据不同的艺术形式特点，一般有三种区分方式：

1. 根据舞蹈的风格特点区分

根据舞蹈的风格特点来区分，有古典舞蹈、民间舞蹈、现代舞蹈、当代舞蹈和芭蕾舞。

（1）古典舞蹈：是在民族民间舞蹈基础上，经过历代专业工作者提炼、整理、加工创造，并经过长期艺术实践的检验后流传下来的舞蹈，具有一定典范意义和古典风格特点。世界上许多国家和民族都有各具独特风格的古典舞蹈，如欧洲的古典舞蹈一般都泛指芭蕾舞。

（2）民间舞蹈：是由广大人民群众在长期历史进程中集体创造、不断积累、发展而形成的，并在群众中广泛流传的一种舞蹈形式。它直接反映人民群众的思想感情、理想和愿望。由于各国家、各民族、各地区人民的生活劳动方式、历史文化心态、风俗习惯以及自然环境的差异，因而形成了不同的民族风格和地方特色。

(3) 现代舞蹈：是19世纪末至20世纪初在欧美兴起的一种舞蹈流派。其主要美学观点是反对当时古典芭蕾因循守旧、脱离现实生活和单纯追求技巧的形式主义倾向，主张摆脱古典芭蕾过于僵化的动作程式的束缚，以合乎自然运动法则的舞蹈动作自由地抒发人的真实情感，强调舞蹈艺术要反映现代社会生活。

(4) 当代舞蹈：也称新创作舞蹈，是一种不同于上述三种风格的、具有新风格的舞蹈形式。它常常是根据表现内容和塑造人物的需要，不拘一格地借鉴和吸收各舞蹈流派的风格、表现手段和表现方法，兼收并蓄，为我所用，从而创作出不同于以往舞蹈风格的、具有独特新风格的舞蹈。

(5) 芭蕾舞：是一种经过宫廷的职业舞蹈家提炼加工、高度程式化的剧场舞蹈。"芭蕾"这个词本是法语"ballet"的音译，意为"跳"或"跳舞"，其最初的意思只是以腿、脚为运动部位的动作总称。法国宫廷的舞蹈大师们为了重建古希腊融诗歌、音乐和舞蹈于一体的戏剧理想，创造出了"芭蕾"这样一种融舞蹈动作、哑剧手势、面部表情、戏剧服装、音乐伴奏、文学台本、舞台灯光和布景等多种元素于一体的综合性舞剧形式。芭蕾舞在西方剧场舞蹈艺术中占统治地位达三百余年，至今已有四个多世纪。1958年北京舞蹈学校建立并引进俄罗斯芭蕾，至今也已六十多年。

2. 根据舞蹈表现形式的特点区分

根据舞蹈表现形式的特点来区分，有独舞、双人舞、三人舞、群舞、组舞、舞剧等。

(1) 独舞：由一个人独自完成一个主题舞蹈的表演，多用来直接抒发人物的思想感情和揭示人物的内心世界。

(2) 双人舞：由两个人共同完成一个主题舞蹈的表演，多用来直接抒发人物交流的思想感情和展现人物的关系。

(3) 三人舞：由三个人合作完成一个主题舞蹈的表演，根据其内容可分为表现单一情绪和表现一定情节，以及表现人物之间的戏剧矛盾冲突三种不同的类别。

(4) 群舞：凡四人及以上的舞蹈均可称为群舞，一般多为表现某种概括的情结或塑造群体的形象。通过舞蹈队形、画面的更迭、变化和不同速度、不同力度、不同幅度的舞蹈动作、姿态、造型的发展，能够创造出深邃的意境，具有较强的艺术感染力。

(5) 组舞：由若干段舞蹈组成的比较大型的舞蹈作品。其中各个舞蹈有相对的独立性，但它们又都统一在共同的主题和完整的艺术构思之中。

（6）舞剧：以舞蹈为主要艺术表现手段，并综合了音乐、舞台美术（服装、布景、灯光、道具）等，表现一定戏剧内容的舞蹈作品。

3. 根据舞者年龄层次区分

根据舞者年龄层次区分，有幼儿舞蹈、少儿舞蹈、青少年舞蹈、中老年舞蹈等。

此外，还有抒情舞蹈、情节舞蹈、戏曲舞蹈、歌舞、歌舞剧等门类。如借助于模仿动作和哑剧手段讲故事或交代情节的舞蹈，被称为情节舞，但这种舞蹈通常被认为是舞蹈中的弱项。在美学观念中，舞蹈长期被认为是"长于抒情，短于叙事"的，因为它是由非口头、非文字语言的动作构成的，故在闯入文学、戏剧、电影等口头和文字语言艺术的领地时，常常会显得词不达意。与情节舞截然相反，情绪舞被认为是舞蹈中的强项，因为它通常可以撇开故事情节的羁绊，全力以赴地抒发与表达人们的情感。当然，通观整部舞蹈史不难发现，许多舞蹈特别是经典舞剧都离不开具有叙事和抒情两种功能的舞蹈，离不开它们的完美结合。究其原因，艺术的发生与发展归根结底还是来自生活的，而无论作为编导、演员，还是作为普通的观众，都无一例外地生活在具体的情节之中，并会顺理成章地产生出特定的情绪和情感来。

第二章 舞蹈艺术鉴赏的主体、客体与能力培养

第一节 舞蹈鉴赏活动的主体与客体

一、主体与客体的含义

艺术鉴赏主体与客体的含义是相对而言的,这种"主""客"体之分,及对鉴赏者与鉴赏对象的重视与强调,可以追溯到20世纪60年代后期在德国诞生的接受美学理论。这一理论自20世纪60年代末崛起以来,迅速传播到世界各国。

接受美学向西的传播表现在法国以哲学家德里达为代表的结构主义,和美国以理论家费施为代表的读者反应批评学派。法国南部的康斯坦茨大学的汉斯·罗伯特·姚斯和沃尔夫冈·伊塞尔等几位学者提出了"接受美学"或者"接受理论"的主张。在传统的艺术美学思想里,并不把鉴赏者放在重要的位置上进行讨论,认为艺术鉴赏不过是作品固有质量的重建,或者仅仅是作品创造过程的机械重复。接受美学却把鉴赏者视为鉴赏活动中的第一因素,认为艺术作品是一个多层面的未完成的图式结构,它必须靠鉴赏者的鉴赏才能产生意义,从而将美学研究重点转移到鉴赏者及其鉴赏活动中,形成作者—作品—鉴赏者的过程。

接受美学向东传播,经过德国到苏联再到中国,产生了巨大影响。最出色的研究者是德国的指挥家、作曲家瑙曼,他建立了马克思主义接受美学理论体系。瑙曼认为,接受美学的基本思想在马克思主义思想中早已存在,特别是马克思关于生产与消费的循环模式中已经包含了它的含义。社会生产既有物质的也有精神的,一切文学艺术的创造都是一种人类生产,只不过不是依赖人的体力劳动,而主要依赖脑力劳动。艺术生产也遵循着社会生产与消费的模式。同时,他还认为艺术作品才是鉴赏活动的前提,没有作品就没有鉴赏者的接受过程,艺术作品在鉴赏活动中不仅是起点,更是决定性的方面。从这个意义而言,艺术作品应当是鉴赏活动的第一因素。

(一)舞蹈鉴赏的主体

审美主体是在艺术鉴赏中相对于审美客体而言的,它与我们舞蹈创作中所指的创作主体是两个不同的概念。舞蹈艺术鉴赏的主体是指舞

蹈艺术鉴赏活动中鉴赏舞蹈的人,或者说是鉴赏舞蹈艺术作品、欣赏与判断舞蹈艺术作品的人,它包括鉴赏舞蹈的观众、舞蹈评论者、舞蹈创作者和舞蹈表演者。因为舞蹈作为表演类艺术,鉴赏客体与那些呈现为物化的艺术作品不一样,它呈现的是人自身。舞蹈创作者、表演者也会站在审美主体角度来对艺术作品进行自我鉴赏。当然,舞蹈鉴赏活动的主体主要是观众,因为舞蹈艺术作品和审美价值不是单方面的艺术关系,而是作品和鉴赏者之间的审美效应关系。舞蹈作品的美或者不美,只有通过鉴赏者的鉴赏才能评判,那种"我不管别人爱不爱看"的说法纯属自欺欺人。现代剧场艺术中,无论是舞蹈创作者还是舞蹈表演者,没有只为自己寻开心而进行创作和表演的,舞蹈家诚然有自我陶醉和自我欣赏的因素,但真正使之满足与开心的是作品获得鉴赏者的肯定,是观众的掌声和欢呼声。

鉴赏者作为舞蹈艺术鉴赏的主体具有一定的能动性。首先,舞蹈作品从问世到被人鉴赏接受,鉴赏者的鉴赏是这一过程中的最后完成者。大凡优秀的舞蹈艺术作品往往给鉴赏者留有较多的"意味"或"空白",让鉴赏者来想象、来创造、来补充,从而使作品的审美价值最终得以完成。其次,鉴赏者总是根据自身的修养、阅历与立场去鉴赏作品。马克思在谈到艺术鉴赏时曾说:"对象如何对他来说成为他的对象,这取决于对象的性质以及与之相适应的本质力量的性质;因为正是这种关系的规定性形成一种特殊的、现实的肯定方式。眼睛对对象的感觉不同于耳朵,眼睛的对象不同于耳朵的对象。"[1]鉴赏者所处的时代、社会、民族、国度、阶级的不同,使得鉴赏者在审美理想、审美倾向、审美趣味方面也呈现出个性差异,并有可能对同一艺术形象产生不同的认识,甚至形成完全对立的看法。其三,主体的鉴赏是摆脱了肉体支配的活动,是一种摆脱了对物的绝对依赖性的活动。因为鉴赏者是自由的生命活动的主体,所以这种艺术鉴赏活动比其他社会认识活动,例如宗教、伦理和政治等具有更大更多的自由灵活性。舞蹈艺术鉴赏客体——舞蹈作品,为鉴赏主体提供了既源于现实生活又高于现实生活的艺术世界,满足鉴赏主体的审美需求,鉴赏主体能够获得无拘无束的艺术愉悦,从而达到在精神上的自由世界。黑格尔认为艺术审美"带有令人解放的性质"。[2]德国古典美学家席勒也曾经揭示:"在审美的国度中,人就只需以形象显现给别人,只作为自由游戏的对象而与人相处。通过自由去给予自由,这是审美王国的基本法律。"[3]

(二)舞蹈鉴赏的客体

舞蹈艺术鉴赏的客体,又称鉴赏对象,是舞蹈家创作出来的、供鉴赏

[1] 参见于中共中央马克思恩格斯列宁斯大林著作编译局.马克思恩格斯全集:第四十二卷[M].北京:人民出版社,1979:125.这说明在艺术鉴赏活动中,鉴赏者作为活动的主体具有主观能动作用,其自身的艺术人文素养会影响艺术鉴赏活动。

[2] 参见于[德]黑格尔.美学:第一卷(第2版)[M].朱光潜,译.北京:商务印书馆,1979:147.阐述了艺术鉴赏活动除了能进行人的自我观照与确认,同时还能使人的精神实现真正的自由,人们在艺术鉴赏中进入精神上的自由王国。

[3] 参见于[德]席勒.美育书简[M].徐恒醇,译.北京:中国文联出版公司,1984:145.阐述了在艺术鉴赏活动中,人们的精神世界实现了超越,包括艺术家和鉴赏者都在一个精神自由的世界里。

的舞蹈作品,它是介于舞蹈创作主体与鉴赏主体之间的一个审美对象,是艺术实践的中心环节。舞蹈鉴赏客体是创作主体对象化的存在物,也是鉴赏主体对象化的对照物。舞蹈鉴赏客体只有实现了对创作主体和鉴赏主体在审美意义上的双重肯定,才能成为真正的鉴赏对象。鉴赏客体是使艺术创造成为社会性鉴赏活动的必要条件,没有它就没有创作者与鉴赏者两种主体之间的交流,艺术效用就无从实现。因此,创作主体的艺术创作必须以创造出鉴赏对象为目的,并使它在鉴赏活动中得以实现。

艺术鉴赏的接受过程中,艺术作品作为鉴赏客体与鉴赏对象是第一位的,是矛盾的主要方面。鉴赏主体尽管在鉴赏活动中具有主观能动性与鉴赏活动的完成性,但是假若没有艺术作品这个鉴赏对象,也就没有了鉴赏,也就是说没有鉴赏对象作为鉴赏活动的起点,就没有鉴赏接受的过程。另一方面,创作者在创作的艺术作品中倾注了自己的思想情感,并通过鉴赏客体引导和影响着鉴赏主体的审美判断,因此艺术作品对任何鉴赏者的接受过程都具有"驾驭作用"。正是出于这个原因,德国文艺理论家、美学家姚斯认为鉴赏客体在鉴赏活动中具有决定性作用。

此外,作为鉴赏客体的舞蹈艺术作品并不只是提供一个鉴赏的对象,它一旦进入鉴赏活动就会与鉴赏主体结合起来,使自身生成新的意义。"艺术对象创造出懂得艺术和具有审美能力的大众。"[1]马克思的这句话说明,艺术家是借自己创造鉴赏对象,又创造出与对象相适应的鉴赏主体。艺术鉴赏的实践证明,许多艺术作品确实能以其深刻的思想性和优美的艺术性,创造出与自己相适应的审美鉴赏者。法国哲学家狄德罗曾经说过:"只有在戏院的池座里,好人和坏人的眼泪才会交融在一起。在这里,坏人会对自己所犯过的罪行表示愤慨,会对自己给人造成的痛苦感到同情,会对一个具有他那样性格的人表示厌恶。当我们有所感的时候,不管我们愿不愿意,这个感触总是会铭刻在我们心头的,那个坏人走出包厢,已比较不那么倾向于作恶了,这比被一个严厉而生硬的说教者痛斥一顿要来得有效。"[2]虽然艺术作品的客观效果可能并不像狄德罗说的那样立竿见影,但艺术作品的确有这种改造人的心灵的巨大作用。

根据各种艺术形式塑造形象的不同媒介手段和方式,可以将艺术分为语言艺术、造型艺术和表演艺术三类。语言艺术是指通过语言来塑造形象的艺术,主要包括诗歌、散文、小说、剧本、寓言、童话等。造型艺术是指运用一定的物质材料,在空间内塑造或构建可视的平面或立体形象的

[1] 参见于中共中央马克思恩格斯列宁斯大林著作编译局.马克思恩格斯选集:第二卷(第2版)[M].北京:人民出版社,1995:10.这段话说明艺术家在创作作品的同时,其作品也具有影响鉴赏者鉴赏能力的作用,从而间接培养出与作品相适应的鉴赏者。

[2] 参见于伍蠡甫.西方文论选:上卷[M].上海:上海译文出版社,1979:305.这段话说明艺术作品在艺术鉴赏过程中具有潜移默化地影响人的思想情感的巨大作用。

艺术,主要包括绘画、雕塑和建筑等。表演艺术是指通过表演者的活动来展示形象的艺术,主要包括音乐、舞蹈、戏剧、电影等。

属于表演艺术的舞蹈,在艺术鉴赏活动中,鉴赏客体始终处于运动状态,客体既不稳定又不确定。由人的肢体动作呈现的舞蹈动态形象这一鉴赏客体转瞬即逝,它既存在于运动中,也消失在运动中。这使人们在理解和鉴赏舞蹈艺术作品时,需要有一种独特的感觉才能产生艺术升华,即美国舞蹈理论家约翰·马丁所说的"动觉":"显而易见,一天内感觉印象与它们反映的准备活动是大量的,因为我们不停地看、听、触、嗅、尝到东西。但是所有这些感觉运动经验的总数仍少于那些来自另一个通常为人全然忽视了的源泉的经验。无论我们对它意识到的有多么少,仍然幸运地具备了一种第六感觉,它与外部世界的关系不像包含在身体中的错综复杂的内心世界那样直接。这就是动作感觉。每个感觉器官可在肌肉与关节的组织中发现,它们对动作的反应非常像眼睛对光、耳朵对声的反应。它们对于全身姿态的变化,无论多少,都要记录下来,这样就好像要去永远使之排列整齐一样。"[1] "动觉"是舞蹈鉴赏区别于其他艺术鉴赏接受所运用的感觉器官。无论是舞蹈编导创作舞蹈、舞蹈演员练习与表演舞蹈,还是观众欣赏舞蹈、接受舞蹈,有意无意间都要使用特殊的第六感觉——"动觉"。

二、主体与客体的关系

在舞蹈艺术鉴赏活动中,具有审美能力的鉴赏主体与具有审美价值的鉴赏客体是两个必要因素。舞蹈审美鉴赏通过主体与客体的交流得以实现,没有审美客体就没有审美主体,反之,没有审美主体,审美客体就无法实现审美价值,也就失去了存在的意义。审美主体与审美客体在舞蹈艺术鉴赏活动中既相互对立又相互作用,是辩证统一的关系。

一方面,要认识到审美主体的能动作用和存在价值。尽管舞蹈艺术作品在艺术鉴赏活动中是矛盾的主要方面,但是只有当舞蹈成为鉴赏判断的对象时,才形成了舞蹈艺术鉴赏中的主客体审美关系。也就是说,从艺术反映生活并能动地影响生活这个过程来看,艺术家创作出艺术作品只是完成了这个过程的一半,另一半则是通过鉴赏主体对艺术作品的鉴赏来实现的。艺术作品只有成为鉴赏者能鉴赏的对象,才算是真正的鉴赏客体。马克思在《〈政治经济学批判〉导言》中曾深刻地揭示过消费对于产品成为现实产品的意义。他说:"因为产品只有在消费中才能成为现实,例如,一件衣服由于穿的行为才现实地成为衣服;一间房屋无人居住,事实上就不成其为现实的房屋;因此,产品不同于单纯的自然现象,

[1] 参见于朱立人. 现代西方艺术美学文选:舞蹈美学卷[M]. 沈阳:春风文艺出版社、辽宁教育出版社,1990:89. 这说明人的"动觉"作为客观存在物,在日常生活中往往容易被人们忽略。它区别于视觉、听觉、触觉、嗅觉、味觉,被称为人类的第六觉,动觉较之其他五种感觉更直接地与精神相通。

它在消费中才证实自己是产品,才成为产品。"[1]可见,艺术鉴赏活动对于舞蹈作品成为真正有价值的艺术产品具有非常重要的意义。也就是说,舞蹈创作者和舞蹈表演者所创作的舞蹈艺术作品,是通过观众的接受才得以实现本质力量的对象化,观众的接受才是舞蹈家自我观照、自我确认的最终实现。如果仅仅是舞蹈家在家里或者练功房的自我陶醉,是不构成真正的艺术鉴赏活动和审美活动的。

另一方面,不能片面地夸大审美主体的作用,认为审美客体是从审美主体的心灵中产生的。马克思在《1844年经济哲学手稿》中指出,最初的人类是不具有主体性的,人在不断的社会劳动实践中逐步认识并掌握了客观对象的规律性的同时,也创造了人类自身,产生了与动物根本不同的人类认识世界和改造世界的主体性。

三、舞蹈鉴赏客体的基本属性

从舞蹈艺术鉴赏客体适应主体的精神来看,鉴赏客体具有审美、认识、文化三个基本属性。同时,艺术鉴赏客体所具有的三个基本属性之间相互联系、有机统一,文化属性包含审美和认识属性,审美和认识属性又丰富着文化属性。

(一)审美属性

鉴赏者在鉴赏舞蹈艺术作品时,总能产生身心愉悦的审美感受,不自觉地受到精神的陶冶。如取材于军旅生活的当代舞蹈《穿越》,结合当代中国军人在冲锋、列阵、对垒等练兵时的情景,以跳跃、翻滚、凌空等优美舒展、强劲有力的舞蹈动势,展示出力与美的极限风采,体现中国军人不怕艰险、勇往直前的自强精神,体现了新时代中国军人的精神风貌,塑造了中国军人英姿飒爽、阳刚威武的人物形象。这样的舞蹈艺术作品,其鉴赏审美不仅能使人感到"赏心悦目",更可以通过"赏心悦目"的情感体验,使人的精神意识、情感灵魂得到陶冶和升华。习近平指出:"每个时代都有每个时代的精神。文艺是铸造灵魂的工程,文艺工作者是灵魂的工程师。好的文艺作品就应该像蓝天上的阳光、春季里的清风一样,能够启迪思想、温润心灵、陶冶人生,能够扫除颓废萎靡之风。"[2]舞蹈艺术鉴赏没有功利性目的,但优秀的舞蹈艺术作品却能以潜移默化的方式美化人的心灵,实现审美的目的。从人的精神意识层面而言,舞蹈家按美的规律来建造舞蹈艺术作品,通过舞蹈艺术鉴赏活动实现审美目的,是人的美的自我确证和人的灵魂的铸造,是人的对象化对自己创造出来的美的欣赏。

[1] 参见于中共中央马克思恩格斯列宁斯大林著作编译局.马克思恩格斯选集:第二卷(第2版)[M].北京:人民出版社,1995:9.这段话说明艺术作品作为一种特殊的精神产品,与商品一样,只有在鉴赏活动中才能最终实现其价值。

[2] 参见于习近平.在文艺工作座谈会上的讲话(2014年10月15日)[M].北京:人民出版社,2015.这段话阐述了文艺工作者的艺术作品是人们的精神食粮,每一名文艺工作者都应该具有强烈的社会责任心,育人必先修己,创作出无愧于新时代的优秀艺术作品。

(二)认识属性

马克思指出,人类认识世界有四种方式,即实践精神的、理论的、艺术的和宗教的。其中科学和理论研究主要用抽象思维,艺术活动主要用形象思维。舞蹈艺术鉴赏客体的认识属性,主要是指鉴赏主体通过对舞蹈艺术作品感性的审美活动,更加清晰且深刻地认识自然、认识社会、认识人生。艺术家以形象的、情感的和想象的思维方式创作出艺术作品,通过事物的个别特征去揭示一般规律,用艺术和审美来把握世界。形象思维认识方式不同于逻辑思维认识方式。逻辑思维的特点是理论性和抽象性,它以概念、判断、推理的方式揭示规律。形象思维的特点是具体性和形象性,它是以直觉、想象、意象等方式来揭示规律。具体地说,艺术鉴赏客体的认识属性,是通过鉴赏主体在艺术鉴赏活动中情感受到熏陶与思想得到启迪从而得以实现的。

俄国作家托尔斯泰指出:"艺术是这样的一项人类活动,一个人用某种外在的标志有意识地把自己体验过的感情传达给别人,而别人为这些情感所感染,也体验到这些感情。"[1]这说明艺术鉴赏始终伴随着情感体验,艺术形象与审美情感紧密联系在一起,艺术作品中渗透了创作者的情感,鉴赏者透过作品艺术形象所蕴含的情感而被感染和启迪,并作出情感性的认识与判断。舞蹈需要全身心投入,身体的每一个部位、每一个关节、每一块肌肉都积极参与运动,而这种运动直接抒发内心不可遏制的激情与冲动,具有强烈的感染力。一个动作或是一个表情,在某些方面甚至比语言更加细腻丰富。朱光潜在论及"无言之美"时有一段精辟的话:"因为言是固定的,有迹象的;意是瞬息万变,飘渺无踪的。言是散碎的,意是混整的;言是有限的,意是无限的。以言达意,好像用断续的虚线画实物,只能得其近似。"[2]从舞蹈的特点来看,不可言说的情感传达是再熟悉不过的鉴赏现象。在舞蹈艺术鉴赏活动里,除了舞蹈评论家最终仍要使用文字或语言进行评说,大多数鉴赏者都采用不言的方式完成审美互动和鉴赏判断。人们默默地坐在剧场中,表面上的静观隐藏着内心动态的情感体验,舞蹈客体与主体以无言的方式共同营造着审美气场。舞蹈艺术作品对人的启迪与认识,总是以无言的艺术意境让鉴赏者在不经意间完成。张继钢创作的《千手观音》通过手臂千变万化的运动,构成"千手"观音的舞蹈形象。手之舞之的"意"与千手观音之"象"有机融合,情景交融,意象相生,立象尽意。千手观音的大爱之手通过舞蹈意象的突破,唤起鉴赏者愉悦的审美体验。这时,鉴赏主体会沉醉在舞蹈《千手观音》营造的艺术天地里流连忘返,甚至会处于忘我状态,优秀的艺术作品总会给人以沉醉和忘我的满足和快乐。同时,在享受这种满足和快

[1] 参见于[俄]托尔斯泰.艺术论[M].丰陈宝,译.北京:人民文学出版社,1958:46、47.这段话说明联通艺术家与受众的桥梁是艺术作品,实际上沟通的纽带是情感传达。

[2] 参见于朱光潜.朱光潜谈美[M].北京:金城出版社,2006:18.阐述了语言作为一种交流的手段是有限的,其作用是传达意念,言有尽而意无穷,中国舞蹈和中国艺术一样特别注重于意象的传达。

乐的过程中,情绪上会受到某种感染,思想上会受到某种启迪,精神上会受到某种激励。

(三)文化属性

在汉语传统中,"文化"的本义就是"以文教化",它表示对人的性情的陶冶,品德的教养,属于精神领域的范畴。最初"文"与"化"是两个独立的语言概念,一直到了近代,随着中西结合,二者得以合二为一。从甲骨文字形来看,"文"字像站立着的一个"人",突出他的胸部,胸前"绘有花纹"。它是个象形字,义指"文身"。由"文身"引申出"花纹""纹路"义。东汉文字学家许慎在《说文解字》中,把"文"解释为"错画也",意思是"文,交错刻画(以成花纹)。像交错的花纹的样子"[1]。由于"花纹"魅力悦目,又由此引申出"文采"的意思来。后由"文采""文章"又引申出若干引申义。

如果"文"的原初意义是"纹",就不难理解马克思所说的"人的本质力量的对象化"。人从自己创造的痕迹"纹"这种美的享受中实现自我复现、自我意识和自我认识。笔者以为,"纹"正是人类文化的开端,人类的"纹"化就是人的意识以美的规律不断自我复现、自我认识、自我创造而积累的人的学问。文化在《现代汉语词典》解释为"人类在社会历史发展过程中所创造的物质财富和精神财富的总和"[2]。

人们在考察人类文化起源的时候,发现原始舞蹈是人类最早的"纹"化。原始舞蹈文化使人类获得自我意识,逐渐能作为自然生物界特殊的族类而存在。"一方面团结、组织、巩固了原始群体,以唤起和统一他们的意识、意向和意志;另一方面又温习、记忆、熟悉和操练了实际生产生活过程,起了锻炼个体技艺和群体协作的功能。总之,它严格组织了人的行为,使之有秩序、程式、方向。"[3]原始舞蹈是人类最早的精神文明财富。在对原始舞蹈的沉迷中,人类跨过了现实世界与精神世界的鸿沟;在如醉如狂、热烈激荡的原始舞蹈中,动物性的本能游戏、自然感官和生理欲求与社会性的要求、规范、规定等理性开始交融与彼此制约。动物性的心理由社会文化因素的渗入,转化成为人的心理,各种人的心理功能——"想象""认识""理解"等智力活动逐步萌芽发展。这一切比在直接的生产劳动中更为集中、强烈、充分、自觉,因为原始舞蹈活动把生产生活中各种分散的因素集中组织构造起来了。美国哲学家苏珊·朗格说:"舞蹈是原始生活最为严肃的智力活动,它是人类超越自己动物性存在那一瞬间对世界的观照,也是人类第一次把生命看作一个整体——连续的、超越个人生命的整体。"[4]

舞蹈艺术作为艺术的一个门类,是一种独特的文化形态或文化现

[1] 参见于汤可敬. 说文解字今释[M].长沙:岳麓书社,1997:1222.这段话指出"文"的最初意义是人类交错刻画的印记,"文"可以引申为人类为了生存所建立和制定的各种秩序。

[2] 参见于中国社会科学院语言研究所词典编辑室.现代汉语词典(2002增补本)[M].北京:商务印书馆,2002:1318.这说明文化是人类创造的巨大财富,也说明文化涵盖了人类文明所创造的一切。

[3] 参见于李泽厚.华夏美学[M].天津:天津社会科学院出版社,2001:10.这段话说明舞蹈在原始社会发挥着巨大的社会作用,有必要通过舞蹈的表象,深入研究与认识舞蹈在社会与艺术领域的巨大意义和价值。

[4] 参见于[美]苏珊·朗格.情感与形式[M].刘大基,傅志强,周发祥,译.北京:中国社会科学出版社,1986:217.阐述了在原始舞蹈粗狂质朴的动作中,蕴含着人类自我的超越与发展。

象,它既是人类整个文化系统中的一个子系统,又总是处于各种文化的关系之中。舞蹈与宗教、舞蹈与哲学、舞蹈与科学等有着千丝万缕的关系。起初原始歌舞与原始宗教是融合在一起的,后来逐渐分离独立出来。哲学对舞蹈的影响主要表现在现代舞蹈家对哲学的思考,这些哲学思考往往能成为现代舞蹈作品的重要组成部分。反之,舞蹈对哲学也产生了一定的影响,舞蹈可以启迪哲学家的思维,舞蹈作品可以传播、丰富、完善特定的哲学思想。舞蹈与科学的关系颇为复杂,一方面,现代信息技术发展给人类社会带来了深刻影响,极大地改变了现代社会文化生活,网络科技与网络舞蹈呈现出前所未有的亲密现状,在抖音、微信、QQ等平台加速了舞蹈的传播,也为舞蹈的传承提供了动态留存的技术手段;另一方面,舞蹈艺术的感性特性也刺激着信息技术催生出一些创新业态。

四、舞蹈鉴赏主体的审美属性

舞蹈鉴赏者的审美属性,即舞蹈观众所应该具有的舞蹈审美性质。记得在21世纪开端之际,舞蹈教育家唐满城看到我国很多舞蹈理论界人士不断介绍国外舞蹈艺术,而较少向国外和国内介绍新中国自己的舞蹈艺术时,他对新中国舞蹈艺术如何走向世界,如何走向观众,不无担忧!他说:"要扩大自己的观众圈,建立金字塔的底座层……把当代中国舞的成就真正奉献给当代的中国人。"[1]从接受美学的角度来看,舞蹈创作者与舞蹈表演者将作品呈现出来,最终需要懂得舞蹈艺术鉴赏的人完成舞蹈鉴赏活动,因此,舞蹈鉴赏者审美属性的研究对于舞蹈鉴赏活动具有至关重要的作用,否则,再好的舞蹈艺术作品也可能在鉴赏活动中无法实现审美目的。

(一)审美期待

审美期待是鉴赏主体审美经验中的定向期待视野,指人们的鉴赏趣味习惯于按照某种传统的趋向进行。期待视野一词本身是科学哲学所使用的概念,在接受美学中,期待视野是指鉴赏者在已有鉴赏经验的基础上形成的对艺术作品的欣赏要求和审美期待,具体表现为鉴赏活动中人们的种种偏好与选择,以及各种不同的欣赏方式与欣赏习惯,常常具有某种定式或趋向。这种定式和趋向,事实上就是鉴赏主体鉴赏前所具有的文化心理结构,德国哲学家海德格尔称之为"前结构",是鉴赏主体在对艺术作品鉴赏之前所构成的一定审美定式。因为鉴赏主体对作品的鉴赏并不是完全从零开始的,譬如要鉴赏一个舞蹈,即使从未接触过它,但在以往的经验中已积淀了关于舞蹈的一般认识,诸如动作、舞姿、画面、调度

[1] 参见于唐满城.唐满城舞蹈文集[M].南京:南京师范大学出版社,2017:92.这段话讲述了中国舞蹈学科真正的构建与发展是在新中国建立后,特别是中国民族舞(古典舞与民间舞),由于其自身的构建与完善还需要一个过程,因而需要一代代舞蹈人努力宣传,搭建更为广泛的受众群体,为中国舞的发展夯实基础。

等,这些审美经验在鉴赏主体鉴赏舞蹈作品之前形成一种期待视野,如果没有这种前结构,人们便无法鉴赏舞蹈作品。

审美期待作为鉴赏主体的文化心理结构,往往与鉴赏者的文化层次和美学修养有关,也经常带有时代与民族的共同特色。与此同时,随着时代的前进和社会生活的变化,人们的欣赏习惯和审美趣味也会随之发生变化。

艺术鉴赏主体的审美期待存在着某种一致性。鉴赏主体的艺术鉴赏活动从表面上来看似乎是鉴赏主体的个人行为,它纯粹是由鉴赏主体的个人兴趣爱好决定的,实际上,人作为社会的存在物,无论是创作者还是鉴赏者,其鉴赏活动一定会受到鉴赏群体和文化圈的影响。由于各个时代在社会实践、物质文化与精神文化等各方面具有一定的特征,这个时期的艺术风尚会产生某种共同的一致性,同一时代和同一民族的鉴赏者往往会表现出某种共同一致的审美倾向。

同时,从鉴赏主体对某一类型的艺术品有可能构成共同的期待视野和审美趣味而言,鉴赏者可以大体分为低、中、高三个层次。第一层次是生理层次。作为艺术鉴赏主体的人,首先是自然存在物或自然生命体,而且是较高级的自然生命体。说他高级,就是因为他具有审美的需要,具有鉴赏艺术作品的器官以及感受由此带来的感受的可能性。《乐记》云:"凡音之起,由人心生也;人心之动,物使之然也。感于物而动,故形于声。"讲的就是人具有特殊的生理本能。所以说,五官感觉是主体鉴赏作品并使之成为自身对象的直接条件。满足于生理的纯粹的感官愉悦和消遣,属于较低的审美层次。停留在这一层次的,往往是文化程度较低、知识面狭窄、艺术素养欠缺、审美趣味低俗、鉴赏能力较差的鉴赏群体。第二个层次是社会层次,社会层次较之生理层次高级,脱离了单一的感官刺激和愉悦。一切艺术作品都是对社会生活的反映,人不能离开社会而存在,要鉴赏艺术作品,就必须最大可能地积累社会生活经验。第三个层次是文化层次,文化层次较之生理层次、社会层次更为高级,这个层次包括鉴赏主体的文化水准、智力水平、知识广度(如哲学、自然科学)以及艺术素养等。属于文化层次的鉴赏者对鉴赏对象有着较多的审美要求和期待,在鉴赏中更看重精神上的乐趣和享受,表现出高雅的审美情趣。在文化层次的诸多素养中,艺术素养比一般文化视野更为重要,这在姚斯那里已给予了高度重视。马克思说:"如果你想得到艺术的享受,那你就必须是一个有艺术修养的人。"[1]

(二)审美直觉

审美直觉,指舞蹈鉴赏者在艺术鉴赏活动中对审美对象或艺术形象

[1] 参见于中共中央马克思恩格斯列宁斯大林著作编译局.马克思恩格斯全集:第四十二卷[M].北京:人民出版社,1979:155.这段话说明艺术鉴赏实现其目的,需要主体与客体两个方面发挥作用,特别是鉴赏主体要想实现艺术鉴赏的享受,自身需要具有一定的艺术修养。

的一种不假思索而即时把握或领悟的能力。这种审美直觉能够使人刹那间忘记一切,对艺术作品聚精会神地观赏,全身心沉浸在鉴赏艺术作品的审美愉悦中。艺术审美与艺术活动都离不开直觉,其特点就是直观性和直接性。

直观性是指艺术鉴赏活动必须是审美主体亲身参与感受,不能通过间接经验去获得。如音乐须亲身去听,电影须亲身去看,小说须亲身去阅读,在感性直观的艺术鉴赏活动中,才能得到音乐、电影、小说的艺术审美享受和愉悦,而不能让别人代替鉴赏,也不能代替别人鉴赏。舞蹈艺术鉴赏的直观性较之音乐、电影、小说等艺术更为严格,由于鉴赏客体的人体动态特殊性,所以舞蹈鉴赏者与舞蹈表演者必须在同一个时空里感性直观地进行舞蹈艺术鉴赏活动,才能真正体验到舞蹈艺术的审美愉悦。审美直觉的直观性,也是艺术区别于科学等其他人类实践活动的重要特征之一,它不能通过间接经验获得审美感受,必须由鉴赏主体亲身参与和直接感受。

直接性是指艺术鉴赏表现为不假思索地直接把握或领悟,这种把握或领悟常常是在一瞬间完成的,无须通过逻辑判断或理性思维。即在鉴赏舞蹈艺术作品时会被它的艺术魅力所感染,而来不及思考它的主题思想或内涵。

(三)审美体验

舞蹈艺术鉴赏中的审美体验是指鉴赏主体在审美直觉的基础上调动主体的联想与想象力,继而激发丰富的情感感受,并身临其境地体验艺术作品,获得心灵的审美愉悦,把外在作品中的艺术形象转化为鉴赏者自身的生命活动。在艺术鉴赏活动中,审美体验主要体现为鉴赏主体对艺术作品的反作用,鉴赏主体的整个心理活动处于一种主动状态,一种积极的审美再创造活动。艺术鉴赏者要成为艺术作品的知音,才能真正进入鉴赏之中。

由于审美体验更加侧重于鉴赏者对于艺术作品的再创造,因此,想象、联想和情感在其中更加活跃,发挥着更加积极和重要的作用。艺术作品的形象直观性使鉴赏者在审美体验中展开联想和想象,并推动审美情感发展深化,使审美体验变得更加强烈深刻。如张继钢创作的《黄土黄》,以陕北秧歌为舞蹈元素,采用大色块的舞台流动,让人联想到干旱少雨、沟壑纵横的黄土高原。特别是舞蹈高潮部分,演员们数十次重复的腾空击鼓动作,宛如黄河壶口瀑布的奔腾怒啸,形成了强烈的视觉冲击。沸腾中,一个男子跪倒在地,眼睛里饱含着泪水,颤抖着双手,深情地将黄土捧起,对黄土地儿女恋土情结的歌颂达到了极致。该作品以刚劲有力、大

开大合的弓马步和撩劈腿为主要舞蹈动作,大量重复的技法,仿如生命热烈的律动,表达了黄土地儿女对于土地的深深眷恋,歌颂了黄土地儿女的民族精神和伟大力量。作品给人凝重、深沉的审美感受,达到撼人心魄的效果。艺术鉴赏的整个过程都带有浓郁的情感色彩,在审美体验中,情感发挥着重要作用,审美体验最终也就是情感体验。

第二节　舞蹈鉴赏能力的培养

舞蹈艺术鉴赏是艺术认识的一种,是审美主体对舞蹈艺术综合感知能力的体现。人们进行舞蹈鉴赏必须具备一定的舞蹈知识和认识能力,正如马克思所说的那样:"只有音乐才能激起人的音乐感;对于不辨音律的耳朵来说,最美的音乐也毫无意义,音乐对它来说不是对象……"所以,了解培养舞蹈鉴赏能力的意义,并培养一定的舞蹈鉴赏能力,就显得非常必要了。

一、培养舞蹈鉴赏能力的意义

培养舞蹈鉴赏能力,我们一般称其为舞蹈美育。舞蹈美育是人类最早创造的教育形式之一。在尚无语言文字的帮助时,人类通过原始舞蹈培育人的群体意识、团结意识、纪律意识等,促进人的心智成长。古代中国与古希腊都将音乐、舞蹈等用来培养贵族子弟。席勒当年提出用美育代替宗教,达到物质与精神的统一。"艺术让人成为人"是近现代美学界的共识。今天,做一个有艺术修养的人,成为衡量人的全面发展的重要标准。

舞蹈艺术以人体动作为情感表现形式,舞蹈美育的意义即为用来完善、改造人对自身人体美的认识。芭蕾的诞生和发展在舞蹈美育上尤为突出,要求身形匀称、举止典雅,通过舞蹈训练美的身体。美的舞蹈、美的身形,其并非仅仅是赏心悦目,而是在赏心悦目后面,培养完善的人格,使之成为一个真正健全的人。1994年,美国颁布的《艺术教育国家标准》里对于舞蹈、音乐、戏剧等艺术的美育功能,指出以下方面的益处:

理解人类古今经验。艺术——包括舞蹈,作为人类自古就有的经验,以及它在当代所传递出来的经验,是极其广泛的,也是极为可贵的。只从审美经验来说,古代的审美经验可以成为当代人的先验性意识,而大多的经验可以在同代人身上获得。许多经验已被历史证明是有益的,是后代人可以借鉴的。经验中充满了智慧,可以使人变得分外聪明,在大量的

经验中,不仅有艺术创作、艺术欣赏的经验,还充满着人生经验和理性的光芒。

学会借鉴、尊重其他人(往往是很不同)的思维方式、工作方式和表达方式。艺术——包括舞蹈,保存着前人大量借鉴前人的思维方式,还保留着同代人、同行人不同的表达方式。前文说过,舞蹈有舞蹈思维的特长和表达方式,音乐有音乐思维的特长和表达方式,这些方式是不能互相替代但可以互相吸收的,它有着思想方法论和实际操作方法论上的意义。

学会解决问题的艺术方式,为各种人类的环境提供表达、分析和发展的工具。解决问题的方式可以是多种多样的,但是在各种实际工作中,如果能够学通艺术,那么任何工作都可成为艺术。讲话可以变成"讲话艺术",烹饪可以变成"烹饪艺术",领导工作可以变成"领导艺术",教学可以变成"教学艺术",管理可以变成"管理艺术"。变成不同的艺术,意味着工作对象的乐意接受,意味着把严肃的问题转化成轻松愉快的问题,意味着不乐意接受转化为乐意接受,意味着难解的矛盾迎刃而解。只要学会运用艺术的方法,解决问题就更容易。

理解艺术的影响。通过学习特别是学习过程,理解艺术——包括舞蹈的作用与意义在各方面产生的影响。如我们讲芭蕾舞蹈的文化影响,以及它对人类美的观念的影响力量,就可以发现这种影响力量是多么巨大。艺术对我们的日常生活,乃至于更广范围中的各种观念与行为都具有深远的影响。

在没标准答案的情境中作决策。生活中大量的问题是没有答案的,有些问题也有着各种不同的看法,教科书并不能回答这一切。世界上的知识至今仍未穷尽,不可能仅靠课堂解决,也不能指望任何的考试都有标准答案。如何在没有标准答案的情况下进行判断?如何在当代各种博弈中获得更多优势?这要求人们拿出自己独立的回答。艺术活动中存在着各种不同的决策,通过学习有助于提高我们的决策能力。

分析非词语的交流,并对有关文化的产物和问题作出有见识的判断。包括舞蹈在内的一些艺术活动,本就是无言的艺术,属于非语言交流形式。事实上,在人类活动中,虽然已发明了文字语言这种应用最广泛的交流方式,但仍保留了非常多的需要使用非词语交流的地方,舞蹈教育恰恰提供了这种学习机会。

用各种方式交流思想和情感,有力地增强自我表达的内涵。艺术审美是最重要的情感化,凡是成功的艺术品,都是某种思想情感的表达,审美活动本身就是一种情感活动。艺术学习对自幼有自闭症的孩子来说,

是最有效的改善方法之一,他们会很快学会在集体中成长,在交流中生活,学会团结合作,学会人际交往,并提高自己的表现欲。

二、舞蹈鉴赏的能力

舞蹈艺术鉴赏能力与鉴赏者一定的文化素养和生活阅历相关。此外,在培养和提高舞蹈艺术鉴赏能力上,学校美育与艺术教育起到了特别重要的作用。在这一过程中,我们要大量观赏优秀舞蹈艺术作品,熟悉和掌握舞蹈艺术的基本知识、规律,逐步提高舞蹈鉴赏能力。

(一)舞蹈动觉能力

音乐有乐感,乐感是指对声音的音准、音色等音乐元素的感知或感受能力。同样,对于舞蹈的感知和感受称为"舞感"。舞感一般是指对于舞蹈动作的感知力。约翰·马丁认为舞蹈的动觉是除了眼睛的视觉、耳朵的听觉、皮肤的触觉、鼻子的嗅觉、口腔的味觉之外的第六种感觉。色美以感目,音美以悦耳,美术之美和音乐之美通过视觉、听觉等感官作用于人的心灵。美术通过人的视觉来进行欣赏,因而称之为视觉艺术。舞蹈似乎也是通过眼睛来观赏的,使得人们以为舞蹈与绘画一样也是视觉艺术,但是,舞蹈的美好像又不同于美术的美,有人把它称为动的雕塑。美国美学家、心理学家鲁道夫·阿恩海姆在《艺术与视知觉》中说:"虽然舞蹈形象是由人体创造出来的,但观众看到的却基本上不是人体,而是一个真正的视觉艺术品。舞蹈家偶尔也在镜子中看一看他自己,在大多数情况下,甚至对自己表演时的视觉形象也有一些模糊的认识。当然,他作为小组的一员,或作为一个舞蹈动作设计者,也能看到别的演员塑造出来的形象。但仅就他自己的身体来说,他却主要是运用肌肉、肌腱和关节部分的动觉器官作为创作的媒介。这一事实应该特别引起我们的注意,因为某些美学家一再坚持,只有那些高级的感官——视听器官——才能作为艺术创作的媒介。"[1]从观赏者的角度出发,似乎是通过视觉来对舞蹈艺术美进行体验的,实际上,视觉观赏传递的是身体动作的感觉,动觉才是舞蹈艺术美的本体。也就是说,如果从舞蹈艺术本体来体验美感,闭上眼睛之后的身体感觉才是真正的舞蹈感受。故而我们常常看到那些陶醉于舞蹈艺术梦境之美的人,会闭上眼睛去体验和感受舞蹈动觉的滋味。

动觉,也叫运动感觉,是对身体各部位的位置和运动状况的感觉,也就是肌肉、肌腱和关节的感觉,即本体感觉。它反映身体各部分的位置、运动以及肌肉的紧张程度,是内部感觉的一种重要形态。视觉于美术家构成美术思维;听觉于音乐家构成音乐思维;动觉在舞蹈家这里也构成

[1] 参见于[美]鲁道夫·阿恩海姆.艺术与视知觉[M].滕守尧,朱疆源,译.成都:四川人民出版社,1998:558、559.这说明因为舞蹈艺术其自身特性,人们在欣赏时往往被视觉所欺骗。实际上通过视觉看舞蹈只是第一个阶段,只有感受到舞蹈动作在身体灵魂里舞动,才能真正享受到舞蹈的魅力。

了一种特殊的思维——舞蹈思维。舞蹈动觉充满了艺术的想象,它是人体动作美的规律,是人本质力量的对象化,较之一般的运动感觉更为高级。舞蹈思维是艺术思维的一种特殊形式,它在时间、空间、力等方面,按照人的美的规律进行建造。舞蹈艺术高度发展,舞蹈动觉的意识思维日益提高,从而促进舞蹈思维的形成与发展。舞蹈思维从直觉开始,继而成为一种感知,能从个体和群体的人体动作产生意象,比如手臂关节的分段屈伸,可产生鸟的飞翔或水的波浪等意象；身体的跳落或卷曲,可产生波涛翻滚或情感起伏的意象。又比如舞蹈作品《再见吧！妈妈》中母子二人近距离的接触、滚动,产生一种只能意会而不能言传的难以分割的母子情感。此时的感情,一经说出,不但无法达到情感传达的意境与效果,而且舞蹈的美也会荡然无存。舞蹈思维与语言思维、音乐思维、美术思维不同,舞蹈思维从人体动作感觉出发,对时间与空间进行多维处理,极大地拓展了艺术表现力。

(二)舞蹈想象能力

舞蹈思维可以说是一种特殊的人体动作的创造与想象。舞蹈想象是人在头脑里对已储存的表象进行加工、改造、重新组合,以形成新艺术形象的心理活动过程。舞蹈想象可以跨越时间的限制,预见未来,逆睹古昔,也可以冲破地域的阻隔,升天入地,登月入海。它突破时间和空间的束缚,对客观现实进行超前反映以满足美感的需要。爱因斯坦说:"想象力比知识更重要,因为知识是有限的,而想象力概括着世界的一切,推动着进步,是知识进化的源泉。"[1]丰富的舞蹈想象、优美的舞蹈意境、生动的舞蹈表演激起人类舞蹈鉴赏的兴趣。

舞蹈想象不是纯现实生活的形象,而是一种有意境的形象,简称"意象"。舞蹈意象是客观物象注入舞蹈家审美情感之后创造出来的一种舞蹈艺术形象。意象就是寓"意"之"象",是主观的"意"和客观的"象"的结合,是用来寄托主观情思的客观物象。玛丽·魏格曼说:"仅是人体的动作当然不能算舞蹈……当舞者的感情越出了内在的冲动,使不可见的意象变成了可见的形象,那就全得靠人体的动作了……人体动作赋予了艺术地形成的姿态语言以意义。"[2]三人舞《牛背摇篮》以藏族牧区生活中人与牛的关系为创作动机,以此为基点塑造了藏族女孩和牦牛两种不同的形象。牦牛在藏族有"高原之舟"之称,是藏族人民喜爱和崇拜的动物。编导抓住了这样一个民俗民风,将所有动作与情感建立在牛与人的关系上面,让观众感受藏族文化的审美意境。舞蹈开场,在藏族特有的悠扬音乐声中,女孩牵着牛向观众缓缓走来,将人带到神秘而空旷的高原,以此为背景,女孩时而骑坐于牛角上,时而行走于牛前,时而

[1] 参见于[美]鲁道夫·阿恩海姆.艺术与视知觉[M].滕守尧,朱疆源,译.成都:四川人民出版社,1998:558、559.这段话阐述了艺术的想象力对人类的进步发展有多么重要,知识述说着人类的过去,想象力描绘的是人类的未来。

[2] 参见于吕艺生.舞蹈美学[M].北京:中央民族大学出版社,2011:347.这段话说明舞蹈鉴赏者应具有一定的舞蹈艺术修养,一是欣赏舞蹈外在形象的塑造之美,二是领悟舞蹈意象的内在神韵。

栖歇于牛背，时而与牛逗乐。舞蹈呈现出藏族的精神气韵，营造出高原风土民俗的情感意象。

（三）舞蹈语言能力

舞蹈语言是舞蹈艺术的重要组成部分，是舞蹈鉴赏的重要手段，是人类进行舞蹈艺术沟通交流的独特表达方式，甚至可以说，没有舞蹈语言也就没有舞蹈艺术。

狭义的语言是指由词汇和语法构成并能表达人类思想的声音及符号的指令系统。语音、手势、表情是语言在人类肢体上的体现，文字符号是语言的显像符号。广义的语言则包括人类进行沟通交流的所有表达方式。舞蹈语言属于广义的语言，它以狭义的语言为参照系，同样包含语言的三要素：语音——动作风格、语法——动作方法、词汇——动作组合。拉班舞谱的发明者、德国表现派舞蹈创始人鲁道夫·拉班在《动作符号的象征寓意》一文中指出："单一动作，只像语言的词和字，不给人一定的印象，或者一种适合流畅的概念，概念流畅一定得表现在句子里。动作的序列是言说的句子，从静的世界浮露消息的真正负荷者。"[1] 参照狭义的语言系统，舞蹈以动作为情感交流传达的方式，动作是舞蹈语言最基础的单位即字或词。舞蹈作品从语言系统而言，可以说是由舞段、舞句、动作构成的。目前，根据舞蹈语言的要素特征和起源关系，可以把舞蹈语言分成古典舞语言体系、芭蕾舞语言体系、民间舞语言体系、现当代舞语言体系四种。不同舞蹈语系在发展过程中也在不断借鉴融合。

英国艺术理论家赫伯特·里德在分析艺术鉴赏的前提时提出，要理解艺术作品的线、调、色、形四要素。第一，艺术表现都有用线来勾描，如柔美的女性人体、精美的花瓶、飞泻的瀑布、奔流的江河、飘动的云彩等。"艺术和生命的基本法则是，弹性的线条越是独特、鲜明、坚韧，艺术作品就越是完美。否则，作品就会显得缺乏想象，给人以拾人牙慧、粗制滥造之感。"[2] 舞蹈动作在三维空间里流动，动作与时间结合，较之二维绘画、三维雕塑的静态的"线"，舞蹈的"线"可以说是千变万化，构成万花筒般的奇妙世界。第二，艺术作品中的虚实对比，如忽近忽远、忽明忽暗，这种明暗之间的色彩关系，是绘画作品色调的主要方式。绘画以色彩明暗而表现虚实对比、音乐以声音强弱而表现虚实对比、舞蹈则以动作轻重而表现虚实对比。艺术对人情感的传达，可以说是以力量的轻重呈现出来，便是色彩明暗、声音强弱、动作轻重的虚实对比。第三，马克思说："色彩的感觉在一般美感中是最大众化的形式。"[3] 人类受环境的影响，历史的经验中色彩可直接影响鉴赏者的心灵，并与鉴赏者建立情

[1] 参见于吕艺生.舞蹈美学[M].北京：中央民族大学出版社，2011：376.这说明舞蹈鉴赏者要学习一定的舞蹈艺术知识，舞蹈艺术的表达也是有自身语言逻辑的，单一动作就相当于最为基本的字词。

[2] 参见于[英]赫伯特·里德.艺术的真谛[M].王柯平，译.北京：中国人民大学出版社，2004：25.这段话说明艺术与生命是相通的，优秀的艺术都是具有生命力与特征的，艺术是对美的歌颂，美的生命是充满生机、鲜艳丰富、昂扬挺拔的。

[3] 参见于中共中央马克思恩格斯列宁斯大林著作编译局.马克思恩格斯全集：第十三卷（第2版）[M].北京：人民出版社，1998：145.这段话说明色彩极为直接地影响着人的审美感知，人们从大自然和经验中积累了关于色彩的知识，这些知识在艺术鉴赏中会第一时间发挥作用。

感的联系,引起情感共鸣。如蓝色给人以平和感,绿色给人以宁静感,黑色给人以沉寂感,白色给人以纯洁感,红色给人以热情感。舞蹈艺术作品表现在舞台服饰、道具、灯光等色彩的运用多会联系色彩的情感因素。

第四,艺术即形式。较之科学,艺术更偏重于形式。如科普作品可以采用艺术的形式,本质上仍然是科学,艺术作品如采取论文的形式,那肯定不是艺术。从美学的目的论而言,艺术形式即是艺术的目的。科学可以通过其内容来区分,艺术则是以形式区分艺术与非艺术、此类艺术与他类艺术、优秀艺术与平庸艺术的差别。艺术创造的就是形式,是"有意味的形式"。张继钢创作了春晚舞蹈作品《千手观音》,作为内容的观音形象早已为大众所熟知。在中国不知已有多少形式的"千手观音",但用如此有意味的艺术形式来表现的千手观音,只能是属于张继钢的舞蹈艺术形式。

第三章 舞蹈艺术鉴赏的过程

第一节 舞蹈鉴赏的三个环节

一部舞蹈作品的具体创作活动大致分为两个阶段,艺术构思的创编阶段和艺术传达的排练演出阶段。舞蹈编导通过艺术构思创作出舞蹈艺术作品,而舞蹈演员则通过艺术传达来呈现舞蹈艺术作品。在舞蹈艺术接受活动中,舞蹈鉴赏是最主要的艺术接受方式,也是其他一切艺术接受方式的基础,如舞蹈艺术批评、舞蹈艺术史研究。接受美学把艺术的创作、传达、欣赏视为一个过程,前半部分是作者—作品,后半部分是作品—观众,合在一起就是作者—作品—观众。同信息论美学一样,接受美学非常重视接受过程,认为艺术品的美学价值和社会意义只有在接受过程中才能表现出来。有的接受美学论者甚至认为一部艺术作品的生命并非始于舞蹈编导的创编,而是始于作品完成之后与观众和读者见面之时。在接受美学研究者看来,一部艺术品的生命力,没有观众参与是不可想象的。舞蹈艺术鉴赏既然要观众参与,当然就要进行艺术传达,就要排练和演出。作为表演艺术的舞蹈,其艺术传达任务的主要承担者就是舞者。由此看来,这一新理论的提出改变了过去在艺术研究中单纯注重创作一方的片面性,而将研究的视点扩展到审美信息流通的全过程。因此,整个舞蹈鉴赏活动可分为以下三个环节:作品—舞者—观赏者。这三个环节构成了完整的舞蹈艺术作品鉴赏体验,为观众提供了深入感知和理解舞蹈艺术作品之美的机会。

一、作品

马克思说:"一个存在物如果自身之外没有对象,就不是对象性的存在物。一个存在物如果本身不是第三者的对象,就没有任何存在物作为自己的对象,也就是说,它没有对象性的关系,它的存在就不是对象性的存在。"[1]马克思在谈到生产与消费的关系时说:"因为正是消费替产品创造了主体,产品对这个主体才是产品,因为产品之所以是产品,不是它作为物化了的活动,而只是作为活动着的主体的对象。"[2]艺术之所以为艺术,最根本的原因在于它是与艺术接受和消费联系在一起的,创作主体、作品、接受和消费主体构成了特定的对象性关系。"任何一部艺术作品,当它作为欣赏对象的时候,都是在经过艺术创作熔炉

[1] 参见于中共中央马克思恩格斯列宁斯大林著作编译局.马克思恩格斯全集:第四十二卷[M].北京:人民出版社,1979:168.一个事物只能被称为"对象",它存在于外部世界并与其他事物有关联,也就是说,它需要有对象性。如果一个事物不与其他事物有关联,它就不具备对象性,也就不能被视为对象存在。这段话强调了一个事物与其他事物的关系对于定义其对象性存在的重要性。

[2] 参见于中共中央马克思恩格斯列宁斯大林著作编译局.马克思恩格斯选集:第二卷(第2版)[M].北京:人民出版社,1995:94.消费者的需求和互动赋予产品以实际意义,因为产品只有在与主体(消费者)发生互动时才成为真正的产品,而不仅仅是物质存在。这强调了消费者对产品定义的重要性。

的冶炼之后,以一个由它的各种因素、层次融合而成的完全的整体形态展现出来的。"[1]"舞蹈作品是舞蹈家主观审美意识对客观世界的反应、反映和抒发,是舞蹈家的审美意识和社会生活撞击、熔铸后所产生的物化形态。"[2]舞蹈创作者会在社会的感染和启迪之下产生创作的欲望,从而通过特定的人物、时间、情绪、情感来对生活的体验、感受、观察、理解等加以概括,再运用一定的舞蹈语言和结构形式加以表达,就构成了特定的舞蹈作品。这些舞蹈作品在观众面前展现出完整而独特的艺术面貌,成为舞蹈艺术作品中不可或缺的精髓之一。

1. 舞蹈艺术作品是"待定"实现的对象

当艺术作品被创造出来还未进入接受过程之前,它在两层含义上还仅是一个"待定"实现的对象:第一层是指接受使作品从潜在的可能性转化为现实性。第二层是指艺术作品作为一个召唤结构,只有接受活动的参与才能实现它的意义和价值。接受理论告诉我们,作品的价值与地位不仅仅是由作者赋予或作品自身已囊括的,还包括了观赏者在欣赏时所作的增补与丰富。因此,舞蹈作品是两种因素即创作意识和接受意识共同作用的结果,而不是对于每一个时代的观赏者都提供同样观念的客体。舞蹈作品不是显示超时代本质而永久不变的纪念碑,它更像一部管弦乐谱,在其表演中不断获得舞蹈观赏者新的反响,使文本从舞蹈形态中表现出来,成为一种当代的存在。观赏者的接受不完结,舞蹈作品的意义也就不会固定在静止不变的范围内。舞蹈作品因获得观赏者的丰富反响而迸发新的生命力,使其成为与时俱进、与观众有共鸣的当代艺术存在。在这种互动和交流的过程中,每次演出中的舞蹈艺术作品都被重新诠释和赋予新的内涵,保持着多样性和活力。

2. 舞蹈艺术作品是"召唤结构"的实现

文学艺术都以一定的形式为载体。波兰现象学派美学家伊加登把文学作品结构分为六个层次:一是语言现象层,二是语义单位层,三是表现的客体层,四是图示化层面,五是思想观念层,六是形而上性质层。虽然舞蹈作品的结构由于自身存在方式的特征与文学作品有很大区别,但它们同样是"召唤结构"。对于舞蹈作品的有机整体,我们从结构和层次上把它的构成因素概括为两个方面:外在的物质形式和内在的精神内容。在具体的舞蹈作品中,这两者是互相渗透的。舞蹈作品是舞蹈鉴赏的主要对象,舞蹈观赏者通过舞蹈鉴赏活动来了解舞蹈作品创造者表达的情绪和思想感情,那么,舞蹈作品的内容美和形式美的表达和传情在舞蹈作品的呈现中至关重要。舞蹈作品在传情和达意的形式中载有意象信息,这些意象信息记录着创作者脑海中想象出的意象、意境。观赏者鉴赏作

[1] 参见于王宏建.艺术概论[M].北京:文化艺术出版社,2010:276.艺术作品在被观赏时,呈现为一个完整的整体形态,这个形态是通过艺术创作者将各种因素和层次融合而成的,就好像经历了一个创意的过程,将所有元素融合成一个有机的整体。这突显了艺术作品的综合性和创造性。

[2] 参见于隆荫培,徐尔充.舞蹈艺术概论[M].上海:上海音乐出版社,1997:168.这说明舞蹈作品是舞蹈家审美观念与社会情境的有机结合,通过舞蹈呈现出来。

品时自然会从这些特殊的意象信息中检索出审美意象信息,并激活记忆储存中的相关生活表象,引起第二信号系统的条件反射——想象,从而在脑海中组成一个完全不同于现实世界的审美意象世界。这个审美意象世界中的一切意象,随着解读的进程,不断发生时空运动变换,从而显得栩栩如生。任何创作者都无法用艺术媒介对作品中的人物进行完整确定的描述,因此出现了很多"空白"和"不确定性",形成所谓的"召唤结构",召唤观赏者发挥创造性,进行填补和具体化,参与舞蹈作品潜在意义的实现和形成。观赏者成为舞蹈创作的合作者,通过自身的感知、解读和情感投入,赋予舞蹈作品更丰富和多样的意义。因此,舞蹈艺术作品的"召唤结构"不仅仅是一种艺术上的巧妙设计,更是观赏者与舞蹈艺术作品之间互动的有机体现。

二、舞者

舞者,即舞蹈演员。舞者在舞蹈作品的创作和传达过程中既是舞蹈形象赖以生存与显现的物质材料,是让欣赏者获得美感享受的审美对象,同时又是舞蹈作品美的创造者,是舞蹈美在传达过程中的中心环节。例如:傣族女子独舞《雀之灵》,其编创者和表演者都是杨丽萍,她时而侧身微颤,时而急速旋转,时而慢移轻挪,时而跳跃飞奔……基于生活中观察到的孔雀形象,通过舞蹈动作、姿态、造型等巧妙的艺术构思,创造出一个高贵、灵性、唯美的孔雀舞蹈形象。又如:《敦煌彩塑》这部作品的艺术构思以及舞蹈动作和造型姿态是由编导罗秉钰长期学习研究敦煌文化后从中吸取精华并体验加工创编出来的,编导的想法通过舞者杨华的舞蹈表演外化为客观的舞蹈形象呈现出来,杨华的肢体就是罗秉钰表现艺术构思的物质材料,也是舞蹈编导创造艺术形象的工具。同时,杨华作为舞蹈作品的表演者,表现出来的又不仅仅是舞蹈编导的艺术构思,而是她所接受的编导的训练加上她个人创造的那部分的"和"。我们应该理解为这不是简单的相加,而是舞者按照美的规律予以创造性融合后的显现。因此,对这个新的舞蹈形象而言,她既是表演者又是创作者,我们称之为二度创作。

舞者对编导的艺术构思进行二度创作后将其展现在观众面前,他既是艺术创作的参与者,也是鉴赏者的审美对象。舞者的二度创作同样以社会生活为审美观照,特别是社会的人为审美对象,体验和表现生活的美,同时也肯定自我——人的本质,进而对这种体验、发现与肯定做出创造性的反映和表现。如果把舞蹈鉴赏活动看作是一个由舞者、作品、观赏者三个环节共同组成的运动系统,那么,舞者就是这个运动系统的起

点。舞者不仅是艺术创作的参与者,也是舞蹈艺术作品观赏者的审美对象。舞者通过表达独特的肢体语言,引领观众进入舞蹈艺术世界,从而使其参与舞蹈艺术的体验过程,并产生共鸣。

三、观赏者

观赏者是指观众或者舞蹈鉴赏者,是舞蹈鉴赏活动过程中的主体。观赏者一般分为两种:一种是主观的观赏者,一种是客观的观赏者。

主观的观赏者,是观众在观赏舞蹈演出时,完全以自己的主观感受来理解和体会舞蹈作品的内涵意蕴,认为舞蹈作品一旦登上舞台演出就成为了脱离作者的独立个体,舞蹈作品的情感和思想内容只是从舞蹈形象的塑造中表现出来,而任何解说都是外加的、多余的,都会起到对观众审美的干扰作用。因此,一般这类观众在看演出前,不会看演出说明书或舞蹈编导对作品的介绍之类的东西,他们在观看演出中仅随着自己的审美感受自由想象。

客观的观赏者,是观众在观赏舞蹈演出时,能比较充分地理解作品的创作背景。他们通过了解舞蹈编导的创作原意,完全接受编导对舞蹈作品中所表现的生活内容的审美判断和审美评价。一般这类观众比较关心舞蹈编导创作的动机与创作的初衷,对舞蹈编导所发表的创作过程、创作体会、创作经验之类的文章也会特别感兴趣,他们常常是某种舞蹈观众群中的一员,或是某位舞蹈家的崇拜者。

主观的观赏者受舞蹈编导为舞蹈作品所安排的艺术结构、设计的舞蹈动作和塑造的舞蹈形象的影响,按照舞蹈编导指引的方向进行审美感知。当然这种划分并不是绝对的,因为客观的观赏者,也不是完全被动的、没有主观审美感受和审美判断的。实际上,这两类观众的方式都有不足之处:前者很可能不自觉地流向随意联想的地步,不能准确地理解作品的原意,而后者容易忽视观赏者在鉴赏舞蹈作品过程中的主观能动作用,在一定程度上遏制了艺术审美的想象创造力。因此,可以将主观观赏者和客观观赏者的观赏方式紧密地结合起来,形成主客观相结合的审美性观赏方式和观赏方法,这样既能较好地体会、了解舞蹈编导创作的初衷,又能够发挥舞蹈观赏者在审美感受过程中的艺术想象创造力,补充舞蹈编导在舞蹈作品中表现出的留白,从而能获得充分的审美满足。这种观赏方式使观赏者能够在深入理解作品的同时,保持对个体独立感受的尊重,促使审美活动在多元化的维度中展开。观赏者既能感知作品的普遍性美感,又能通过主观的审美互动赋予作品个性化的解读。这种主客观相结合的观赏方式不仅促使观赏者更主动地参与到舞蹈作品鉴赏中,

也使整体的审美体验更具深度与广度。观赏者与舞蹈作品之间形成一种富有创造性和共鸣性的审美互动,提升了整体审美活动的丰富性与深刻性。

第二节　舞蹈鉴赏过程的三个阶段

舞蹈鉴赏是指观赏者或观众凭借舞蹈艺术作品而展开积极的、主动的审美再创造活动,是对舞蹈形象的感受、理解和评判的过程。人们在舞蹈鉴赏的思维活动和情感活动中,一般会从舞蹈形象的具体感受出发,实现由感性到理性阶段的飞跃。舞蹈鉴赏的本身就是审美再创造,是人们在观赏舞蹈演出时所进行的精神活动。舞蹈鉴赏作为一种审美的再创造活动,各种心理要素交织在一起发生着微妙复杂的关系,这些心理要素不是孤立存在的,而是相互影响、相互作用、相互渗透的。从表面上看,舞蹈鉴赏似乎是一种在不自觉的瞬间完成的本能的、直觉的活动,其实它包含着复杂的心理活动,各种心理要素在其中形成动态的鉴赏心理过程。"舞蹈鉴赏也是一种具有创造性的活动,观赏者在欣赏舞蹈作品的过程中往往会联系自己的生活经历,激发记忆中有关印象经验,引起情感上的共鸣,通过一系列的想象、联想等形象思维活动来丰富和补充舞蹈作品中的舞蹈形象,从而能在鉴赏舞蹈作品的过程中体会到更为广阔的生活内容和深刻的思想含义。"[1]舞蹈鉴赏的过程既是一个完整审美心理的过程,又是一个动态的过程,这就使得舞蹈鉴赏者在舞蹈鉴赏的审美过程中,出现一定程度的阶段性和层次性。这个过程涵盖了三个主要阶段:舞蹈形象感知、舞蹈情感想象和舞蹈艺术认识。观赏者通过感知舞蹈形象,启发情感想象,最终对舞蹈艺术形成深刻的认识。这三个阶段相互交织,构成了完整的审美心理过程,使舞蹈观赏者能够在欣赏舞蹈艺术作品时更为全面、深刻地理解和体验其中蕴含的舞蹈艺术魅力。

一、舞蹈形象感知

观赏者在舞蹈鉴赏的过程中会有这样的体会,当你去欣赏一段舞蹈的时候,立刻会得出这段舞蹈是美还是不美的结论,说明是一种直观的感受,根本不需要思考,是一种审美的直觉,这种直观的感受就是通过舞蹈形象而感知的。这种审美直觉是指人们在舞蹈作品鉴赏中,对舞蹈形象有着不假思索便能即刻把握与领悟的能力。

形象性是舞蹈艺术的重要审美特征。舞蹈形象是运用人体动作创造出的一种能反映对象(生活、人物情感等)本质特征的、饱含主体情思并

[1] 参见于隆荫培,徐尔充.舞蹈艺术概论[M].上海:上海音乐出版社,1997:487.舞蹈鉴赏是一种创造性活动,观众在欣赏舞蹈作品时,常常将自己的生活经历与作品联系起来,唤起相关的记忆和情感共鸣,通过想象和联想等思维活动,丰富和扩展舞蹈作品中的意象,从而更深刻地体会作品中的生活内容和思想内涵。这表明观众在欣赏舞蹈时能够主动参与并赋予作品更多的个人情感维度。

富于美感的飞舞流动的形象。它可以是一个特征鲜明的动作和姿态,也可以是一个以主题动作为核心的动态系统,还可以是舞蹈语言所塑造出来的人物形象。任何艺术都不能没有生动感人的艺术形象。舞蹈作为一种艺术活动,是通过形象来反映社会和表达人类思想感情的,舞蹈艺术的基本特征是形象性,因此,鉴赏舞蹈作品的第一步就是对舞蹈形象的感知。

舞蹈鉴赏的心理是以感知为基础的,感知包括简单的感觉和较复杂的知觉。感觉是指客观事物直接作用于人的感官器官,是人脑中所产生的对事物个别属性的反映,感觉是一切认识活动的基础,也是审美感受的心理基础。知觉是在感觉的基础上对事物整体综合的把握,它是一种积极主动的心理活动。观赏者在鉴赏舞蹈作品的时候必须以直接的感知方式去感知舞蹈表演。

舞蹈是一种形式感和技艺性都很强的艺术表演形式,一般观赏者欣赏舞蹈时从舞蹈的外在形象获得感性的鉴赏,实际上这种鉴赏只是流于表面,也就是舞蹈鉴赏的第一个层次。这种感性的鉴赏仅仅是舞蹈鉴赏的起点,观赏者需要在后续的层次中逐步深入,从感性到理性、从表面到深层,从而全面而丰富地体验和理解舞蹈艺术作品。

二、舞蹈情感想象

情感是人对客观现实的一种特殊的反映形式,是对客观事物是否符合人的需要的一种复杂的心理反应,是主体对客体的一种态度。舞蹈艺术家通过观察生活、吸取创作素材所进行的舞蹈艺术思维始终伴随着强烈的情感想象。"舞蹈是离不开艺术想象的,但如果没有强烈的情感冲动,想象就难以展开。只有当舞蹈家激情满怀,不能不予以表现时,方能浮想联翩,欣然起舞。"[1]舞蹈情感的想象在舞蹈鉴赏中是非常重要的,情感是以舞蹈形象的感知为基础的。心理学家认为人的情感总是针对特定的对象来产生的。世界上没有无缘无故的情感,日常生活中会触景生情,在舞蹈作品鉴赏中也如此。事实上,任何一个观赏者在舞蹈鉴赏中,对舞蹈形象的感知都会受到情感的影响。英国哲学家培根认为想象"能够创造和自己活动,首创各种可能的意象,赋予随心所欲的模样"[2]。舞蹈家会凭借丰富的想象力去"随心所欲"地创造舞蹈艺术形象,观赏者在舞蹈艺术传达中获得舞蹈形象的感知,再加以舞蹈情感的想象和启迪,那么观赏者在舞蹈鉴赏活动中也会感同身受。

舞蹈鉴赏中的审美体验作为整个审美活动过程的中心环节,是指观众在审美直觉的基础上达到舞蹈审美活动的高潮阶段,通过调动创造力、

[1] 参见于隆荫培,徐尔充.舞蹈艺术概论[M].上海:上海音乐出版社,1997:236.舞蹈作品的本质是舞蹈家将个人审美观点与社会背景结合在一起,然后通过创作舞蹈来表达和反映这些观点和社会现实。这突出了舞蹈作品是舞蹈家创造的具体形式,代表了他们的审美观念和与社会互动的结果。

[2] 参见于伍蠡甫.西方文论选:上卷[M].上海:上海译文出版社,1979:247.解释意味着能够具备创造性和主动性,可以自由地构想和探索各种可能的形象和概念,以自己的意愿赋予它们独特的外貌或表现形式。这表达了人在创造和表达方面的自由和多样性。

想象力和联想力激起丰富的情感,把自己融入到舞蹈作品中获得心理上的审美愉悦,最终将外化的舞蹈形象转化成自己的内在活动。舞蹈鉴赏活动中,舞蹈形象感知阶段主要是舞蹈作品作用于鉴赏者,整个审美心理活动相对处于被动状态,体现为一种感性直观的审美感受。而舞蹈情感想象阶段则主要是鉴赏者反作用于舞蹈作品,整个心理处于一种主动状态,体现了一种积极的审美再创造活动。此时,想象力越丰富、越深刻,心灵受到的震撼越强烈、越深沉,鉴赏者就越能获得更高级的审美愉悦。舞蹈情感想象阶段必须以舞蹈形象为基础,在被感知的舞蹈形象上才能进行。但是舞蹈情感想象更加侧重于鉴赏者对于舞蹈作品的再创造,因此,情感和想象在其中更加活跃,发挥着非常积极的作用。

康德认为想象力"它有本领,能从真正的自然界所呈贡的素材里创造出另一个想象的自然界"[3]。在舞蹈审美体验的过程中,情感想象最为活跃。这是由于舞蹈作品的舞蹈形象仅仅提供了鉴赏的条件,要把它变成鉴赏者心里的舞蹈形象,就必须通过审美的情感想象进行再创造活动,这样才能变成鉴赏者自身的东西。对于鉴赏主体而言,舞蹈作品的形象只是一堆材料,需要鉴赏者展开想象的翅膀,才能将生动的舞蹈形象显现在脑海中。在舞蹈情感想象的过程中,鉴赏者被舞蹈作品中人、情节和事件的发展变化所吸引,从感性的认识渐渐进入理性的鉴赏。可以说,情感和想象在其中扮演着积极的角色,为观赏者提供了更高级、更深层次的审美愉悦。这一阶段的审美体验成为整个舞蹈鉴赏活动的高潮,将外化的舞蹈形象转化为观赏者内在的心理活动,实现了审美活动全面而深刻的发展。

三、舞蹈艺术认识

作为舞蹈鉴赏活动的最后一个阶段,也是整个鉴赏活动的最高境界,舞蹈艺术认识是指舞蹈观赏者在舞蹈审美直觉和审美体验的基础上达到一种精神的自由境界。宗白华认为"从直观感想的摹写,活跃生命的传达,到最高灵境的启示,可以有三层次"[2]。也就是说,只有达到了最高的艺术境界,才能使人在超脱的胸襟里体会到宇宙的深境。舞蹈艺术认识是在前面两个阶段的基础上,达到了一个更高的阶段,通过高层次的审美再创造活动,实现了观赏者与舞蹈作品的浑然合一,从而产生共鸣和顿悟,使观赏者的心灵得到净化,精神得到升华,获得一种精神人格层次上的审美愉悦,完成了舞蹈鉴赏审美过程的超越。

在舞蹈艺术认识阶段中,同样有多种心理因素的积极参与,存在着感知、情感、想象等各种心理因素的复杂作用,但认识和理解的因素更为活

[1] 参见于中国社会科学院外国文学研究所外国文学研究资料丛刊编辑委员会.外国理论家、作家论形象思维[M].北京:中国社会科学出版社,1979:33.这段话说明创作者借由自身的创造性和想象力,能够将已有的元素重新组合以创造出新的、虚构的自然世界。

[2] 参见于宗白华.美学与意境[M].北京:人民出版社,1987:214.有关创作或表达的三个不同层次或阶段,分别是直观感想的摹写、活跃生命的传达、最高灵境的启示。

跃。虽然在欣赏舞蹈作品的过程中,人们把它当作一个整体来欣赏,但在舞蹈鉴赏的过程中,观赏者的审美感受则是从简单的到复杂的、从表层到深层、从外观到内在、从感性到理性逐渐深化和升华的。在舞蹈鉴赏活动中,对舞蹈的形象感知、舞蹈的情感想象的欣赏常常集中在欣赏舞蹈作品中的舞蹈形象和舞蹈语言阶段,只有达到舞蹈艺术认识的阶段,才会更加集中于欣赏舞蹈作品的内在意蕴,是舞蹈鉴赏从感性到理性的升华。

总而言之,舞蹈鉴赏的审美过程是一个动态的过程,这种动态性不是简单的相加或堆积、不是截然分开或依次递进,而是相互渗透、相互作用、相互影响,从而使整个舞蹈鉴赏活动成为一个完整复杂的动态审美过程。舞蹈鉴赏的第一个层次,即舞蹈形象感知阶段,观赏者通过直觉、感性的方式感知舞蹈形象,形成初步的审美印象。在这一层次的感知是直观的、不经思考的,是审美直觉的产物。舞蹈鉴赏的第二个层次,即舞蹈情感想象阶段,观赏者通过观看舞蹈形象,对舞蹈的情感、意境展开丰富的想象。这个阶段会牵动观赏者个体的情感经历、联想,使得舞蹈作品在观赏者心中被演绎得更为丰富和深刻。舞蹈鉴赏的第三个层次,即舞蹈艺术认识阶段,观赏者通过深入的思考和理性分析,对舞蹈作品的艺术特征、创作意图等进行认知,使得自己对舞蹈作品有更加系统和全面的理解,从而超越感性层面。总的来说,这三个层次的舞蹈鉴赏过程并非刚性的、线性的,而是呈现出一种相互贯通的动态性。观赏者在鉴赏过程中可能多次往返于感性、情感、理性的层次之间,不同的个体也可能有着不同的偏重和强调。这种复杂而丰富的审美过程体现了舞蹈艺术的深度和多样性,同时也凸显了观赏者的参与性和创造性。通过这一动态的审美过程,舞蹈观赏者能够获得更为丰富而深刻的舞蹈审美艺术体验,使得舞蹈艺术作品在观赏者心中产生持久和深远的意义。

第四章 舞蹈艺术鉴赏的基本方法

第一节 "动作"是舞蹈鉴赏的基础

舞蹈是一种独特的肢体语言，它通过舞者流畅的舞蹈动作为观众带来流动的视觉感受。如何对它进行鉴赏呢？大家知道音乐是听觉艺术，通过耳朵来获得对音乐的感知，称之为乐感。人们通过"乐感"来把握音乐，并对音乐作品进行鉴赏。同样，对于舞蹈艺术的感知被称为舞感。然而，舞蹈的"舞感"难以把握。俄国舞剧编导罗扎夫诺夫说过："音乐是舞蹈的灵魂，舞蹈是音乐的回声。"舞蹈虽离不开音乐，但是鉴赏舞蹈的方式却与鉴赏音乐大不相同。"舞感"作为舞蹈的一种特定概念，是人们在舞蹈的动作中表现出来的一种感觉，它建立在肢体动作的"动感"的基础上，由此看来，舞蹈动作是舞感的重要组成部分。有意味的舞蹈欣赏主体是需要一定的动觉领悟力的，但动觉只是舞蹈美的体验与认识的一种能力，真正体验舞蹈美就是要领悟到舞蹈感知，也就是舞蹈动作对于情感的传达，舞蹈动作美的意味。玛丽·魏格曼指出："当舞蹈者的感情超越了内在的冲动，使不可见的意象变作可见的形象，全靠通过人体动作，才使设计好的舞蹈姿态显现那有节奏地搏动着的充满能量的活生生的生命。舞蹈是表现人的一种活生生的语言——是翱翔在现实世界之上的一种艺术的启示。目的在于以较高的水平来表达人的内在情绪的意向和譬喻。"[1]因此，舞蹈动作这种无声的语言，其传情达意的直接与强烈是舞蹈在艺术领域极其独特的价值。而享受和感悟舞蹈的肢体动作，品味有意味的舞感需要从了解舞蹈动作的功能、内涵以及舞蹈动作的风格、技等方面入手，从而认识和把握舞蹈的"内涵美"和"形式美"。

一、舞蹈动作的功能性

舞蹈动作是舞蹈的一种特殊语言，是构成流动视觉艺术形象的关键因素。"狭义的动作是指人体动作，即人的全身或身体的部分活动；广义的动作是指人的一切行动，包括人的所作所为。而舞蹈动作是指经过提炼、组织和美化了的人体动作。"[2]换言之，舞蹈动作也指艺术化了的人体动作。所谓的艺术化就是按照舞蹈艺术的审美规律、审美目的对人体动作进行加工和改造以适应舞蹈审美的需要。具体来说，狭义的舞蹈动作指舞者的人体动作运动，包括单一动作姿态和完整形状动作，例

[1] 参见于袁禾. 舞蹈基本原理[M]. 上海：上海音乐出版社，2015：17. 阐述了舞蹈是一种艺术形式，通过舞者的动作将内在情感和意象可视化，以生动、有节奏的方式传递充满能量的生命，它被看作是一种具有高度表现力的语言，用来超越现实世界，表达情感和寓意，旨在引发观众深刻的情感共鸣。

[2] 参见于隆荫培，徐尔充. 舞蹈艺术概论[M]. 上海：上海音乐出版社，1997：302、303. 阐述了狭义的动作是指人体的生理运动，广义的动作包括一切人的行动，而舞蹈动作则是通过提炼、组织和美化的方式将人体动作转化成艺术形式以表达情感和艺术意图。

如：中国舞蹈的俯、仰、冲、拧、扭、踢等单一动态，"穿掌""云手""凤凰三点头""风摆柳"等完形动作。广义的舞蹈动作则包括了舞蹈动作、舞蹈姿态、舞蹈步法和舞蹈技巧四个方面。舞蹈姿态，简称舞姿，是指动作的静止造型，实际上是舞蹈的静止性姿态，例如：中国古典舞蹈中的"探海""射燕""卧鱼"及芭蕾舞中的"阿拉贝斯"等静止造型姿态。舞蹈步法指以脚步为主的移动重心或移步位的舞蹈动作，如：中国舞蹈的"圆场""蹉步""云步"及芭蕾中的"滑步""摇摆步"等。舞蹈技巧指有一定难度的技术性动作，如：中国舞蹈中的"飞脚""旋子""翻身"及芭蕾舞中的跳跃、旋转、托举等。可以说，舞蹈动作是舞蹈艺术最基本的艺术手段，是构成舞蹈的基本单位。

1. 主题性动作

在舞蹈作品中，为突出舞蹈主题思想和塑造典型舞蹈形象的舞蹈动作称为主题动作。艺术家在舞蹈创作设计中，运用主题动作的不断重复和反复再现来加深观赏者的舞蹈感受。舞蹈艺术就是通过舞蹈的主题性动作无言的肢体美来传情达意。例如，为了丰富人物的内在世界，就可以通过主题动作的速度、力度、空间、幅度等不断的发展变化来加以表现。所以，舞蹈作品中的主题性动作具有非常重要的意义，是每一个欣赏者都应该抓住的重点。在舞蹈《丰收歌》中，通过对动作元素和舞蹈画面的改变，来展示出热火朝天的劳动场面，以"下摆手"接"双晃手"为基调动作，在变化中抒发了庄稼丰收时农民的喜悦之情。古典芭蕾舞剧《天鹅湖》中，白天鹅令人难忘的主题动作就是"阿拉贝斯"，这个动作在剧中多次出现，贯穿全剧，深刻地塑造了白天鹅那种高傲与美丽的、生动而优美的舞蹈形象。再如王舸编导的当代舞《中国妈妈》（图4-1、4-2），该作品

图4-1　舞蹈《中国妈妈》主题性动作

图4-2　舞蹈《中国妈妈》

讲述了抗日战争时期中国母亲抚养日本遗孤的故事，展现了勤劳、善良、质朴的中国女性博大的胸襟，以及超越国界的母爱。作品中的主题动作为身体前倾、手臂向前伸的动作（作品中或用指、或用单手、或用双手），在整个作品中，"指"的动作出现了七次，这个主题动作基本贯穿了舞蹈的前半部分。在作品的开头交代故事发生的背景时，用痛恨的"指"真实且强烈地传达了中国妈妈们对日本侵略者的愤恨与悲痛的心情；在第二部分初见外国遗孤时，编导对主题动作进行发展变形——从表现唾骂指责的强力、顿挫抖动的"指"，过渡到怜惜的双手、张开双臂等动作。这些直观的动作变化，准确传达了中国妈妈们对日本侵略者的痛恨与对幼小日本遗孤的怜惜之情交织的复杂心理变化，将舞蹈动作直接、强烈的传情达意功能运用得淋漓尽致，使观赏者进入到舞蹈所表现的情境之中，产生共情，让舞蹈意象如涓涓细流无声地沁入了观赏者的心里，使之体验舞蹈艺术无言的肢体美。主题动作经常作为塑造人物形象，描绘人物内心情感、思想和性格特征的基调动作。鉴赏舞蹈时，若对舞蹈主题动作较为熟悉，就能够较为轻松地领悟不同的舞感，进而了解不同的人物性格和内在的思想主题。

2. 装饰性动作

舞蹈动作的装饰性是根据匀称、均衡、节奏等形式原理，以造成抽象化、规则化的形式美为特征，强调舞蹈动作形式所具有的审美效果。装饰性动作一般来说没有很具体突出的含义，它的主要功能就是对舞蹈的装饰和衬托，使舞蹈动作连贯、流畅、合理、统一，达到舞蹈形式上的美，这种形式上的美也称为舞蹈的规范。不管是哪种舞蹈，其动作都有比较严格的规范，比如：在芭蕾舞中，对手脚的位置都有着特定的规定，各类跳、转也有着相应的动作规范，不一样的民族民间舞蹈动作也有着不一样的动作规范，这是对舞蹈动作的不同审美要求导致的。换句话说，舞蹈艺术通过肢体语言来表达，需要遵循一定的形式规律。舞蹈动作的形式规律，一是动作速度的快慢、动作幅度的大小、动作力度的刚柔；二是动作顺序的先后以及动作在前后左右不同方向上的合乎逻辑的结合和变化。美的舞蹈动作，总是根据舞蹈美的要求对舞蹈动作不断地进行修饰，用以完善其美的形式，这就似对房屋装饰一样，装饰后的房屋才有艺术形式上的美。但动作的装饰不同于房屋的装饰，房屋的装饰形式是静止的，而动作的装饰形式是运动的。所有的舞蹈动作表达艺术情感时都应该具有舞蹈动作的装饰性，经过系列化的有相关连续性的舞蹈动作装饰，经历开始、发展、高潮和结束等多个环节，共同营造出完美的舞蹈形象。即便是非常简单的、单纯的抒情舞蹈，也需要通过具有装饰性的、美

的多个连续性姿态和动作完成,并且,其过渡与连接的动作也要有一定的装饰性。没有孤立而存的姿态和动作,一切姿态和动作都有内在的联系,且缺一不可。舞蹈中一切除主题动作之外的动作都是装饰性动作,在舞蹈中起辅助内涵表达以及增强形式美的作用。对装饰性动作流畅性、美感、合理性、技术完成度、风格统一性以及创新性的认识是舞蹈鉴赏的关键之一。

二、舞蹈动作的内涵

舞蹈艺术表达自己的情感和内涵是通过高度凝练、优美多姿的舞蹈肢体动作进行的,而这些舞蹈动作蕴含着内在情感以及外在形态的艺术之美。舞蹈是以人体姿态、表情、造型,特别是动作过程为手段,表现人类主观情感的表演艺术形式。舞蹈动作的产生来源于人类千百年来的生活习惯、肢体运动方式以及内心语言的肢体动态呈现等,当人的表情、姿态、动作被艺术化地夸张变形以后,舞蹈世界的语言就产生并丰富绚烂了起来。舞蹈艺术作品首先是在编舞者主观因素的影响下创作而成,包含有生活体验、专业能力、个人见识、学识与创作条件等方面,同时受到不同社会历史、不同风格、不同题材及主题等客观条件的制约,从而产生形态各异、独具魅力的舞蹈动作。反之,形态各异的舞蹈动作表象背后是主客观条件下的精神意象。在动作的表象上或体现为具象的模仿性动作,使人们在观感上产生似曾相识之感,从而产生某种特定联想;或体现为抽象的无含义动作,使人们产生万千联想。

1. 具象性动作

具象性动作来源于人们的生活实践,可以呈现出人物动作的目的和具体蕴含的内容,是有明显"模拟"痕迹的,特指表现特定形象、能让人们联想到具体形象的动作。举例来说,穿针引线、上下楼梯等传统的中国古典舞动作,哑剧、手势等芭蕾舞动作,蒙古族舞蹈中表现挤奶形象的抬压腕(图4-3)、表现骑马形象的甩鞭动作,以及表现草原雄鹰展翅形象的柔臂动作等,这类动作很多都具有"再现性"的特点,使舞蹈语言形象化。再如舞蹈中舞者身体前倾步履缓慢,一手撑着腰背部一手缓慢从额头往后抹头发,同时眼睛望向远方的这组动作,就会使人联想到思念孩子的慈祥母亲形象。

著名舞蹈家杨丽萍在成名之作《雀之灵》

图4-3 蒙古族舞蹈中的具象性动作:挤奶

中（图4-4），大拇指和食指对捏，其余三指依次打开往手臂上伸展，时而绕腕转换方向细碎抖动，时而以顿感的节奏点向头部，活灵活现地再现了孔雀啄食的形象。

值得注意的是，舞蹈动作的"具象"是经过提炼和艺术化的，绝不是生活中自然形态和原貌的简单再现。具象动作使得舞蹈语言形象化，但又最忌"图解式"。所以舞蹈动作的"再现性"是经过提炼和艺术化的，它不是对生活和自然场景的简单再现，而是作为舞蹈动作、姿态、手势、表情的主要表现手段，具有独特的节奏和美的韵律。

2. 抽象性动作

抽象性动作不表现具体事物或形象，它来

图4-4 舞蹈《雀之灵》

源于人们表现情感和情绪的需要，是舞蹈中人类内在情感情绪的表象呈现方式，其动作语汇为舞蹈作品中为表达人物的情感或情绪所创造的任意动作，如经过历代舞蹈工作者加工创造的规范性舞蹈动作，如固定的短句式连接等。此类动作无准确的含义，会随着观众的生活体验、情感认知或是观者当下的心情呈现出不同的情感体会。如双手握拳向上跳跃的动作，在舞蹈中既可以表现为昂扬的斗志、坚定的决心，也可以表现为冲出束缚时的挣扎状态，或仅仅表现一种快乐的情绪等。再如古典舞中的圆场步，在舞蹈作品中随着作品的人物形象和主题立意的变化而使观众产生不同的联想，如在作品《旦角》第一部分中表现娇俏的小戏子在练习的场景中，大段快速灵动的圆场步配合手臂舞姿的变化表现了娇俏可爱的小戏子喜悦的心情；在作品《小溪、江河、大海》中运用行云流水般平稳流畅的圆场步，表现时而绵延细长、时而汹涌澎湃的多层次的水之情绪。而在作品《春之祭》中，编导沈伟用纯理性的创作思维，在主观创意上屏蔽了斯特拉文斯基的经典音乐《春之祭》中所表现的俄罗斯民族特有的文化背景和以传统祭祀文化为主题的戏剧情节，仅纯粹地运用肢体结构表现音乐，因此在作品中圆场步只是在体现音乐的节奏和情绪，并没有特定的含义，观者需要依据当下自己的体验感展开联想。

三、舞蹈动作的风格性

风格往往和流派联系在一起，它们都是艺术概念。风格是指在整体上呈现出具有代表性的独特面貌，风格不同于一般的艺术特色，是通过艺

术品所表现出来的、内在且稳定的,并能反映艺术家及其民族,乃至一个时代的思想审美等内在特性。流派则是指在一定地域范围内,在一些艺术家之间,由于思想倾向、生活经历、艺术主张、性格爱好以及艺术技巧等方面的一致或接近,在风格上形成一种艺术个性流派。如中国京剧旦角的"梅派""程派""荀派""尚派"四大流派。

舞蹈风格主要是指舞蹈中表现出的民族艺术特色、舞蹈家的创作和表演个性。舞蹈风格受历史、时代、民族、阶级、社会及个人因素影响而形成,具有相对的稳定性,但随着时代前进、社会变革又会发展变异,不断推陈出新。舞蹈家的个人风格是在时代的民族的舞蹈总体风格的基础上形成的;时代的民族的舞蹈风格是众多个人风格的综合体,并通过众多个人风格显现。同时,不同的创作方法产生不同的舞蹈风格,同一创作方法也可产生不同的舞蹈风格。

舞蹈风格有不同的表述层次,如时代风格(原始风格、古代风格和现代风格)、民族风格(中华民族各民族风格和世界其他各国民族风格)、地域风格(北欧风格、热带丛林风格)、形式种类风格(民间舞风格、现代舞风格)、舞蹈家的个人艺术风格、表演团体的风格等。以中国古典舞和西方芭蕾舞为例,二者同属于传统经典性舞蹈,但用比较的眼光欣赏,则会发现文化内涵、舞蹈风格以及动作的表现形式有着显著差异。

1. 舞蹈动作形态的内收与外放

中国和西方的舞蹈动作风格总体上的差异就体现在舞蹈动作形态的内收和外放。这与中外不同的传统文化有着巨大的关系,在中国传统文化里人们讲究顺应自然、返璞归真,相对含蓄与偏向内敛。所以对内在感觉以及呼吸的觉察与控制是中国古典舞蹈动作的基本要义,动作里包含了很多"含胸""领首"等属于内收形态的动作,另外,"圆、拧、倾"的"三道弯"体态和画圆的动作规范表达了中国传统哲学中追求的周而复始和轮回精神。如在跳跃落地时,中国舞中没有"高高在上"的神态展示,甚至会有一个地面翻滚动作的顺承,这种内收的"圆形"就是中国古典舞动作所追求的美感。与此不同的是,西方的舞蹈动作有很多离心的感觉,比如芭蕾的动作都是向外打开的(图4-5),这体现了西方"扩张与外放"的文化特征。如在做蹲的舞姿时,似乎要克服地心引力,将整个肢体放松向天,并且表达出延伸的感觉;在做跳跃动作时,要求女演员立在脚尖上,将重心抬高,给人向上的感觉,因此说芭蕾舞的动作之美体现在"线上"的外放动作。

图4-5 芭蕾舞动作

2. 舞蹈动作体系的复杂化与单一化

中国舞在舞蹈动作体系上性别差异是很大的,很多动作是不可以混用的。比如兰花掌多用于女性舞蹈动作,虎口掌则是男性舞蹈动作的重要组成部分。此外,"阳刚"与"阴柔"两种美在中国古代就已经形成了,根据阴阳表现的不同形成了文舞和武舞。这与西方舞蹈中芭蕾的单一动作体系不一样,芭蕾的体系是:无论性别和表现内容有什么不一样,对舞蹈动作的规格的要求几乎是差不多的。比如在手形、旋转、跳跃上规格几乎是相同的,区别在于动作的幅度、呈现的力度以及能力。

3. 舞蹈动作技巧的对舞与托举

所谓的"技巧"更多地体现在舞蹈组合上,尤其是高难度的动作过程和姿态造型的组合。中西舞蹈都融合了轻、捷、巧、险的翻转腾越等动作以及非常稳定的造型,但也有区别之处,尤其体现在对双人舞的技巧的运用上。从古至今,中国古典舞中的古代女乐舞蹈在舞蹈体系里占据绝对重要的地位,但是由于中国古代文化中男女有别思想的影响,中国古典舞中很少有双人舞出现,所以双人舞的技巧是非常少的,男女的对舞相对来说比较多,花样也比较新。与此不同的是,西方的芭蕾中双人舞动作较多,男女的亲密接触表现在花样的托举动作等(图4-6)。但是,这些区别也都在随着时代的发展和观念的更新而不断地变化。

图4-6 芭蕾双人舞托举

四、舞蹈中的技术技巧动作

技术技巧是任何艺术门类创作与呈现的核心因素之一。舞蹈表演艺术在用肢体语言塑造艺术形象和表达思想感情时,特别注重于舞蹈动作技巧的运用。甚至有学者认为"技巧不是万能的,但没有技巧是万万不能的",可见,舞蹈动作技巧在舞蹈艺术表演中的地位。

技术技巧是舞蹈艺术表演所需要具备的各种基本技术能力。狭义的舞蹈技术技巧是指舞者的肢体最大限度无障碍地呈现一切的艺术表达,这就要求舞者具有高超的舞蹈技术能力,能自由支配自己的身体,哪怕是一个细小的关节、一块最不起眼的肌肉。广义的舞蹈技术技巧,一般而言主要包括"跳、转、翻、控"四个方面的技术。唐满城在《舞蹈技巧要走自己的路》一文中指出:"舞蹈技巧广义上是指专业性很强、难度很大、观赏性和效果性都较强的人体动作。包括人体的柔韧性、弹跳的高度和空中的控制力、舞姿性、旋转的速度及数量,以及空中转体、翻腾,等等。"[1]应该说这种"人体的柔韧性、弹跳的高度和空中的控制力、舞姿性、旋转

[1] 参见于唐满城.唐满城舞蹈文集[M].南京:南京师范大学出版社,2017:201.舞蹈技巧的广义定义包括专业、高难度、观赏性强的人体动作,涵盖了柔韧性、弹跳、舞姿、旋转速度和数量,以及各种复杂的动作,是舞蹈艺术中不可或缺的重要元素。

的速度及数量,以及空中转体、翻腾"是所有舞蹈者所追求的技术能力,甚至可以说是所有人体动作类技艺者所追求的技术能力,因此被唐满城称为"广义上"的技巧。这一指导思想深深地影响了我国舞蹈工作者对"跳得高、转得多、翻得快、控得稳"的技巧技术能力的艺术追求。俗话说"台上一分钟,台下十年功",舞蹈技术技巧"高、多、快、稳"能力的获得,除了勤学苦练之外,还需要运动力学、运动生理学、运动解剖学等科学知识的支撑,通过科学的训练来获取。

舞蹈技术技巧动作在舞蹈鉴赏中的功能主要体现在两个方面。

首先,能给观赏者带来视觉上的审美性享受,在这个层面强调的是肢体技术动作的美感,包括舞者的肢体线条及肌肉线条、动作完成的规范性、动作连接的流畅性、动作体现的音乐感觉、动作的节奏处理和动作的力度等方面。不同的舞种舞蹈技术动作的美感除体现出以上所列举的共性之外,还具有一定的差异性,如芭蕾舞技术动作的美感是体现在动作的开、绷、直三个方面;中国古典舞基本技术动作审美则表现为行——外部的动作形态,神——内在的神韵,劲——动作的力度、层次、节奏,律——动作间行云流水的律动;各民族舞蹈的审美标准由于其地域生活习性等方面的差异也存在着较强的独特性,必须要遵循其地域文化习俗的基本审美属性,从民族体态、动律入手探析其审美标准,如藏族地区恶劣的地域环境下,人们在劳动生活中,会腰部背着重重的物品行走在崎岖的山路上,因此藏族舞蹈的基本体态为身体前倾、懈胯、屈膝,并且具有一边顺的步伐,形成独特的原生态藏文化之美感,这种美感正是来源于他们源远流长的民族文化之中。因此,要达到舞蹈技术动作的视觉审美进而鉴赏舞蹈艺术作品,要求广大学习者首先要熟知舞蹈技术动作审美的共同属性,其次要了解中西方各地域舞种的历史文化知识,感受各舞种技术动作独特的审美个性,从而才能享受舞蹈艺术的魅力。

其次,是给观赏者带来强烈视觉冲击的观赏性享受。无论是广义的舞蹈技术技巧,还是狭义的舞蹈技术技巧,在舞蹈表现中都会从形式上体现出舞者对于身体舞蹈表达的技术难度,从而形成一定的舞蹈艺术观赏性。比如"拉腿蹦子空中翻身""扫堂接各种变形舞姿转""圈蹦子接空中720度转体""单一后手翻接弹蹍子接空中横双飞燕""蹍子直体后空翻转身上步接跨掖空转""旁腿转接吸腿翻身""摆腿跳接紫金冠"等。这些民族舞姿复合技巧,风格鲜明、技术高超,在世界上都是独特而且领先的,具有强烈的艺术感染力和观赏性。又比如芭蕾舞剧《天鹅湖》第三幕,在著名的黑天鹅奥吉莉娅的独舞变奏中,黑天鹅要一口气做32个被称作"挥鞭转"的单足立地旋转,其在艺术的呈现过程中从动作表象上能给观众带来强烈的视觉冲击,从艺术的内涵意象感知上能强化情绪情感、强调戏

剧冲突。舞蹈技巧动作的展现能使人们更加深入地感受以人的肢体为表演媒介的舞蹈艺术的独特魅力。

需要着重强调的是,在进行艺术鉴赏时我们要关注技术和艺术的辩证关系,一个好的艺术作品必然包含好的技术,但一切技术技巧的呈现必须围绕艺术作品的主题表达和审美要求,技术只能为艺术服务。借用英国哲学家科林伍德在《艺术原理》一书中所说的:"巨大的艺术力量会产生优秀的艺术作品,尽管技术上有所缺陷,而没有这种巨大的艺术力量,即使最完美的技术也不会产生出最优秀的作品来;同样,没有哪件艺术品缺乏某种程度的技术和其他相等的东西能够得以产生;技术越完美艺术品也就越完美……对艺术家来说,技术无论多么重要,只有为艺术服务,而不是与艺术等同起来,他才能无愧于艺术家的称号。"[1]

第二节 "画面"是舞蹈鉴赏的关键

舞蹈画面是由舞蹈的动作姿态造型在舞台空间所形成的舞蹈构图(队形)。舞蹈构图既是舞蹈语言在舞台上呈现和存在的方式,也是在时间和空间中的动态结构,是舞者在舞台时空运动中的运动线路和画面的造型。舞蹈、绘画和雕塑都属于造型艺术的范畴,实际上舞蹈图案也是借用绘画、雕塑等造型艺术的说法,只不过舞蹈是动态的图案,而绘画、雕塑是静态的图案。绘画在一定程度上突破了时空的局限,它只需选择表现对象最典型和最有启发性的瞬间形象,从而形成平面的静止的构图画面,创造出使观众联想到和表现对象有密切联系的事物的丰富想象力与生命力,从而以静喻动,以无声胜有声。雕塑是在立体形式的三维空间中以实物来塑造艺术形象,主要是塑造人物或者动物形象,以人物或动物的典型化的姿态和神情来刻画人物或动物的特征,给鉴赏者以真实的生命感。对比这三种艺术形式,可以说,舞蹈是运动着的绘画,而雕塑是凝固的舞蹈,三者既有区别又有联系。因此,在舞蹈艺术鉴赏中,不能孤立地看待舞蹈构图,应该把舞蹈构图和绘画、雕塑结合起来进行鉴赏。实际上,舞蹈构图是静态的舞蹈图案和动态的舞蹈调度的结合。

一、舞蹈图案

舞蹈造型是以人体姿态动作为媒介,通过人的身体语言达到传神达意的效果,构成"活的绘画""动的雕塑"。舞蹈造型是在静与动的孕育和生发中将一个个动的姿态、步法、技巧有机连接起来,组成舞蹈语言去实现表达情感的目的。舞蹈造型性图案即"画面",它是为烘托渲染主题精心安排的,让观众在美的氛围中感受到集中的情感和思想意图。其中,三角形显得稳定,S形有着夸大空间概念的作用,圆环形则不仅具有流动

[1] 参见于[英]罗宾·乔治·科林伍德.艺术原理[M].王至元,陈华中,译.北京:中国社会科学出版社,1985:26.艺术创作中技术与创造力的关系:技术是必要的,但不足以创造出卓越的艺术作品,巨大的艺术力量和独特的视角才能使作品卓越。技术应当为艺术服务,而不应混淆二者,真正的艺术家应将技术用于实现其艺术愿景。

感,而且使画面凝练集中,给人以柔和流畅、延绵不断的感觉。这些丰富的图案艺术地、规律地展现在舞台上,构成舞蹈艺术的"绘画美"。《中国舞蹈辞典》指出:"东西方许多传统古典舞和民间舞,采用对称平衡方法构成舞姿和队形……属轴心论运动思想的审美形式的体现,舞蹈构图多呈现一个中心的弧形曲线。19世纪以后,舞蹈构图呈现出多中心、多方向、弧形与直线并用的趋势,体现了工业文明社会多维发展,打破大一统的思想潮流。当代舞蹈构图变化多端,为当代编导创作意图服务,在方法上更趋于抽象和注重个性。"因此,舞蹈图案大体可以分为以下几种:

1. 整齐一律型图案

整齐一律的图案是相对简单的图案,虽然它没有差异和对立,但是它表现得非常单纯、有秩序。整齐划一可以给人们的精神世界建立有秩序的美感。在芭蕾舞剧《天鹅湖》中(图4-7),"四小天鹅"互相手牵着手,左右前后都非常和谐,整齐划一,明快流畅,虽然动作简单,但是却有着较为明显的艺术效果,至今都是家喻户晓的经典之作。

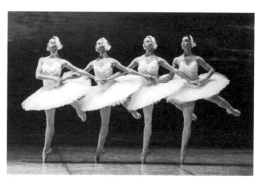

图4-7 舞蹈《四小天鹅》

2. 平衡与对称型图案

平衡与对称型图案又被称为均衡对称型图案。中国传统舞蹈非常讲究平衡和对称,这是中国式的画面美,相对于整齐划一的节律,它既有重复又有自己的差异性,和而不同的中国文化价值观在其中得到了充分的体现。对称指的是一件事物的左右两边虽可以存在差异,但是大体上应该差不多或者是相应的关系。比如人的两只耳朵、两只眼睛、两手和两足,它们虽在方向、位置上有一些细微的差异,但是在关系上是相应的,是成对的。平衡不要求两侧形状一定相同,但是在数量上要近似。比如你用杆秤去称物品,左边是物品,右边可以放秤砣或者其他的等量物品,总体上量差不多,是平衡的才能够不颠倒,这就是平衡的艺术。对称也是一种视觉艺术,它可以带给人们安宁、稳定的感受,中国式的均衡带给人们安定平衡中又灵活自如的感受。经常可以见到这样一种场景:演员从舞台中心扩散到舞台四周,依次出现二人、四人、八人、十人、十二人等不同的队形和位置,队列不仅不会模糊,反而有一种延续的美感。例如:舞蹈《荷花舞》中的流畅之美让人都无法察觉到舞台构图的变化(图4-8),一切的节奏和动作都是那么流畅自然而又富有美感。这就是舞蹈艺术中平衡和对称的体现。

图4-8 舞蹈《荷花舞》

3. 分散与集中型图案

分散图案是舞蹈舞台艺术的表现形式,它能够起到占满舞台空间的感觉,还能够展现总体群像和气势,能够渲染一种浓郁的情感。与之对应的集中画面以另外一种独特的艺术形式来呈现,是对人物形象特写和集中描述时常用的手法。例如:舞蹈《葵花舞》渐入尾声时,一朵大葵花呈现在舞台中心,小葵花铺满了四面八方,有如众星拱月,表达了朵朵葵花向太阳的主题,情感色彩浓厚,艺术手法鲜明。所以集中与分散大致可以视为点和画的关系,就像电影艺术中常说的全景、近景、远景与特写。

4. 调和与对比图案

调和与对比说的是事物的差异和对立的统一,调和重点讲的是差异中的统一,而对比更多突出了统一中的差异,就好像在一幅以长方形构图为基线的画中,方形的院子和房屋里,突然走出来一位打着圆伞的少女,此时方与圆就形成了极为鲜明的对比,但是它们又统一于同一个画面。又比如一幅展示大海的画面,海水的绿、天空的蓝和飘着的白云,虽有着诸多不同,但它们在整体的色调上又毫无违和感,是协调和统一的。这种调和可以带给人融合、协调的愉悦,而调和之中的对比又突出了鲜明、醒目、振奋、活跃的审美感受。

5. 多样与统一图案

多样与统一又被称为和谐,和谐是形式美最高级别的法则,前面提到的整齐一律、平衡与对称、分散与集中、调和与对比等图案的对立统一都包含在其中。多样与统一是客观世界万事万物与生俱来的特性,客观事物本身的质具有刚柔、粗细、强弱、润燥、轻重等不同的特性,它们的形也具有大小、方圆、高低、长短、曲直、正斜等多样特征,更重要的是它们的势很丰富,可以疾徐、动静、聚散、抑扬、进退、升沉等。这些看似对立却又统一的事物形成了人们所说的和谐。在《小溪、江河、大海》中,虽然舞蹈的画面一直在发生着变化,但是所有的变化又都在整体中,就如我们散文中所说的"形散而神聚"。

从以上五种不同的舞蹈图案可以看出,不管相互之间有多大的差异,它们对作品主题表现、意境创造、气氛渲染和形象塑造都有着不可替代的作用,都是构成舞蹈形式美至关重要的因素之一。舞蹈艺术家的构图方法一般会受到不同时代的社会思想和舞蹈艺术流派的影响,轴心运动和对称平衡的构图方法是东西方传统的古典舞与民间舞的构图方法,比如围绕中心,从四面八方交替循环,以此来形成各种四角、八角环绕中心等弧形对称的图形,中国民间舞蹈中的"二龙吐须""绞麻花""卷菜心"等舞蹈图形就来源于此。和谐的舞蹈构图方法,它会遵循四个原则:第一,充分反映舞蹈作品内容的要求;第二,把表现人物的情感和思想作为出

发点;第三,为舞蹈作品特定的环境衬托;第四,充分尊重艺术形式美的规律与法则。

二、舞蹈区位

在了解舞蹈调度前,我们要先了解舞蹈区位及其功能变化。舞台区位通常划分为九个区域,即:中、左、右;前、左前、右前;后、左后、右后(图4-9)。

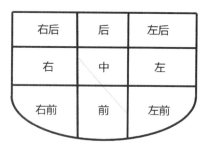

图4-9 舞台区位图

从舞台的平面来看,前区是最接近观赏者的区位,是表演的强区,能给观赏者强烈的视觉冲击,一般舞蹈在冲突、高潮和结尾时的造型都是安排在这一区域。后区是弱区,而中区相对而言比较中和。从两侧和中间来说,中间是强区,而两侧区位相对较弱,一般适合表现细腻的感情;从舞台的立体空间来看,空中是强区,而地面是弱区;从舞台的平面空间来看,中区和前区的交界线大概在舞台靠前的三分之一的地方,属于舞台的黄金线,也是舞台表演最核心的区域。一般来说,观赏者习惯于先看左边,所以左区比右区强。从视觉效果来看,前区比后区强,然而空间的高度和方位有所变化时,也会发生强弱的变化。例如:舞蹈《斋月灯笼》中的众多舞者们坐在前区,而领舞在后区,这样的前后强弱对比,反而更突出舞蹈形象。除此之外,舞台的灯光效果也会影响到舞台区位的强弱变化。此外,区位的重复性会产生特殊的艺术效果,例如:舞剧《吉赛尔》的第二幕中,群众们大斜排下跪的画面使守林人跌入沼泽地,后来重复这个画面时便预示着伯爵将会遭受同样的命运。区位的反复使用可以增加情感的力度,在有些舞蹈中,结尾与开头是重复的,起着首尾呼应的效果。

三、舞蹈调度

舞蹈调度是把有限的舞台空间给观众呈现出无限广阔的感觉的一种手法。舞蹈调度包含了直、平、折、移等多种线条,以此形成统一、和谐、整体的一系列舞台路线走向,每一条不同的路线都贯穿着不同的情感与审美体验。

图4-10 舞蹈《草原女民兵》

1. 平行移动线

平行移动线比较平静、自如和稳定。比如舞蹈《鄂尔多斯》《草原女民兵》(图4-10)的出场就是较为平静和稳定的。

2. 斜线移动

斜线移动一般用来表现有力的推进延续和纵深感。比如《大刀进行曲》中的"奔赴前线"以及音乐舞蹈史诗《东方红》中的"过雪山草地"等片段场景就是斜线移动的(图4-11)。

图4-11 音乐舞蹈史诗《东方红》

3. 竖线移动

竖线移动在舞蹈中一般用来表现强劲有力以及磅礴的气势。《红色娘子军》结尾部分的"向前进"就是竖线移动（图4-12）。

4. 曲线移动

曲线移动通常用来表现流畅、圆润、柔和的情调。如《荷花舞》《洗衣舞》等，有很多圆线、弧线和蛇形线的移动。

5. 折线移动

折线移动一般用来表现游移、跳荡以及不稳定的活跃情感。比如《士兵与枪》（图4-13）中移动线属于综合交叉运用，所以要用"动"的眼光去欣赏这部舞蹈作品。

图4-12 舞蹈《红色娘子军》

图4-13 舞蹈《士兵与枪》

第三节 "意境"是舞蹈鉴赏的灵魂

在舞蹈画面中，一个又一个不断流动的图案，不仅好看，而且也是主题和情感依托的"景观"。看懂了流动的舞蹈画面，也就理解了意蕴。如果说对舞蹈画面的解析是舞蹈艺术作品鉴赏的关键，那么深入感悟舞蹈画面的意境是舞蹈艺术作品鉴赏的"至境"。

一、理解意境

意境，又可称为境界。"舞蹈的意境是舞蹈作品所描绘的生活图景和表现的思想感情融合一致而形成的艺术境界。意境理论在中国唐朝中晚时期就已形成了。不过在谈论意境问题时，古代的理论家们措辞不一。"[1]例如：明末清初的思想家王夫之用"情景"来探讨诗的意境，北宋画家郭熙用高远、深远、平远这"三远"来说明山水画的意境，南宋诗论家严羽则使用了"兴趣"一词。在认识中国传统文艺的意境理论时，不能囿于古人是否用了"意境"二字，而应看到它的内在的、潜隐的发展

[1] 参见于彭吉象.中国艺术学[M]. 北京：北京大学出版社, 1994: 269. 舞蹈中的"意境"概念，它指的是舞蹈作品呈现的生活场景以及思想和情感融合一致而形成的艺术境界。这个概念的理论早在中国唐朝中晚期就已出现，但在古代，不同理论家对意境的描述和表达方式并不一致。这表明意境在舞蹈理论中具有重要地位，但其概念和定义在不同历史时期和文化背景下可能有所不同。

体系,应着重讨论的是它作为独具中国特色的审美范畴所提出的艺术鉴赏的标准。由于世界上不同国家、不同民族生活的地域文化环境和自然条件不同,文学艺术产生和发展的历程也不同,不同国家和民族的性格和审美情趣在长期的形成过程中也不同,于是在文学艺术创造方面也各自积累了不同的实践经验,形成了不同的文艺理论传统。西方国家的再现性艺术比较发达,侧重于再现的艺术,着重塑造艺术典型,相应地发展了艺术典型的理论;而在我国的古代文学艺术里,表现性艺术比较繁荣,而表现性艺术偏重于创造艺术意境,有关艺术意境的研究具有较高的成就。舞蹈之所以可以吸收境界学说的养分,是因为它与诗、词、画的艺术形式很相近。舞蹈塑造形象、表情达意是通过人体动态语言展示的,它具有情感性、虚拟性和模糊度等很多特征,还可以在特定的时空中进行转换,所以对鉴赏者的创造性想象和丰富的联想有更高的要求。同时,舞蹈也是艺术领域的昙花,其动态形象转瞬即逝,不能像静态的绘画和雕塑一样,可以长久地供人们研究和欣赏,所以要想引起人们的品味和想象,感受其中的蕴意,需要给人生动形象的强烈动作和情感表达,力求形神兼备。

"意境说"是中国传统文艺美学的重要理论遗产,富有鲜明的中国特色。虽然它一开始是由我国古代文艺理论家和学者等从诗、词、画的艺术实践中提炼出的审美创造学说,但是,对其他门类艺术也具有广泛的意义。

二、实境与虚境

舞蹈的意境是由舞蹈画面的实境和虚境组成的。所谓"虚实相生,乃成意境"。

1. 实境

舞蹈画面中的实境就是舞者通过肢体动作塑造出来可以直接感受的生动形象,换句话说,是舞蹈家在作品里的一些实实在在的、可观的具体的描绘。例如:《荷花舞》中的实境是时而回旋、时而蜿蜒的优美的荷花群的画面。《爱莲说》中几次单腿跪地,在胸前做小五花的动作,后腿跷起与上身后仰而形成的"荷花"造型(图4-14),通过这样的主题动作而形成可视的舞蹈动静态图画"莲花"形象。舞者在表演中以简代繁,以少代多,讲究生动传神,即强调通过外在形象的塑造传达出内在的神韵,抒发主体的胸臆情怀。

图4-14 舞蹈《爱莲说》

2. 虚境

舞蹈画面中的虚境是舞蹈艺术原始形象在舞蹈画面中的体现和延展,也是舞蹈画面想象过程中所产生的具体形象。舞蹈语言是借助于舞者的肢体来表达舞蹈形象的,除了肢体语言本身,更多的是构造一个虚拟的环境。舞蹈意境的虚拟环境是一种非视觉的方式,其寓意较为含蓄,只可意会不可言传,只有通过仔细地观察、感悟和理解,才能真正地体会到虚境之"境"。虚境承载着"以有限之形传达无尽之意"的艺术使命,它可以体现整个舞蹈作品的艺术品位和审美效果。虚境不仅让舞蹈的表现力得到很大的提升,而且能丰富舞蹈作品的内涵,让观众有更多的想象空间,从而深入作品获得感悟。例如:独舞《希望》所塑造的形象没有特别明确的指向,主要是因为舞蹈服饰的简化和舞蹈动作的抽象。这种虚境空间的极度延伸效果引发观众的无限想象。又如:舞蹈《雀之灵》结合了一些现代元素,是对传统傣族舞蹈的全新理解和阐释,通过具体的形式塑造一个虚拟的环境,与其现实进行比较,让观众很容易进入遐想的空间,体现了高超的虚拟性,从而给观众带来很好的心灵感悟,达到更加深远的艺术境界。

3. 实境与虚境的关系

《荀子·劝学》中有一句"不全不粹不足以谓美"的命题,"全"与"粹"形容的是人格的充实和纯粹。以舞蹈艺术表现而言,就是既要丰富地、全面地表现生活和自然,又要提粗存精地、更为典型地表现生活和自然。宗白华认为:"中国的绘画、戏剧和中国另一种艺术——书法,具有着共同的特点,这就是它们里面都是贯穿着舞蹈精神(也就是音乐精神),由舞蹈动作显示虚灵的空间。"[1] 充实全面、精练典型、富有节奏感和舞蹈化的中国艺术风格,既是美的表现又是生活真实的反映,虚实高度的辩证统一形成了中国舞蹈艺术之美。

虚实相生,虚实结合。实境依靠动态的结构,虚境是情态的导引。实境创造出广阔的空间,虚境有深刻的内涵。实境过渡到虚境是在舞蹈意境中引入观赏者的想象和深入的思考。如《荷花舞》的实境是时而回旋的荷花群,虚境是引起联想和想象的祖国大好河山。这流动着的画面给人想象的空间,塑造出出淤泥而不染的、亭亭玉立的荷花形象。追求意境之美,就是将描绘的生活场景与思想情感融为一体的艺术境界,让观众在情景交融中产生联想,引发无限遐思的一种艺术效果。

三、感悟意境

深入感悟舞蹈画面意境的心理过程需要经过三个层面:第一个层

[1] 参见于宗白华.美学散步[M].上海:上海人民出版社,2005:158.中国的绘画、戏剧以及书法等艺术形式都有一个共同的特点,即它们都蕴含着舞蹈精神(或音乐精神),并通过艺术中的动作来展现一种虚灵的空间感。这表明这些艺术形式不仅注重形式美感,还强调了内在的艺术灵感和表达,舞蹈的动作或音乐的元素在其中起到重要的作用,赋予作品一种独特的空灵感。

面是动静态的舞蹈作品的画面给观众带来的直观感受;第二个层面是舞蹈画面的直观感受带来的审美体验、联想;第三个层面是借助对舞蹈画面的联想和想象的探究领悟达意。其中,第三个层面是舞蹈艺术作品鉴赏的最高层次——深入感悟意境,它经过"美的撞击"而呈现出丰富的内涵。

以世界经典的芭蕾舞名作《天鹅之死》为例:

1. 感受舞蹈画面实境

一出场时,舞者便伴随着人体自然的结构美以及双臂波浪式的颤动,足尖的快速移动和充满韵律的碎步,在月光皎洁的"湖面"上,显得婀娜多姿、轻盈而优美,随后身影的活力伴着身体的移动而缓缓离去。既没有高难度的控腿动作,也没有高强度的跳跃动作,即使舞蹈动作如此简洁,观众也不禁被这曼妙的舞姿深深吸引。

2. 想象舞蹈画面虚境

观众的情感伴随着剧情的发展、舞姿的表现层层深入,从而调动起自身的经验和积累的感情而进入了艺术的想象领域:一个快要死亡的天鹅拼尽全力展翅飞翔,拍打着双翅却一次次地失败,虽然力不从心,但还是一次次地挣扎,从未停止,直到最后的一次呼吸,还奋力拍打着翅膀……沉浸在如此圣境中的观众心灵得到了净化和升华。

3. 领悟舞蹈画面"入境"

最后这一环节是"仁者见仁,智者见智",随着观看角度不同,观众的审美体验就有很大的差异,有人看到的是肢体的优雅,有人看到的是"天鹅"临死前对生命的留恋与渴望,无论从哪个角度都是对生命意义的探寻,都会让人感受到生命的美好。意境在任何一个层次和意义上都可以使用,它的形式和内涵存在于舞蹈表达中。比如,舞蹈艺术作品中超越时空与现实的画面之美可以称为意境,若有若无、缥缈迷茫的仙境画面也是意境,甚至芙蓉出水、洒脱自然的画面场景也是意境。不管以什么样的形式呈现,这一切都是意境在某一侧面或某一层次的表现(图4-15)。

图4-15 芭蕾舞《天鹅之死》

第五章 中国古典舞艺术鉴赏

第一节 中国古典舞艺术概述

古典舞并非泛指古代舞,它是指古代流传下来而被后人认为具有典范性或代表性的舞蹈,其艺术特点体现在动作的程式性、规范性、技术性等方面都达到了一定的高度。欧洲一般泛指古典芭蕾舞蹈艺术,还有印度、缅甸、日本以及阿拉伯一些舞蹈历史比较悠久的国家,将自己较为封闭的传统舞蹈称为古典舞。中国虽然没有像这些国家一样拥有封闭性的古典舞,但我国有夏商"巫舞"、西周"礼乐"、秦汉"百戏"、魏晋"清商"、唐代"伎乐"、宋元"杂剧"、明"传奇"、清"戏曲",从"以舞事无形"的巫师祭祀之舞,至"以歌舞演故事"的戏曲之舞,中国历史上一直以乐舞形式传承发展着民族的传统舞蹈艺术。被称为"国粹"的戏曲艺术是对我国整个古代艺术的总结,其在艺术审美方式上与我国传统绘画、书法、建筑等有着异曲同工之妙。今天看到的中国古典舞,正是从传统戏曲艺术中脱胎并发展起来的、具有中国文化特色的典范性舞蹈。

一、中国古典舞的创建与发展

中国古典舞这一概念最先是由我国著名戏剧家欧阳予倩提出,并得到文艺界的广泛认可从而确定下来的。中华人民共和国成立后,中国舞蹈事业迅速发展,在党的"百花齐放,推陈出新"的方针指导下,舞蹈界掀起了向民族民间传统学习的高潮,舞蹈开始走向剧场,演员水平也迅速提高。时任中央戏剧学院院长的欧阳予倩倡议中国演员应当学习戏曲中的舞蹈片段和基本功,他认为中国古典舞需要从戏曲中脱胎出来,于是从戏曲中保存下来的舞蹈入手,来整理研究中国古典舞。

1949年人民文工团与二十多位北昆老艺人建立了舞剧队,1952年与中央戏剧学院舞蹈团合并,成立了由高地安、王萍、郑宝云、于颖、孙天路、傅兆先等成员组成的舞剧研究小组,开始进行有关古典舞的研究和实践。小组请戏曲教师主教起霸、走边、旗舞、绸舞等戏曲舞蹈片段和把子功、毯子功,还在京剧名丑张春华的帮助下创作出《盗仙草》(图5-1)、

图5-1 古典舞剧《盗仙草》

《碧莲池畔》和《刘海戏蟾》(图5-2)三部具有浓郁戏曲风格的小型古典舞剧。1951年我国舞蹈家吴晓邦的"舞蹈运动干部训练班"和朝鲜舞蹈家崔承喜主持的"舞研班",都从戏曲舞蹈入手,开始为新中国培养民族舞蹈骨干人才。

图5-2 古典舞剧《刘海戏蟾》

1953年下半年,为筹建中国第一所舞蹈学校,在文化部直接领导下成立了两个教学研究组,一个是中国民间舞,一个是中国古典舞,由叶宁负责,以满足开设中国舞蹈课程的要求。古典舞研究组的七八个人一边继续学习戏曲的基本功和表演艺术,一边深入戏曲学校的戏曲科班训练,进行调查研究。1954年2月,文化部创办舞蹈教员训练班,提高未来教员的业务水平。为了整理教材,戏曲老教师马祥麟、侯永奎、高连甲、刘玉芳、栗承廉等,以及准备从事古典舞教学工作的李正一、唐满城、孙颖、孙光言等,在三个多月中,借鉴芭蕾方法编创了一系列古典舞组合,形成了古典舞教材制定的第一步。这是一次为建立中国古典舞基训体系所做的投入的人力、物力最大量、最集中,也是最有成效的努力。1954年秋,北京舞蹈学校成立后,从戏曲身段中挖掘整理出大量的舞蹈动作、步法和技巧,吸收芭蕾训练的科学方法,制定了中国古典舞基础教材,正式开设"中国古典舞"课程。初创期的代表作有《飞天》(图5-3)、《剑舞》《春江花月夜》(图5-4)以及舞剧《宝莲灯》(图5-5)、《小刀会》(图5-6)、《鱼美人》(图5-7)等作品。

图5-3 舞蹈《飞天》

图5-4 舞蹈《春江花月夜》

图5-5 舞蹈《宝莲灯》

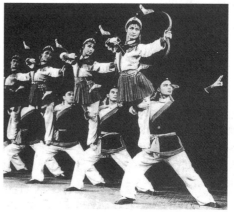

图5-6 《小刀会》弓舞

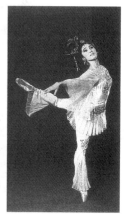

图5-7 舞蹈《鱼美人》

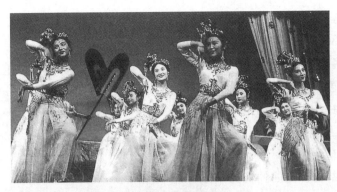

图5-8 《丝路花雨》霓裳羽衣舞

图5-9 舞蹈《文成公主》

"文化大革命"期间,古典舞的发展基本处于停滞状态。改革开放之后,古典舞进一步吸收了武术、杂技、体操等的技巧,技术训练逐步完善。同时,对出土文物和石窟壁画中的舞蹈动态形象进行了研究,舞剧《丝路花雨》的问世,丰富了古典舞的内容和形式(图5-8)。20世纪70年代后期出现的舞剧代表作有1977年总政歌舞团的《骄杨颂》、沈阳前进歌舞团的《蝶恋花》、1979年中国歌剧舞剧院的《文成公主》(图5-9)、上海歌剧舞剧院的《奔月》等。20世纪80年代中国古典舞"身韵"的诞生,顺应时代审美需求,从根本上完善了中国古典舞自身的建构,形成了具有中国审美特征和民族艺术风格的古典舞训练体系,标志着中国古典舞文化的成熟。身韵的诞生在中国古典舞发展史上具有里程碑式的意义。

中国古典舞发展至今已呈现出百花齐放的发展态势,发展较为成熟的有四个派别:身韵学派、汉唐学派、敦煌学派和昆舞学派。

身韵学派是中国古典舞的主流学派,该学派以继承与发扬中国古典艺术精神为宗旨,在创始时提炼中国戏曲及武术的动作技法和动作特征,借鉴芭蕾舞基本功训练方法,以此作为教学训练课程与教材。之后李正一教授和唐满城教授创建了身韵课程,使中国古典舞摆脱了戏曲舞蹈的模式,形成了古典舞自身的动作审美特性、风格以及身体训练体系。身韵学派以戏曲舞蹈为出发点,对历史舞蹈中"活"的遗存内容进行提炼与发展,充分理解中华传统文化艺术精神,注重"圆流周转"的中国传统哲学之道,"得意忘形"的中国传统美学之观,以及"虚实相生"的中国传统艺术表现之法。

汉唐学派是以中国古代文明史中最辉煌的汉、唐、魏晋精神和艺术气质为审美主干,以汉唐和明清戏曲舞蹈为支点,并坚持自主创新的中国古典舞学派。汉唐学派主张中国古典舞应该以文化体系为背景、史学研究为基础进行创建,强调对历史舞蹈形象的重现,立足于对古代乐舞资料的搜集研究,对历史舞蹈形象资料的解读,以达到现实与历史的连接。汉唐学派的代表人物孙颖教授开创了汉唐舞教学与创作之先河,其代表作有《踏歌》《楚腰》《铜雀伎》等。

敦煌学派源自敦煌壁画,是古代丝绸之路上中原文明与西域文明交

融荟萃的结晶,其动态身韵在汉文化的基础上充分吸收凸显中原与河西一带的舞蹈素材,恰当地融入西域特色风格,形神兼备,具有西域、中原、地方三结合的特点,以古西凉乐风格为主要旋律,是一种独具艺术魅力的舞蹈学派。敦煌舞教学的创始人高金荣教授对敦煌舞的研究以敦煌壁画的姿态为依据,提炼总结了以"S"形为主要特征的动态,并整理、编创动作,创建了第一部敦煌舞的训练教材,以服务于教学,并为创作提供动态依据。

昆舞学派来源于传统剧种昆曲,它提取了昆曲的优秀基因并加以改进整合,以五指莲花式手势为其独有手型,约经三年发展,已成为古典舞中继身韵学派、汉唐学派、敦煌学派三大学派之后的第四大流派。昆舞学派讲求先立脑、后立身、以意为帅、身体从之,在从中国古典舞特征中吸取经验的同时,又结合昆曲特色,将动作与气韵合为一体,讲究以气韵带动舞蹈动作,在舞蹈动作中体现舞者的气韵特征,展现和谐之美。该学派由南京艺术学院舞蹈学院院长、一级编导马家钦教授首创。

综上所言,中国古典舞有着极为悠久的历史,在长期的发展过程中,经过历代艺术家的传承发展与创新,形成了一整套程式化的表现手法和训练体系。它在反映生活、刻画人物、戏剧节奏和舞蹈韵律等方面堪称精湛完美。纵观中国古代舞蹈史,由巫礼作乐、百戏伎乐至杂剧戏曲,诗、乐、舞一体的艺术传统贯穿古今,其间出现了周代礼乐、汉代百戏、唐代伎乐三个艺术高峰,尤其是唐代乐舞曾发展至顶峰,有很高的艺术成就。新中国成立后,艺术家们从戏曲中提取素材,编创了《宝莲灯》《小刀会》《春江花月夜》等一系列优秀古典舞作品,至20世纪80年代,以唐满城、李正一等一大批舞蹈艺术家为主体,以戏曲、武术等民族文化艺术为基础,坚持民族审美原则,借鉴芭蕾等外来艺术精华,创造出了真正具有民族性、时代性、舞蹈性的中国古典舞体系,使中国古典舞成为中华艺术宝库中的"国粹"之一。

二、中国古典舞的审美特征

1. 拧倾圆曲

中国古典舞的外部形态审美特征被总结为"拧、倾、圆、曲"四个字。

拧,一是身体呈螺旋形拧;二是以腰为轴,上身向左则下身向右,或与之相反的太极式阴阳拧。

倾,是以髋关节为界,上身向前、旁、后的仰俯倾倒。

圆,有立圆、平圆和八字圆三种,是中国古典舞以线求圆的法则。在一个全方位的球体空间中,运动的圆弧变化与舞姿的球体构图相结合,形

成了中国古典舞虚实结合的体态特征。

曲,与拧和圆相似,它是指舞姿动作和人体运动的"卷曲"或"弯曲"。那种欲行则留、欲上则下、欲左则右、欲远则近、极则复反的弯曲线条是民族文化传统的审美体现。

中国古典舞"拧、倾、圆、曲"的外形审美特点,其实主要是为了区别于芭蕾所谓的"开、绷、直、立"。我们在鉴赏中国古典舞时,会明显地感觉到中国古典舞在通过"拧倾圆曲"呈现圆润和谐审美的同时,并不避讳借鉴和吸收芭蕾"开绷直立"的挺拔形态。这种既传统又现代的中国舞蹈风格,是不大为西方人所接受的风格。在西方人的想象中,中国人的舞蹈就应当是优雅缓慢的,像梅兰芳在戏曲中表现的那样柔美,充满了程式化。然而,当代中国古典舞的挺拔形象总是以一种刚柔相济、物极必反的力量,表现出区别于西方古典芭蕾的东方新古典主义。

中国古典舞这种独有的新古典主义,也有其相应的历史背景。对于从苦难和屈辱中"站起来"的中国人民而言,今日之中国已不是过去之中国。随着社会主义制度的建立,她的人民对未来充满了自信和理想。从一盘散沙凝结成的团结统一的精神面貌,生发在新中国人民的心理和行动中。崭新的中国孕育出乐观自信、团结整齐、步调一致的舞蹈,体现了对新时代社会的向往和期待。当代中国舞蹈人在社会主义现代化建设的半个多世纪中,坚持"古为今用、洋为中用""去其糟粕、取其精华"的文艺方针,始终对整齐划一情有独钟,这是中国当代社会心理所决定的。中国古典舞继承、发扬传统优秀文化,借鉴、吸收外来有益文化,形成民族传统意识与民族现代意识相结合的风格,这正是当代中国各项事业发展的独有特色。

2. 极则复反

中国古典舞的时空运动观还包含中国儒道两家共同的理论思想。儒道两家都认识到,无论在自然还是人生的领域里,任何事物的发展超过一定的极限,就有朝相反方向运动的趋向。古代思想家老子在《道德经》第40章里表述为:"反者道之动。"儒家在阐发《易经》的著作《易传》中也有类似的话:"日盈则昃,月盈则食。"这个理论对中华民族有巨大的影响,帮助中华民族在漫长的历史中克服了无数的困难。中国人深信这个理论,因此经常提醒人们要"居安思危",同时处于极端困难中也不失望。

极则复反,包含了"万物负阴而抱阳"的太极之理和"反者道之动"之律。这种典型的思想在戏曲舞蹈动作中非常突出,戏曲舞蹈总是运用欲前先后、欲进先退的动作方法,使舞蹈动作圆润协调。中国古典舞在继

承戏曲舞蹈时依然遵循这个道理,并将其作为人体运动的根本之道。第一,寻求在人体运动中肢体动作"合而成章",如有前必有后、有左必有右、有上必有下;第二,寻求在人体运动中肢体动作"极则复反",如提极而沉、前极必后、左极则右、上极且下;第三,在动作运动的过程中特别强调动作的反作用力,赋予外部动作内在节奏和有层次、有对比的力度处理。中国古典舞往往是在舒而不缓、紧而不乱、动中有静、静中有动的自由而又有规律的弹性节奏中进行的。中国古典舞的用力方法和节奏特点如轻重缓急、抑扬顿挫、慢和快、松和紧、开与合等对比的方法,也称作反衬法,中国古典舞所要求的劲头儿,就是常常讲的"寸劲儿",它是中国古典舞特有的用力方法。

3. 气韵生动

气韵生动本是中国艺术的根本精神,要求艺术蕴含无限情趣和勃勃生机,给鉴赏者带来"形有尽而意无穷"的审美想象空间。所谓"得意忘形""遗貌取神"都是指中国古典艺术不仅注重形似,更追求神似的审美精神。气韵生动的寓意是艺术在表现社会生活时,一要有"气",二要有"韵",否则不会生动。气,作为中国哲学范畴中的名称,指构成万物和宇宙的始基物质。中国古代哲学家认为,它不但是宇宙的根源,而且是艺术和美的根源。韵,其本义是和谐悦耳的声音,在中国艺术审美中又表述为"神韵""韵律",形容美的风雅和高雅。"韵"之和谐,被国人视为自然界最重要的生命底蕴,同时又成为中国艺术审美的最高标准之一。"气"和"韵"也是中国古典舞的精髓之所在。

中国古典舞非常注重呼吸的"气"与"韵"的提炼和运用。被认为是中国古典舞灵魂的身韵课程,即是从呼吸开始学习"提、沉、冲、靠、含、腆、移"等动作元素,以此来理解和掌握身法和韵律的。气者,在这里应被看成中国古典舞"其大无外、其小无内"的"太极"。身韵的气源自一呼一吸的阴阳之道,气的运行节奏为吐故纳新,本为产生生命力量的源泉。唐满城在谈到"凝神、聚神、放神"的概念时说:"从舞蹈规律出发,凡是'沉',眼睛一定应是松弛的,凡是'提',眼皮是一定要随着身体动律的提升而舒展张目的。在我们看来,任何一个优美的舞姿形成时,眼睛必须与身体有最协调的配合,不能东盼西顾,要像雕塑一样的宁静优美,此种眼神可谓之'凝神'。"[1]

中国古典舞有一句艺谚:"心一想,归于腰,奔于肋,行于肩,跟于臂。"其首要"心一想",所指的是舞动前的一个"想象"。"想"的是"象"的运动态势,而"象"的则是此物之意,称之为"神似"。"神似"似的是物象的"精气神","精气神"在中国传统哲学和医学中被称为"精气"或

[1] 参见于唐满城,金浩.中国古典舞身韵教学法(修订版)[M].上海:上海音乐出版社,2011:28.这段话看似是在讲凝神,实则为了阐释在中国古典舞中,气是动作的源泉,贯穿于身韵的动作元素的学习之中,以气带韵,而神随韵生。从而说明"气""韵"是中国古典舞的精髓。

"精神","精神"被认为是"天地万物所固有的精气或元气"。可见,"归于腰"所"归"的是"精神"之"气"。这就不难理解,为什么中国古典舞把气的运行合为力,又把气的外放合为神时,称之为"心与意合,意(神)与气合,气与力合,力与形合"。"心、意、神、气、力、形"等是自腰而发散的运动方法,被视为中国古典舞的有序动作结构法则。所以我们说"身法就是腰法",腰成为了舞动的中枢,它控制着肢体各部位的起始、开合、拧转等。"以腰为轴"的身法使神与形、内与外在技术与情感的高度得到统一,其生发出千姿百态的民族舞蹈形态,构成了中国古典舞中表现力极强的民族美学风格特点。

第二节 中国古典舞作品鉴赏示例

一、唐宫夜宴

【背景资料】

《唐宫夜宴》是由2020年第十二届中国舞蹈"荷花奖"郑州歌舞剧院参赛作品《唐俑》改编而来,由郑州歌舞剧院舞蹈编导陈琳创作,并通过2021年河南卫视春晚被广为传播,从此走红舞蹈圈及各个社交平台(图5-10)。在时长不足六分钟的舞蹈作品里,处处体现出艺术匠心,古董级复原与现代性表达让传统文化焕发出了新貌。作品打破古典舞唯美抒情的固有调性,14名舞蹈演员作唐代乐俑的扮相,少女的娇憨逗趣呈现出烟火气与民俗风,婀娜的舞姿和俏丽的神态将历史中大唐盛世的景象重现于舞台之上,厚重的历史感结合当代的视觉审美,带给观众熟悉的陌生感,引发了广泛而强烈的共鸣。

图 5-10 舞蹈《唐宫夜宴》

【鉴赏提示】(视频1)

《唐宫夜宴》讲述了一群娇憨灵动、活泼可爱的唐朝少女从准备、妆容整理到赴宴起舞这一路上发生的趣事。大唐风华融于少女的一颦一笑中,时而雍容娴雅,时而天真烂漫,为观众呈现出一个中国版的"博物馆奇妙夜"。国宝、国风与国潮同频共振,激荡出浓浓的烟火气,生动展示了大气磅礴的盛世文化。

作品共分为五个部分。

第一部分:呈现博物馆中的"定格",一群化着斜红妆、体态丰腴

的舞者,手捧不同的乐器,摆出奏乐的姿势,顷刻间将人拉回如梦似幻的盛世大唐。"鬓云欲度香腮雪,衣香袂影是盛唐"贴切地形容了这一幕。

第二部分:画面一转,表现了乐俑"活化"之后,少女们在花园中穿行嬉戏,清脆的鼓点响起,舞者便跟随音乐迈着灵动的小碎步,叽叽喳喳地为赴宴做准备。随后只见琵琶姑娘一扭腰,把冒失的钹姑娘撞飞了,钹姑娘又撞到了大部队,引起了所有人的注意。沉浸于演奏的笛子姑娘发现自己掉队了,慌张中不慎跌倒,还摔了一跤。

第三部分:夜幕降临,少女们路遇一湾湖水,纷纷以水为镜整理起了妆容,有的忽然被触动了思乡之情,举起手中的笛子吹奏,有的在舒缓的音乐中恹恹欲睡。

第四部分:庄严的号角声响起,所有人立即整装列队步入殿堂,她们一改之前的调皮,呈现出专业的一面,在夜宴上奉献了一场精妙的演出。

第五部分:少女们逐渐背向观众,回到一开始的定格造型,重新化作远去的历史。

整个作品以大量的戏剧性、生活化动作为主,没有过于复杂的队形变化和要求过高的技巧性动作,通过对具象的生活化动作的提炼与美化,使人物更加饱满,更具生动性。作品以唐俑为原型,14位脸画斜红妆容的唐朝美人有着肉乎乎的脸蛋,圆滚滚的身材,身着色彩艳丽的三色唐朝风格襦裙。在观众的认知里,古典舞大多是柔美优雅的,而博物馆中原本静态的唐俑们"复活"后,宛如精灵般,舞段中少女在赴宴的路上追逐嬉戏、窃窃私语、捉弄同伴、争相戏水,归队时神情端庄,这般静如处子,动如脱兔,活脱脱就是现代少女的复刻,古灵精怪的她们可爱又真实,富有青春活力的表演赋予了唐俑鲜活的生命力。舞蹈中,舞者的一颦一笑、一动一挪,均是创作者追溯、寻根后,力求将唐人活化的当代艺术表达,其中不乏出现打斗、调侃等生活动作被巧妙融进表演里,真实又不失谐趣。

舞蹈构图中多次出现横排、竖排的行进队形,整齐一律的图案虽相对简单,没有差异和对立,但是能表现出秩序感,整齐划一的构图衬托出了宫廷中的威严感和仪式感。在开头部分,舞者们面朝三点排成两队并向三点方向行进,让观众们立刻进入到情境中去,能够直观、清晰地捕捉到舞者动作所传递出来的意思,有时甚至能与舞者产生共情,仿佛场景就发生在身边。第三部分中少女在河边分散而站、戏水梳妆与前面整齐划一的队形构成了强烈的对比,零星而站的构图凸显出每位少女不同的天真、活泼、灵动、可爱,给人一种亲切感。

[1] 5G+AR：5G 技术是第五代移动通信技术的简称,是最新一代蜂窝移动通信技术。AR 是增强现实技术,包含了多媒体、三维建模、实时视频显示及控制、多传感器融合等新技术与新手段。这种技术可以把虚拟世界与现实世界结合起来并开展互动。有了 5G 技术的加持,AR 技术可以更好地发挥优势。

整个作品的编排与现代技术相结合,充分运用 5G+AR[1] 等新科技(图 5-11),将舞台置于更大的广度和维度中,河南博物院九大镇院之宝——唐三彩、莲鹤方壶、妇好鸮尊、贾湖骨笛等文物被置于透明玻璃罩中,其中还出现许多名画拼接,比如一开场的背景图是唐代画家周昉的《簪花仕女图》,其他画作则为张萱的《捣练图》、李思训的《明皇幸蜀图》、北宋王希孟的《千里江山图》、隋朝壁画《备骑车行图》等。在仅五分钟左右的作品里安排了五大场景和三大转场,画中游、池边闹,号角响起少女们立即整装待发,来到金碧辉煌的舞台中央,将观众带回到一千五百年前,再现雍容华贵、气势恢宏的大唐景象。

图 5-11　舞蹈《唐宫夜宴》5G+AR 画面技术处理

舞蹈在音乐设计方面运用了四次不同风格的配乐：开场时静谧安宁,身处文物间时活泼俏皮,临近溪水边时婉转动人,进入大殿时庄严肃穆,一静一动之际、起承转合之间将唐俑的故事娓娓道来。

舞蹈在人物造型设计方面独具匠心,生动真实地还原了唐代舞女的形象,发髻为唐代侍女、仆童和民间未婚女子惯用的双垂髻,妆容上采用初唐时期常用的长眉,眉间是用金色和红色颜料绘成的莲花花瓣形花钿,酒窝处轻点胭脂,称作面靥,唇部施以蝴蝶唇妆,面部先是用白色油彩在脸上上一层厚厚的底,再配以红色与金色,真实还原了唐代极为盛行的斜红妆。唐朝经济繁荣昌盛,人们安居乐业、生活富足,形成了以胖为美的审美特征,流传至今的绘画、雕塑、陶俑及各类艺术作品中女性形象都较为丰腴。为了体现真实的效果,演员们口含脱脂棉球使脸颊变得圆润,在外衣里面身着一层厚厚的棉衣,外衣是唐朝流行的对襟齐胸衫裙,色彩以唐三彩为原型,绿色、红色为主色调,裙上采用宝相花花纹,提炼花瓣、叶片、花蕾等元素形成椭圆形对称图案,花朵红绿相间,外围黄色渐变,可谓雍容华贵、仪态万千。

《唐宫夜宴》将历史搬上舞台,结合最新的 AR 技术,让缄默了千年的

唐三彩焕发出新的生机,让传统演绎出新的荣光。传统文化想要摆脱陈旧的标签和死板的束缚,就势必要推陈出新。唯有创新才会有璀璨夺目的火花,唯有坚守匠人的精神,才能做到文化的传承。

二、孔乙己

【背景资料】

舞蹈作品《孔乙己》编导胡岩系北京舞蹈学院古典舞系青年教师,表演者孙科。2006年该作品获全国"桃李杯"舞蹈比赛古典舞一等奖;2007年获第四届CCTV电视舞蹈大赛古典舞金奖。舞蹈是以鲁迅笔下的人物为创作原型,选材贴近生活,大胆采用诙谐幽默的动作体态,向观众展示了封建社会落魄文人孔乙己的形象,呈现了残酷的社会现实以及他好吃懒做的性格所造就的悲剧人生(图5-12)。

图5-12 《孔乙己》绘画

【鉴赏提示】(视频2)

舞蹈以古典舞的动作语汇和诙谐的手法呈现了鲁迅笔下的一位悲剧人物形象。他在封建腐朽思想和科举制度的毒害下,精神上迂腐不堪、麻木不仁,生活上四体不勤、穷困潦倒,在人们的嘲笑戏谑中混度时日,最后被封建地主阶级所吞噬。作品立体地刻画出他既是饱读诗书的文人,又是穷酸至极的酒鬼,既是死要面子从不赊账的君子,又是有小偷小摸习惯的人,其悲剧性的遭遇表达的是对人生的无奈忍让和对社会的无声控诉。

作品共分为三个部分,由A-B-A舞蹈段落构成。

第一部分:在热闹诙谐的音乐《欢沁》中,一个癫狂可爱的老头儿形象呈现在眼前(图5-13)。他随着欢快的音乐登场,一身破烂的长衫,脏乱的头发和指甲,穷困潦倒却又死要面子的书生形象被充分地展现出来。在酒馆与人猜拳行令,又教小孩茴字的四种写法,傻书生的肢体语言,可怜又可悲,更充分地交代了孔乙己的人物性格。人物舞蹈动作时而潇洒神气,时而胆小可笑,表现手法诙谐到位。

第二部分:该部分为舞蹈的高潮段落,醉酒了的孔乙己满口之乎者也,同样是那么地神气诙谐。随着音乐节奏的骤然紧张,情节进入了"偷书挨打"的一段,从编排中可

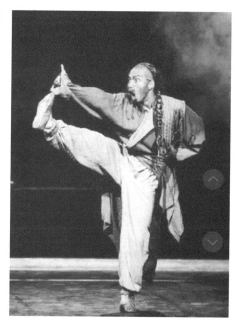

图5-13 舞蹈《孔乙己》(一)

以看出人物此时内心的痛苦和挣扎。

第三部分：此时的孔乙己不再诙谐，被打断腿后的他，凄凉地坐在地上，将风雪呼啸、贫病交加的场景营造得恰如其分，让人忍不住产生怜悯之情。最后，随着一段童声诵读，"人之初，性本善……苟不学，性乃迁"，将凄凉之感表现得淋漓尽致，突显了读书人的悲哀，同时也引人深思。

这部作品以一种特殊的形式，将舞蹈与文学、形式与内容有机地结合起来，进而满足大众不断提高的审美意识与审美要求。作品的精髓之处在于古典舞元素与个性创作相结合，其中蕴含着"人生情感"与"编创模式"，属于一种随着时代审美变迁而创作的中国古典舞。作品中包含具有典型特征的舞蹈语汇，具有时代的情感和时代的思维。

作品通过不同的舞蹈动作来表现孔乙己内心的精神世界，包括他对生活的消极态度以及迂腐的精神等。人物的造型和舞蹈表现形式也体现出一定的文化情感，在作品中能够清晰地分辨出编导在不同情境中对于具象动作和技巧动作的运用，如跳跃、旋转、翻腾等，它们的最终作用都是刻画人物内心，塑造人物形象，更加突显出人物的性格特征，使人物形象更加鲜活、饱满。

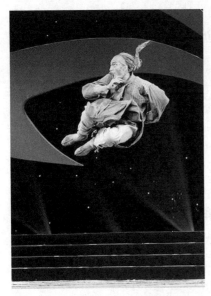

图 5-14　舞蹈《孔乙己》跳跃技巧动作

第一段，开场时舞者从舞台后区跃向台中，在空中两腿紧缩于胸前，脸向右侧惊恐回望。舞者以高超的弹跳力形成空中造型，将孔乙己偷书之后内心惊恐的心理状态表现得淋漓尽致（图5-14）。古典舞蹈中具有特色、风格以及个性的动作——"小泛儿"，是使舞蹈实现应变性与灵活性的重要一步。摇头动态中展现的"晃"通常大多包含着摆头和肩的动作，表示读书人的迂腐与傲气，展现了特色，彰显了人物个性。

第二段，开场舞者以一个跳跃技巧接一个地滚站立、小步急跑，跌倒后单膝跪地，紧接着连续三次向上跃起却没有成功，然后一个空中摆莲，接旋子转体360度，再接连续的扫堂腿，最后想站起来却又倒下。这一段舞蹈编得十分精彩，将高难度中国古典舞技巧与被追捕的情景巧妙融合，观众仿佛看到孔乙己在地主家丁的追赶下抱头鼠窜，惊慌地翻墙越屋，最后被家丁击中倒地，不幸双腿折断的情景。一大串的高难度动作，展示了他翻墙时的惊慌失措与盗书时的惊恐，连续的翻转跳跃展示了翻墙越屋的难度与逃跑时的落魄狼狈。

第三段，舞蹈动作以双腿盘坐为主，双手撑地前行，以乞丐的形象、哑

剧的形式表达内心的痛苦与悲愤,让人感慨万千(图5-15)。

独舞的调度构图实则比群舞更加讲究,因为一个人无法组合出多变的舞蹈队形,这就要求独舞的舞台调度要更加出彩,否则就易显得枯燥乏味。作品《孔乙己》通过大量斜线移动、曲线移动并加以高难度技巧动作,使观者沉浸其中,对古典舞技巧动作有了新的认识。例如在一

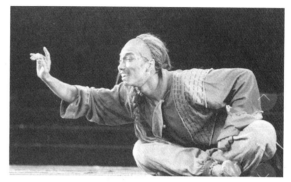

图5-15 舞蹈《孔乙己》(二)

上场的时候,随着欢快的音乐律动,孔乙己以轻快的步伐曲线移动,结合跑、跳、颠、晃、转等各种诙谐幽默的动态动作,从侧面揭示了孔乙己的悲惨生活。

整部舞蹈的音乐采用了三个不同的主题,大体上分为喝酒、偷书、断腿。第一段音乐诙谐、跳跃,通过幽默的手段展现了人物衣衫褴褛的身影、醉醺醺的疯癫以及穷困潦倒的书生形象。第二段音乐运用了突然出现的人声呐喊和强音,突出表现孔乙己被发现偷书时的恐慌,也展现了他被毒打的画面。第三段音乐选自电视剧《大宅门》主题曲——《迎春》,将观众迅速带入凄凉的氛围及悲戚的情境之中,并融入孩子们朗读《三字经》的声音,以此点明孔乙己教书先生的身份。整部舞蹈的音乐完美地诠释了孔乙己这极具鲜明个性、典型的人物形象。

三、醉鼓

【背景资料】

舞蹈作品《醉鼓》,编导邓林,音乐作者姚明,1994年由北京舞蹈学院黄豆豆首演。该作品荣获第四届全国青少年"桃李杯"舞蹈比赛优秀教学剧目奖,演员荣获少年甲组一等奖;1995年荣获第三届全国舞蹈比赛(单人、双人、三人舞)中国古典舞创作一等奖,演员荣获表演一等奖;1995年被改编为群舞参加中央电视台春节联欢晚会,荣获"全国人民最喜爱节目"金奖;1997年荣获朝鲜第十五届"平壤国际艺术节"独舞表演金奖。黄豆豆出演《醉鼓》纯属偶然。当年,空政文工团排《醉鼓》时,黄豆豆还在上海舞蹈学校读书,一个偶然的机会,他看见并迷上了这个舞蹈,天天趴在窗台上偷学。有一天,其他学生都走了,只剩他和编导邓林两个人,邓林看到黄豆豆特别勤奋,就让他表演一下,结果邓林眼睛一亮:"哇,他才是跳《醉鼓》最合适的人选。"千里马遇到伯乐,黄豆豆被推上了主角的位置。编导在这个作品里突破性地在古典舞的基本运动规律中

融入了民间舞鼓子秧歌的"靠鼓"和武术中的"剪步"动作,使其风格巧妙地得到了统一。

【鉴赏提示】（视频3）

《醉鼓》是中国古典舞男子独舞的经典作品之一（图5-16）。作品以鼓为主线,塑造了一个借酒浇愁、以醉戏鼓、借鼓抒情的人物形象。在似醉非醉、似醒非醒之间,在人醉情不醉、形醉神不醉之时,抒发心中的惆怅,表现醉酒的鼓舞艺人对鼓的浓烈情感,对艺术的执着追求和无限感慨。作品分为戏鼓、鼓情和鼓舞三段。

第一段,幕启,随着一连串清脆的梆子敲击声,一个醉意未尽、醉态蹒跚的鼓舞艺人以臀部撞开家门,后仰跌入室内,一连串轻巧的小翻后跃上盈尺方桌,伴随着断断续续的鼓点声嬉戏玩耍,从那跟跟跄跄的舞步中可看出浓浓的醉意。

第二段,舞者微睁醉醺的双眼,倒挂身体从桌下抱起陪伴了他一辈子的鼓,轻轻地用手摩挲、拍击,身体微微晃动,满面陶醉之情,如痴如醉、如幻如梦的动作韵律抒发了他对鼓的强烈情感。

第三段,锣鼓声喧天响起,艺人的情绪跟随振奋的鼓乐高涨,他跃上方桌时而抱鼓,时而举鼓,时而将鼓紧紧搂于怀中,鼓舞人生在醉意中绽放光彩。

图5-16　舞蹈《醉鼓》

作品《醉鼓》以三段不同的情节塑造了一个鼓舞艺者的形象。鼓舞艺者对于自己的艺术事业有着超乎常人的热爱,甚至将其视作生命之中最为重要的追求。尽管穷困潦倒,但艺者借着酒意,依然不断地练习、舞动,追求这项热爱的事业。《醉鼓》开场舞者就以一个貌似醉意醺醺、举止怪异的汉子用臀部撞开家门而后仰跌入室内的形象登场,这样简洁、精练的艺术表现形式,一下子就让观众意会到了主人公当前的状态。紧接着这位醉汉借着酒意倒地之后借力仰天扭转,然后跃上小八仙桌来了段连续跳跃。"台上一分钟,台下十年功"在这一段行云流水且富有技巧的表演中得到了印证。

作品的编导以独到的眼光将民间文化中"鼓"这一道具运用到古典舞作品中,在中国古典舞的审美风格下创新动作语汇,拓展道具的表意功能,这是古典舞创作中的一种尝试。作品既充满意趣,又振奋激昂,富有气势。作品的情感逻辑在"戏"鼓——"恋"鼓——"舞"鼓中递进展开,巧妙地以醉态的语言方式借"醉"抒情,以"鼓"寄情。整个舞蹈中鼓成了一个不可或缺的载体,鼓仿佛承载着生命,承载着血脉,承载着一个艺

人一生呕心沥血对舞艺事业的真情挚爱。

在《醉鼓》这支舞蹈中，翻转、耸立、跳跃和伏体，各种各样需要技巧的舞蹈动作都在短短的几分钟之内得到了展现，其表演一直被认为是检验古典舞演员技巧的试金石。舞蹈的高难度技巧和高速度节奏，在几尺高台上一气呵成，要求演员有超群的技术和极好的心理素质。编导没在舞台上进行复杂的调度，而是刻意在方桌上设计动作和技术，借鉴了戏曲中的高台技术，扩展了舞台的发展空间，并对难、险、绝的表演方式进行了一种新的尝试和创新，在紧张、激烈、快速的节奏中舞者时而扫堂探海变形转，时而走丝翻身、左右开弓，时而双旋接旋子360度下桌，恰如其分地把技巧的编排和演员的情绪化表演以及舞蹈的风格有机地衔接起来，使技巧符合整个剧情，动作符合整个人物的需要，给观众一种振奋人心、斗志昂扬的感觉。《醉鼓》的创意给中国古典舞的剧目创作开辟了一条新路，不再是古代人物形象的当代塑造，也不是戏曲舞蹈的变形呈现，更不是宫廷燕乐歌舞的舞台再现，而是雅文化的古典舞从民间大众艺术中的俗文化中汲取养料，使古典舞从题材到素材都融进了民间舞的元素。

作品没有刻画鼓的敲打与作乐，而是将其作为情感的载体、思绪的媒介，这就从深层意义上注入了活力。《醉鼓》的编导巧妙地捕捉到了民间文化中鼓这一典型道具，将其贯穿于整个作品的始终，并创造了一系列动作，如抱鼓、提鼓、托鼓、举鼓等。观众可以从演员细腻得体的表演中遐想到艺人丰富的内心世界。

四、扇舞丹青

【背景资料】

舞蹈作品《扇舞丹青》的编导是佟睿睿，音乐采用的是古曲《高山流水》，2001年北京舞蹈学院王亚彬首演。先后荣获第五届全国舞蹈比赛创作一等奖、表演一等奖，第二届CCTV电视舞蹈大赛一等奖，第三届中国舞蹈"荷花奖"作品金奖。《扇舞丹青》的雏形是96级中国舞编导班毕业晚会上的一段一分多钟的古典舞身韵表演，一向喜欢玩扇的佟睿睿把这一传统的道具挥舞得似扇非扇、似剑非剑，表现出来的艺术意象是画中有舞、舞中有画，被古典舞系老师关注。恰逢"桃李杯"比赛在即，于是佟睿睿就把身韵性扇舞扩展成一个参赛作品，由古典舞系大专班最优秀的学生邹亚童表演。唐满城教授将作品取名为《扇舞丹青》，给了舞蹈一个文化的定位，为舞蹈加上点睛一笔。由于作品尚存不足，没能获大奖，但已引起舞蹈专家们的关注，有了较大的影响。之后，编导经过不断的修改，寻找承载着中国传统文化的根基，挖掘其蕴藏在中国传统书法、古典

舞中的独特韵味,充分调动肢体的表现力,透过扇子的舞动,实现舞蹈艺术构想,在王亚彬和编导默契的合作和共同努力下,作品日趋完善,接近完美,终于在第五届全国舞蹈比赛中一举夺冠。

【鉴赏提示】(视频4)

舞蹈以一人一扇的形式,将中国传统书画中气韵生动之象通过绸扇的盘抹复合和舞者的腾挪转闪展现于舞台,整个舞蹈轻盈飘逸、灵动洒脱,蕴含着中国传统审美所崇尚的形约意丰、淡雅和谐以及天人合一的美学追求(图5-17)。

图5-17 舞蹈《扇舞丹青》

第一段(开端):书案背后一方水墨山水画,清淡高雅,韵味流长。纤细的身影渐近,画中女子清颜白衫,青丝墨染,彩扇飘逸,若仙若灵,仿佛从远古的梦境中走来。

第二段(发展):天上一轮明月镜,月下女子时而抬腕低眉,时而轻舒云手,手中扇子合拢握起,似笔走游龙绘丹青,玉袖生凤,动作典雅而矫健。

第三段(高潮):作品的主题和人物性格获得最集中、最充分的体现。随着大幅度起伏的旋律开始转、甩、开、合、拧、圆、曲等一系列动作的展现,舞者尽挥情怀,将心底对书画艺术的赞美与憧憬之情演绎得酣畅淋漓。

尾声:继高潮部分一连串连贯的动作后,舞者抬头间迎来了缤纷雪落,几树寒梅间错,随着音乐的渐缓,舞者再次转入婉约典雅的状态。最后时刻,舞者背身抱扇神态悠然地站在舞台深处,一个雪中清丽的背影就这样久久地留在了观众的印象里。

《扇舞丹青》这个作品的魅力在于它打破了传统女子古典舞阴柔为主的风格,塑造了一种侠女义气的刚强气韵。整部作品没有戏剧性的故事线,观众能够通过发散性思维进行想象。

该作品具有三个方面的特点。其一,动势轻柔。中国舞蹈古来就有轻柔的传统,有着"以轻见长"的形式风范,《扇舞丹青》将轻柔的动态气质发挥到了极致。绸扇在舞者手中飞舞,气息从指尖、发丝、眼神倾泻到舞台上,流动中的静止停顿也如书法般连而不断,如同挥洒泼墨、指点丹青。其二,意境淡雅。编导称此作品追求一个"雅"字,古曲《高山流水》为舞蹈营造了清幽淡雅的审美基调。绸扇犹如手中妙笔,泼墨丹青,行气运力含蓄雅致,盘旋天地间绵长之气力,回旋往复。其三,形约意丰。古典舞中的"简"体现为"形约意丰",此舞无论舞台背景、舞蹈服饰还是舞

蹈形态均追寻一种简约淡然的况味,无浓烈的色彩及铺张喧嚣之势。但给予观众无限想象的时空,引发丰富的意蕴。

《扇舞丹青》没有浮夸的舞蹈技巧,舞者的舞蹈动作刚柔相济,快慢相宜。舞者和扇子相结合,通过不同幅度、速度等要素的结合,便可与书法、绘画相媲美。《扇舞丹青》作为当代中国古典舞的代表,它"闪、转、腾、挪"的动势,其"回"与"流"的形态,以及瞬间止息如红日欲出、满弓蓄势的感觉等,无不体现出了中国舞蹈的韵味和独特的精神气质。表演者王亚彬充分调动舞蹈肢体的表现力,透过扇子的舞动和身体的扭转,如同在纸上飞腾狂草,那描绘丹青的一招一式,营造出一种典雅、高贵、端庄却又不失刚劲洒脱的中国传统书画韵味,真可谓"书中有舞,舞中有书"。

作品中,舞者用呼吸带动身体的几次提沉,展示了中国书画创作中的各种情景。拿在手里的扇子好似一支饱蘸墨汁的毛笔,呼吸带动下的神情好似挥毫前的沉思酝酿,接着凝神落笔,很快进入了挥毫状态,动作一气呵成。呼吸频率的轻、重、缓、急都表达着人不同的情绪,运用在舞蹈中从而更加立体化了舞蹈的内在情绪,舞者仿佛融入了一幅画卷,用气势和神韵将观众的注意力吸引到了舞蹈上,一同感受舞者用肢体所表达的美景。

五、黄河

【背景资料】

舞蹈作品《黄河》的编导是张羽军、姚勇,舞蹈音乐是根据冼星海于1939年创作的《黄河大合唱》改编的钢琴协奏曲《黄河》。1988年北京舞蹈学院首演,首演演员有张羽军、李恒达、沈培艺等。1989年荣获文化部直属艺术院团青年舞蹈演员新作品评比创作奖,1994年荣获"中华民族20世纪舞蹈经典评比"经典作品奖。

张羽军和姚勇两位编导当时是北京舞蹈学院青年舞团的青年演员,他们创作时受到了音乐的启发,非常注重一种情绪的渲染,即中华民族拼搏奋进、自强不息的精神。作品以古典舞的动律、体态和组舞的形式对应这部钢琴协奏曲的乐章,使舞段与乐章之间自然衔接,从而构成时间流动过程中的空间质感。在表现手法上,采用淡化情节的创作手法,不依靠情节线索和矛盾冲突的力量去塑造人物,而是在跳跃式的结构中充分发挥舞蹈的表现功能,着力于人物的心理感受的揭示,表现战争中崇高人性的力量。《黄河》作为中国古典舞八十年代创作的标杆,开启了中国古典舞古舞新韵的语言观和中国诗性舞蹈编创的新起点。

【鉴赏提示】（视频5）

该舞蹈作品以32人大型组舞的形式，以恢弘的场面和磅礴的气势，以独舞、双人舞、三人舞、四人舞、群舞等不同形式在空间内的大幅度流动，运用中国古典舞的动律和体态，表现了生活在黄河两岸人民的勤劳、勇敢、智慧和不屈不挠的精神，表现了在抗日战争中，中国人民同仇敌忾，保卫黄河，保卫家园，赶走侵略者，显现出中华民族奋力拼搏、自强不息的精神和不可战胜的力量。

舞蹈以一排排蜷缩低伏、脊背拱起、似黄河船夫拉纤艰难前行的群体造型开始，几个身躯依次挺身立起，他们的手臂似大河中激起的浪花。

第一乐章《黄河船夫曲》：用男女群舞的形式表现惊涛骇浪，塑造出船夫冲破激流、闯过险滩、登岸远眺的形象，以磅礴的气势展开黄河上船夫与浪涛搏斗的情景。

第二乐章《黄河颂》：用双人舞的形式和充满深情的肢体语言的诉说，通过一组组生动的雕像，展现黄河与中原大地的壮丽景色，象征黄河之水对黄河儿女的养育和精神上的推动与鼓舞，象征黄河儿女对母亲纯洁、神圣的感情，也象征了中华民族刚柔相济、宽厚博大的精神（图5-18）。

图5-18　舞蹈《黄河》（一）

第三乐章《黄河愤》：用一组带着无限惊恐和承受深重苦难的女子四人舞、男子四人舞及群舞的形式，展现处于水深火热中的中国人民的痛苦与煎熬以及对光明的期盼（图5-19）。这一乐章用结构宏大、情绪多变的场景揭示了富有深度的民族精神。

第四乐章《保卫黄河》：号角吹响，一男子冲锋陷阵般指引大家凝聚在一起，无数双手臂伸向空中，以此为无声的誓言激发战斗的豪情。男女演员铿锵有力的动作，三人舞、四人舞舞台调度的错落有致，极力烘托出黄河儿女的誓师之态，也象征

图5-19　舞蹈《黄河》（二）

着怒吼的黄河之水奔涌向前，势不可挡。接连出现的很多高难度的中国古典舞技术技巧，像摆腿跳、吸撩腿越、拉腿蹦子、云门大卷、探海翻身、大射雁跳、踏步翻身、紫金冠跳接卧云等等，将整个舞蹈推向高潮。大幅度的跳跃，急速的旋转，诸多强烈的舞蹈手段造成了强烈的感情宣泄。最后

全体演员如倾泻狂涌的河水快速在舞台后区集结,随着《东方红》旋律的出现,天幕呈红色,场上场下人心沸腾,为中华民族精神的深邃与伟大,为强大的民族精神具有的凝聚力由衷地感到自豪。

尾声:回到开始低身向前的造型,形成首尾呼应,构建了舞蹈的整体感,全剧在一个气势恢弘的胜利高潮中结束。

本作品并无针对某个形象进行细节刻画,它运用黄河寓意中华民族蕴藏的力量与精神,一种无产阶级的革命英雄主义和中华民族不屈不挠、勇于斗争的精神,使观众感受到我们伟大的中华民族不可战胜的神圣力量。

《黄河》蕴含的是抽象的民族气节和铮铮不屈的力量感,展现了在黄河之水孕育下的中华儿女的生生不息。在创作上,它用舞蹈来演绎历史,抽象地展现了黄河儿女拼搏斗争的历史画面。舞蹈编排以中国古典舞的动作语汇为主,体现了新时期学院派舞蹈创作风格。舞蹈整体结构清晰、形象鲜明、流动感强,巧妙之处在于写意般地、虚实结合地推进作品内在情绪的逻辑发展,从而使作品具有较好的历史感与文化感。编导把黄河儿女复杂的斗争历史情节推至幕后,只通过台前人物的瞬间行为或感情片段呈现,在非连贯的时空中表现出了人物心态的流动。在形式上,舞蹈语言仍充分保持古典舞的特征,但实现了两方面的突破,一方面从运动逻辑和审美标准上改变了以往肢体语言的阴柔阳刚对比鲜明的性别化,使男女舞者在形态上的特定语言走向中性化;另一方面,以中国古典舞的语言形式和身法韵律为基础,赋予动作新颖独特的个性化特征,使舞蹈的主题思想、人物心境和整体氛围相和谐,达到内外一致、贯穿始终的境界。这也是两位年轻编导当时编创该作品的初衷。

古典舞《黄河》运用突聚及突散队形反复穿插变化,在大三角等队形依次递进的不断再现中,通过演员轮流交替快速穿场再现主题,烘托舞蹈气氛。作品运用古典舞典型的拧、倾、仰等的运动走势及穿翻身、空翻等动作和技巧作为依托来加强动作幅度和力量感。其舞蹈动作多次呈现昂首挺胸直立、摊掌、手心向上的核心动作,用平圆、立圆、八字圆的运动走势来表现水波、大浪的壮观景象;用云手、风火轮、穿手、大跳和翻身等动作来表现冲破激流、勇闯险滩、登岸远眺的人物形象。

六、小溪、江河、大海

【背景资料】

舞蹈作品《小溪、江河、大海》是一个女子群舞,编导房进激、黄少淑,1986年解放军艺术学院舞蹈系首演,首演演员张晓庆、李茵茵等。1986年荣获第二届全国舞蹈比赛表演一等奖、编导二等奖、音乐三等奖和服装

设计二等奖,1994年在"中华民族20世纪舞蹈经典评比"中获"经典作品金像奖"。编导从中国古典舞身段课中找到灵感,认为中国古典舞身段中的身体和双臂连绵不断流动的圆美韵律和轻飘如仙的圆场台步,具有独特神奇的美,于是就希望创作一个能够表现这种美的独特的舞蹈。作为生长在长江岸边的重庆人,对长江有着特殊的感情,在看了电视节目《话说长江》之后,编导产生了深沉的思考:从源头想到大海,又从大海思索其源头。这些对水、对长江的思考和幻想,在不知不觉的偶然中,和课堂上的那个艺术萌想联系在一起了,冒出了创作灵感的火花,用古典舞中的流动的圆美身法韵律和圆场台步,表现大自然流水之美的舞蹈构思就这样诞生了。从源头到大海,途经无数曲折艰辛,正如人生的艰辛历程。编导找到了作品的主题意韵,找到了表现这一美的内在力量。在创作过程中,吸收了"环舞"的艺术表现方法,对于表现小溪连绵不断静静流动的形象十分有益,再加上中国古典舞蹈的圆场台步和身法韵律,为《小溪、江河、大海》灌注了主要的生命和力量。

【鉴赏提示】(视频6)

该舞蹈作品以舞蹈抒情诗的形式,通过24位身穿白纱的少女的队形和步法变化,表现滴滴泉水从山岩间诞生,汇成小溪,流成江河,融入大海的自然过程,蕴含了滴水成河、江河汇海的哲理,是一部具有较高审美价值而且意韵隽永的舞蹈作品。整部作品舞蹈队形构图自然、舞蹈动作婉转流畅,使观众产生对大自然的艺术联想,并从中感受到溪河海洋奔腾不息、百折不挠的精神力量。

第一部分:表现滴滴泉水徐徐而至,缓缓流淌,聚成潺潺小溪在幽静的山林间穿行。轻缓的音乐中,身穿白裙的少女依次出场,犹如水滴。随后,三人一组转身成直线或斜线,以平稳的圆场步变化队形,就像水滴汇入溪流。在横排的行进中,不断有人闪出并变换位置继续前进,随着队形由一斜排变成两竖排,少女轮流起伏的晃手和一排排依次跪地时的柔动,如微风吹来,波光粼粼。舞蹈在直线移动中穿插着曲线和圆线,好似小溪在山林间萦绕。

第二部分:用快板表现潺潺小溪汇成欢腾嬉戏的江水。舞蹈运用了分组的跳走步、盘手转、踢后腿和双手柔臂的动作,配合队形的变化,描绘了欢腾嬉闹的河流景象。紧接着流动的舞队加快步伐,舞者双手拉起大纱裙,仰胸、立腰飞跑起来,展现了江河奔腾、浩荡起伏的景象。

第三部分:营造滔滔江河汇入大海时巨浪翻滚的情景。24位少女拉起大纱裙,从舞台后区径直涌向台前形成四横排,铺满舞台,象征着百

川归海的壮观景象。演员的奔跑和连续的点地翻身,营造了海水波涛动荡的景象;一斜排有起伏、有节奏地撩起大纱裙,四人一组层层波动,好像巨浪滚滚。最后,24位少女在台中围成多层的圆圈造型,由里向外一层一层下腰柔腕,宛如涛天巨浪向四周溅起层层浪花,随着众少女依次有节奏地跪下、双手柔臂,形成了满台翻滚的浪花。

《小溪、江河、大海》是一个写意的舞蹈,它突破了过去固有的模式和常用的创作手法,让自然界与舞台上的溪、河、海形成"似与不似"之间的对应,使观众的欣赏由直观性演变为想象性,满足了观众的审美要求。该剧目的成功与舞蹈服装也有着紧密的关系,作品巧妙运用了白色大摆长纱裙,通过宽大裙摆的左右起伏滚动而产生出上下飞翻和连续点翻的动作,跌宕起伏和层出不穷的组合,形成长龙摆尾式的调度走向,通过交替、穿插、急转、回旋等形象生动地表现出巨浪滔天和海天相接的壮丽景观,讴歌了天地之间的广阔胸怀,抒发了对大自然的热爱,对生命的颂扬。

七、秦王点兵

【背景资料】

舞蹈作品《秦王点兵》的编导是陈维亚,音乐选自卞留念的民族打击乐《绛州大鼓》,1995年由北京舞蹈学院李驰、金明、白涛、周雷首演。曾荣获北京市舞蹈比赛一等奖,文化部新作品比赛优秀创作奖。被改成男子独舞的《秦俑魂》由黄豆豆表演,获得第五届"桃李杯"舞蹈比赛优秀创作奖、表演一等奖。赛后受洛桑世界芭蕾舞大赛主席之邀,赴洛桑国际舞蹈大赛进行示范演出,引起轰动。《秦王点兵》这一古典舞的创意来自舞蹈编导陈维亚在参观西安秦兵马俑之后的强烈冲动,在久积于心之后的勃发之中构思出了《秦王点兵》的舞蹈结构。

【鉴赏提示】(视频7)

该作品采用了中国古典舞的语汇和创作手段,以西安秦兵马俑的形象为创作题材,借古朴的"秦俑"形象,以民间乐曲《绛州大鼓》铿锵的节奏,雄浑有力的舞蹈语汇展现了一个虚拟的秦王阅兵的宏伟场景,表现了中华武士驰骋疆场、勇往直前的英雄气概(图5-20)。

《秦王点兵》从"俑"入手。首先,采用了四人舞的形式营造出千军万马之势,表现

图5-20 舞蹈《秦王点兵》

声势宏大的秦兵军阵。四方矩阵是表现军队庞大阵势最有力的形式,四人可以组成最小的矩阵单位,将精练的四人方阵形式置于方寸舞台之上,浓缩了千军万马的磅礴气势。其次,舞蹈抓住了兵马俑宏伟大气的姿态,以向内半屈架臂、双腿人字打开为基本体态,在动态上以顿挫、机械的用力方式强调肢体的雕塑感。编导采用了动静结合的舞蹈动态,将兵俑的泥塑感和古代战场士兵豪气冲天的英雄气概完美地融合到一起,对简单的泥俑造型进行艺术化的夸张变形、发展畸变,使他们动起来,衍生出"拉弓射箭"等风格独特又蕴含着中华民族英武雄风的舞蹈动态语言。再次,编导调动了演员各自最优的技术能力,充分发挥他们的身体表现力,使用了大量高难度的技术技巧来表现秦兵的骁勇善战、英武矫健,达到了舞蹈高潮前的情绪制高点。集体做"朝天蹬"拉弓射箭的舞姿和四人轮流吼喝跺地将舞蹈推向高潮,兵将呐喊、余声阵响,连续不断地各亮绝活,收放自如,接着在最有力的情感积聚点上戛然而收,这一处理使舞蹈的结尾荡气回肠,表现了秦兵猛将们前仆后继、勇往直前的大无畏精神。

作品在动作上用技术的高潮营造情感的高潮和舞蹈的高潮,打造了一系列高难度技巧,如"横线转体横飞燕""空中摆腿跳""圆圈大蹦子接斜体空转""挺身前空翻""原地蹲跳旁腿转",以及集体做"朝天蹬""拧旋子"和一些个人特技等,使人体的表现功能达到了一定的高度与境界,将中国古代武士的特有形象鲜明而准确地带入观众的视野。

编导以四人舞的形式,立意揭示以一当十、以小见大、以少胜多、以弱制强的精兵强将韬略。作品将"俑"的形象发挥到极致,整体节奏从慢到快、从张到弛,空间感从静到动、从聚到散,幅度力度从小到大、从弱到强。舞之不足便呼唤之,舞者用胸腔发出浑厚的呐喊,从无声变有声。但并没有在此止步,视觉的穿透点是在升华秦俑的"魂"。坚忍不拔,勇往直前,该作品点出的正是中国武士精神的昂扬和民族情感的激越,最终体现的是包裹在"俑"的坚硬岩石之中的几千年的历史文化铸就的民族英雄的魂魄!因而舞蹈表现的"俑""人""魂""神"便得以充分地实现。

八、踏歌

【背景资料】

舞蹈作品《踏歌》的编导是孙颖,1997年由北京舞蹈学院刘捷、张婷婷等首演,1998年荣获首届中国舞蹈"荷花奖"比赛作品金奖、表演银奖。

踏歌,这一古老的舞蹈形式源自民间,远在两千多年前的汉代就已兴起,到唐代更是风靡盛行。从民间到宫廷、从宫廷再蹽回到民间,其舞蹈形式一直是踏地为节、边歌边舞,这也是自娱舞蹈的一个主要特征。孙

颖老师说:"用现代人的观念,进行有选择的创造,不是复古,而是一种创造。"在这样的理念下产生的《踏歌》,不是在复现古代舞蹈,所表现的不是古代的舞蹈形式与样式的价值,也不是历史的真假意义,而是在美学范畴上的审美价值,是"心之所游履攀援者,故称为境"的境界。王昌龄讲诗有物、情、意三境,认为"境"是创造性思维的材料和对象,是自然之景物,是情感心境,是想象和幻想中的艺术真实,这些物的、情的、意的都在《踏歌》的作品中被给予了充分的肢体化和表现手法上全景式的诠释,获得一种妙、神、真的审美满足。《踏歌》自在北京舞蹈学院创作上演,经历了古典舞87级第二届教育专业、93级第三届教育专业、95级表演专业和96级表演专业的完善后,一举获奖,一展世人,历经古典舞三个专业、四个班的磨砺铸就,至今已有三十多年。

【鉴赏提示】(视频8)

《踏歌》以民间形态和古典形态的交融诠释了从汉代起就有记载的歌舞相和的民间自娱舞蹈形式,用符合传统文化的简单形式传达意韵无限的艺术追求,体现了"形约意丰"之美,是编导对"联袂踏歌"这一古代民间自娱性舞蹈进行深入研究后的艺术成果(图5-21)。舞蹈分四段:

图5-21 舞蹈《踏歌》

第一段:开场,杨柳低垂,一群身穿翠绿长袖舞衣的古代少女踏着春光摇曳而来,顺边体态从两边出场成三横排。"君若天上云,侬似云中鸟;相随相依,映日御风。君若湖中水,侬似水心花;相亲相恋,浴月弄影。人间缘何聚散,人间何有悲欢?但愿与君长相守,莫作昙花一现。"在一段吴音软语的轻吟浅唱中,呈现一臂折臂平端肘与肩前垂腕,另一臂前小垂手的踏歌式主题动作,顺侧点踏中带着柔美。转身抛袖划圆身倾斜塔的动势,翠袖飞扬之处有如春风徐送。两臂托月式,仰身送肩,顺侧送胯的一顿一晃,透着一种古朴质拙之美。头颈微低,似拈花浅笑的内收动态,一如少女娇羞欲语。双臂亮翅式,身体左侧靠胯,嫣然拧头回眸,半遮颜面的莞尔浅笑,清新而又甜美。舞蹈动作的重心偏低,于双脚踏动中交替转换,透出凝重古朴的质感。以简单的一顺边动律在整个舞蹈中变化重复。一顿一挫,一仰一拽,一踩一踏,交替送肩,顿踏有致,明眸盼兮,巧笑倩兮,翠袖飞舞,似春风回旋,把南国佳丽携手踏青的那份喜悦表现得淋漓尽致。

第二、三段形同第一段,只是在队形上加以变化。时而为三个方块,时而围圆;时而踏地而歌,时而双袖飞舞;时而聚,时而散,体现出怡然自得、舒畅轻松的情调。

第四段:真正体现出了古代踏歌的情景,在一斜排上一面应和传唱,一面手袖相连,踏地为节,如行云流水般,令人心醉而流连忘返。主题动作不断再现,高潮过后,音乐渐慢,一组组交替渐次停下。最后一个渐停后,灯光变暗,在垂柳背景下,形成错落有致、高低各异的造型,富有南北朝吴歌西曲韵味的乐曲仍缭绕耳旁,如诗如画的美人踏青图仍浮现眼前,久未消失。

"春江月出大堤平,堤上女郎连袂行……新词宛转递相传,振袖倾鬟风露前。"刘禹锡的这些诗句生动地描写了踏歌在唐代广泛流行的情景。该作品的突出特点是采用了唐代软舞中常用的载歌载舞、歌舞并举的形式,使舞蹈充分体现了舞者自娱自乐、怡然自得、舒畅轻松的情调。舞蹈中除了以各种踏足为主要步伐之外,还发展了一部分流动性极强的步伐,于整体的"顿"中呈现一瞬间的"流",通过顿与流的对比,形成视觉上的反差。例如,有一组起承转合较为复杂的动作小节,分别出现在第二遍唱词后的间奏和第四遍唱词中,舞者拧腰向左,抛袖投足,笔直的袖锋呈"离弦箭"之势,就在"欲左"的当口,突发转体右行,待到袖子经上弧线往右坠时,身体又忽而至左,袖子横拉至左侧,"欲右"之势已不可挡,躯干连同双袖向右抛撒出去,就这样左右往返,若行云流水。

九、千手观音

【背景资料】

舞蹈作品《千手观音》的编导是著名舞蹈编导家张继钢,音乐作者是张千一,2004年中国残疾人艺术团邰丽华等首演。2004年9月28日,参加雅典残奥会闭幕式的演出;2005年参演央视春节联欢晚会;2006年为美国华盛顿政府演出;2008年9月6日,在北京残奥会上进行开场表演;2014年11月10日,"残艺团"为参加APEC会议的各国元首表演。2007年"残艺团"被联合国科教文化组织选为和平艺术家。

这个舞蹈是根据佛教千手观音的形象为中国残疾人艺术团打造的群舞作品。早些年,张继钢几乎跑遍了大同、五台山、太原等地所有的古建寺庙,对那里的雕塑和壁画认真揣摩,创作的灵感突然闪现出来。千手观音的塑像给了他巨大的冲击力,如果能够把一个静态的千手观音的形象化成一个舞蹈的景象,将会多么地绚丽多姿。张继钢一直没有机会实现

这个愿望,不过他一直没有停止素材的积累。2000年,他受中国残疾人艺术团的邀请,担任"我的梦"大型文艺晚会的艺术指导,才真正开始了千手观音形象的舞蹈创作。

【鉴赏提示】(视频9)

金光四射、佛光普照,二十一位聋哑姑娘从容安详,手臂分合如莲花绽放,她们在无声的世界里塑造了一个雍容典雅、光彩夺目的千手观音形象。演员们纵向列队,所有人的头和身躯成一线排列、严格对齐,只能见到第一个演员的面部,保证了千手观音千手体的形象塑造(图5-22)。其乐曲分三部分,缓——急——缓。第一部分为用笛子、琵琶所奏的敦煌乐,音乐与舞蹈的配合丝丝入扣,表现了佛教的静定、沉思、崇高,如莲花出水,污而不浊。第二部分用琵琶快弹、配上鼓点,

图5-22 舞蹈《千手观音》

加快节奏,舞蹈演员的动作随节拍而变,不断变换阵形,似凤凰涅槃时惊天地、泣鬼神,达到舞蹈的高潮。第三部分回归第一部分的柔美、平和的音乐,如凤凰涅槃后一切又回归平静。整个舞蹈几乎没有大的舞台调度队形变化,也没有跳跃、旋转,仅在观音坐像千手散开的基础动机上,生发出万千种变化。整个动作的流程如金莲花瓣绽开一样辉煌绚丽,即使在队形发生变化时,这种宏伟壮观的气象也丝毫没有减弱。

舞蹈《千手观音》将中国古典舞和汉唐乐舞的元素巧妙运用,重新编创,有机构成,确立舞蹈基本的、持续的、形成一定独特风格的动律,将视听和谐、美学统一的姿态、动态、动律的舞蹈动作完美地结合,形成独特的舞蹈语言。这部作品表达爱与拯救、生命与升华、天地之爱与天地之美,达到了很高的高度和境界。21个平均年龄21岁的聋哑演员将舞蹈演绎得惟妙惟肖,营造出层出不穷、千变万化、令人震撼的视觉冲击力。

千手观音的造型并不是首创,在舞蹈中并不少见,只是张继钢充分利用了"千手观音"这一佛教形象,展开合理的想象,以手臂的多层次整体变化为落脚点,以整齐、放射感极强的手臂动作呈现出看似规律实则瞬息万变的开合动态,满足了人们对千手观音舞台形象的想象与期待,达到了舞蹈形式所创造的视觉震撼。创造了崭新的艺术形式,使千手观音作为一种文化现象深入人心,具有极高的艺术价值和社会价值。在脱离指导下进行《千手观音》的舞台表演时,演员主要是通过地板的震动来对准节

拍、熟悉节拍,此外因为跳舞的时候呼吸很大,演员们会用后颈感受后面的人的呼吸来统一动作。

十、望穿秋水

【背景资料】

舞蹈作品《望穿秋水》的编导是杨昭信、应志琪,音乐根据20世纪30年代龚秋霞演唱的同名歌曲改编,1998年南京前线歌舞团李春燕、梁伟首演,在1998年12月第四届全国舞蹈比赛中获编导二等奖,李春燕获表演一等奖。

《望穿秋水》以20世纪30年代的中国社会作为舞蹈的创作背景,运用了男女双人舞的表现形式,主要表现两地相思的场景。该作品重于抒情,通过巧妙的编舞技法创造出丰富的舞蹈语汇,以高难度的双人舞托举作为传达舞蹈感情的手段,着重挖掘深层次的内涵和精髓。

【鉴赏提示】(视频10)

作品以沉重的悲剧形式、浓烈的凄艳色彩以及丰满的复线结构,勾勒了一幅缠绵悱恻的"望穿秋水"素描图,细致地刻画出了女子痴心等待爱人归来,男子身在异乡却心系家中妻,终因种种原因不得而归的无奈与期盼。这两种思念纠结交缠地贯穿于《望穿秋水》的"望"中,使观众感同身受地体味了那份可望而不可及乃至望亦不可望的情缘。编导以ABA三段式的叙事手法,描述了一段催人泪下的凄楚恋歌。

第一段:凄冷、悲切的歌声从悠远的深处传来,在恍惚的灯光下,女舞者站在高台双手相握"远望",用整个身体语言向观众传达内心对恋人的"怀念与盼望"。在另一个空间里,男舞者以舒展的舞姿与她"相望",形成呼应。一度和三度空间中简单的双人构图,使舞蹈一开场就渲染出"两两相望"的凄楚迷人图景(图5-23)。随之男女舞者一起走向台前,在既优美又悲切哀怨的复调旋律声中,两人时而高低相叠,时而伏地含腆,表现出青年恋人之间的绵绵情思。

第二段:讲述的是两位恋人好像在梦一般的幻境中重逢相聚了,他们回忆着二人由相识、相知、相恋到相守的深厚感情。随着舞台灯光色调由蓝转红,舞蹈转入梦一般的幻境,一对青年恋人相聚的幸福,化为欢快流畅的韵律。女舞者双手相握,加上脚的轻跳和身体的含仰,神情变得喜悦

图5-23 舞蹈《望穿秋水》

和妩媚动人,男舞者的欢快和激动也蕴含在"山膀、按掌、射燕跳"的动作中,满怀着无限的温情,民间的"拍胸舞"动律巧妙装饰其中。一对恋人穿梭在平行线中,相拥在空中托举中,深刻表现出一对恋人相聚时的甜美,充满着无限的温情。

第三段:悲切感人。梦幻毕竟难长久,一阵船笛声,一切又回到严酷的现实中。随着悲切的音乐,动作时而迟缓,时而抽动,在身体的翻转、扭拧中表现着二人恋恋不舍的心情,在黑暗的长夜当中不停地交错、摸索。他们怀着"想念""相望"的心情,体悟着"相思""相愁"的人生感受,共同谱写着催人泪下的悲切故事。舞蹈最后的三次造型,尤其是女舞者站在男舞者胸前遥望远方时的造型,强化了主题,生动表达了那催人泪下的歌句:"望穿秋水,不见伊人的倩影……何时回来哟,何时回来哟!何时回来哟!"

在舞蹈动作上,编导将古典舞动作语言化、情感化。无论是开场男女舞者的动作,还是在地面上挑胸仰望、高空托举中男女相看的动作技巧和最后女舞者站在男舞者胸前眺望的造型,都形象地表现出一种"两两相望"时的内心情感。舞蹈以男女主人公大幅度动作的舞蹈语汇,表达出他们的内心世界有太多的无奈和压抑。在作品中以控制、跳跃、奔跑等作为极富表现力的外部形式,不仅仅使作品在高潮中更有闪光点,更重要的是外化了男女主人公发自内心的冲动与呼唤。

在舞蹈构图上,编导充分利用双人舞表演形式,不仅开发了更多肢体语言,而且还运用了多维度空间的综合效果,把整个人物情感的发展变化贯穿于结构之中。巧妙设计了男女演员在空间内永不叠合的画面。如在舞蹈中,或是高低、左右的交错,或是动与静、明与暗的对比,或是在复线上永不相交的线路调度,都与"一种相思,两处闲愁"的思想内容完全一致,两者甚至可以说是结合得丝丝入扣、天衣无缝,从而令观众心为所感,情为所撼。《望穿秋水》以这样的艺术手段让人感受到了封建时代阴影下的无形桎梏,此剧目以人的心理透视为依托,虽不是暴风骤雨般的剧烈,却给心灵以强烈的冲击力。

第六章 中国民间舞艺术鉴赏

第一节 中国民间舞艺术概述

民间舞蹈是一个情感、观念、信仰、文化交织的精神集合体,形态多样却具有整合而一的民族性和价值取向,高屋建瓴的人性主题是民间舞蹈的深层底蕴之所在。[1]中国民间舞是一个流布广泛、种类繁多、风格各异的文化集合体,自娱自乐是它的原生精神,世代沿袭、结构松散是它的基本特质,中国舞蹈文化特定的历史状况,决定了主体民族"根性"文化精神的多元载体特性。中国民间舞蹈,虽呈散沙之态,但却强有力地保存了民族文化的典型心态和样式,地域不分南北,品种不分优劣,层次不分高低,都有一种巨大的包容性和内在自足的宇宙意识,这是东方文明特有的气质。[2]

一、中国民间舞的历史与发展

中国民间舞蹈是中华民族艺术宝库中的璀璨明珠,它不仅历史悠久、题材广泛、内容丰富、形式多样,而且数量之多也是世界上所罕见的。漫长的岁月和丰厚的文化积淀,不同的生态环境和历史文化背景,使我国众多的民族发展成为具有各自语言、习俗、文化、宗教信仰等特色的人文状况与景观,使我国成为以汉民族为主体、和55个少数民族共同组成的多元一体格局的国家。因而,我国的民间舞历史源远流长,品类十分丰富。

新中国成立后,舞蹈工作者怀着对民间艺术的深厚感情,全身心地投入挖掘、整理和加工原生态民间舞的工作。一是对原生态民间舞按照舞台表演艺术的要求进行作品创作和表演,如《花鼓灯》(图6-1)、《采茶扑蝶》《跑驴》(图6-2)等;二是在创作过程中,赋予原生态舞蹈素材

图6-1 舞蹈《花鼓灯》

图6-2 舞蹈《跑驴》

[1][2] 参见于潘志涛.中国民间舞教材与教法[M].上海:上海音乐出版社,2001. 这段话主要介绍民间舞蹈和中国民间舞的特点。从民族性、价值取向和深层底蕴等方面阐释民间舞蹈,并着重描述中国民间舞蹈的特性,巨大的包容性和内在自足的宇宙意识形成东方文明特有的气质。

图6-3 舞蹈《红绸舞》

图6-4 舞蹈《荷花舞》

新的舞蹈艺术形象,如《红绸舞》(图6-3)、《荷花舞》(图6-4)、《鄂尔多斯》《孔雀舞》等。舞蹈家们选择了把人民中间存在着的民间舞蹈取出来(收集),加速它的发展,再还给人民,为人民服务的道路,使中华民族丰富灿烂的民间舞蹈成为发展民族新舞蹈艺术取之不尽的源泉。

同时,中国民间舞的舞台艺术化发展还走上了学科发展与建设之路。1952年,"舞运班"[1]提出民间舞的教学,为了编写汉族民间舞教材,舞蹈教师盛婕带领"舞运班"学生到安徽学习"安徽花鼓灯"。1954年开始筹建北京舞蹈学校,并成立了由盛婕、彭松、罗雄岩、王连成、许淑英、朱萍、刘恩伯等人组成的民间舞教员训练班,整理、编写了花鼓灯、东北秧歌、维吾尔族舞蹈、藏族舞蹈和朝鲜族舞蹈等的教材。北京舞蹈学校成立后,民间舞教研室继续采取边走边学的方式,先后去江西和广西学习了采茶戏,去山东学习了鼓子秧歌和胶州秧歌。1956年贾作光的《鄂尔多斯》和《挤奶员》诞生后,开始慢慢形成了蒙古舞的教材。1957年云南花灯教材开始形成。经过这样一系列的边走边学,陆续奠定了安徽花鼓灯、东北秧歌、山东秧歌和云南花灯四个汉族民间舞,以及维吾尔族、藏族、朝鲜族和蒙古族四个少数民族的代表性民间舞教材,为民间舞舞台艺术化的发展提供了保障,并形成了区别于原生态民间歌舞的所谓的学院派民间舞。

[1] 以吴晓邦为班主任的舞蹈运动干部训练班是"舞运班"的全称。

二、中国民间舞的种类与特征

中国民间舞可分为汉族民间舞和少数民族民间舞两类。中国民间舞最主要的特点就是舞蹈与歌唱的紧密结合。这种载歌载舞的形式,自由、生动、活泼,比纯舞蹈易于表现更多的生活内容,而且通俗易懂,所以特别为广大人民群众所喜爱。目前,在舞台表演和舞蹈作品中出现最多的民间舞主要有汉族的舞蹈及藏族、蒙古族、维吾尔族、朝鲜族、傣族等少数民族的舞蹈。

（一）汉族民间舞

中国汉族的民间舞可谓丰富多彩，逢年过节之时随处可见的有秧歌、腰鼓、狮舞、灯舞、绸舞、剑舞、跑旱船、跑竹马、霸王鞭、小车舞、花鼓舞、太平鼓、踩高跷等，其中，在北方地区和南方地区影响最大，流传最广的分别是秧歌和花灯，俗称"北方的秧歌，南方的灯"。

秧歌是在插秧等劳作活动中所唱的歌或歌舞，有的地区也将花鼓、旱船、竹马等民间舞形式泛称为秧歌。具有代表性的有东北秧歌、山东秧歌等。东北秧歌形式诙谐，融泼辣、幽默、文静、稳重于一体，将东北人民热情质朴、刚柔并济的性格特征表现得淋漓尽致。稳中浪、浪中梗、梗中翘，踩在板上，扭在腰上，是东北秧歌的最大特点。同时，花样繁多的手绢花，节奏明快富有弹性的鼓点，哏、俏、幽、稳、美的韵律，都是东北秧歌的特色。山东秧歌中影响最大的是鼓子秧歌、海阳秧歌和胶州秧歌，并称为"山东三大秧歌"。鼓子秧歌雄壮有力、矫健豪放、朴素憨厚、坚忍不拔（图6-5）；海阳秧歌粗犷奔放、感情充沛、风趣幽默；胶州秧歌民间称"扭断腰""三道弯"，舞蹈动作呈现身体曲线的扭、拧、碾的特点。

图 6-5　鼓子秧歌

花灯节是汉族的传统节日，是各种民间艺术荟萃一堂、竞相争艳的民俗活动。它的形成经历了漫长的岁月，伴随着它的发展，花灯舞、花鼓灯、地花鼓灯等民间舞蹈相应而生，其中安徽花鼓灯和云南花灯是舞蹈作品中出现较多的民间舞形式。

安徽花鼓灯是汉族中将舞蹈、灯歌和锣鼓音乐、情节性的双（三）人舞和情绪性集体舞完美结合于一体的民间舞种，由舞蹈、灯歌、锣鼓演奏和后场小戏等组成，其中舞蹈是花鼓灯的主要组成部分。花鼓灯的舞蹈包括大花场、小花场和盘鼓三部分。大花场是大型的集体情绪舞；小花场是花鼓灯舞蹈的核心部分，多为二人或三人即兴表演的具有简单情节的抒情舞；盘鼓没有固定的表演形式，是舞蹈、武术与技巧表演的结合，同时又具有造型艺术的特征。民间流传花鼓灯中的"花"指兰花，女人；"鼓"指鼓架子，男人；"灯"指的是灯歌。花鼓灯代表的就是爱情，表演道具多用手绢和扇子。花鼓灯的风格特点是歌时不舞，舞时不歌，讲究脚下功夫，强调脚下溜得起，刹得住，收放自如。兰花动作多有"S"形三道弯的动态形象，表演细腻。

云南花灯源于民间社火活动中的花灯，流行于云贵川地区。由于各地语音有别和艺人演唱的不同，故云南花灯又分有九个支派。云南花灯

朴素单纯、健康明朗,充满着劳动的生活气息。云南花灯的表演特点是载歌载舞,"崴"是其基本动律,俗称"不崴不成灯"。"崴"是指在舞蹈中身体始终保持 S 形的左右摆动,在自然平衡的摆动中产生流畅的美感。

(二)少数民族民间舞

1. 藏族民间舞

藏族舞蹈文化源远流长,与汉族舞蹈文化相互交流,也与周边民族和国家的舞蹈文化相互影响,形成了独具特色的中国西藏高原地区的藏族舞蹈文化。藏族居住区主要在西藏、四川、云南、甘肃、青海等省份,根据自然环境的不同,藏区大致可以分为河谷区、草原区和林区。藏族人民在不同的生活环境下,形成了种类繁多而各具特色的民间舞蹈。牧区、林区和半农半牧区,人们喜欢跳不用乐器伴奏的粗犷的"锅庄";农区多喜欢跳"弦子"。

"锅庄",藏族舞蹈称为"卓",因地区方言和对它的理解的不同,也有"卓""措""果卓"等称谓。随着汉语在民族地区的普及,在各省的藏区,基本已都使用"锅庄"这个称谓。"锅庄"起源于古代藏民围绕篝火或室内锅台进行自娱性的歌舞,动作中包括对动物姿态的模拟、相互表示爱情等舞蹈语汇。农区所跳的"锅庄",分为缓慢歌唱和急速作舞两部分,速度由慢至快。开始时,男女各分站半圆,互相拉手或搭肩,在轮流伴唱中甩脚踏步绕圈行走,以快速的身前摆手、转胯、蹲步、转身等进行舞蹈。当舞蹈进入高潮时,还可加入呼号来激发人们的情绪,最后结束于无法再快的舞蹈节奏之中(图6-6)。牧区"锅庄"舞蹈的形式与农区基本一致,但动作多以胸前晃手跳跃、前顿步接左右翻身和顺手顺脚舞姿为主,其余动态基本与农区相同。牧区"锅庄"活泼热烈;农区"锅庄"豁达豪放。

图6-6 藏族"锅庄"

"弦子",藏族舞蹈称为"谐",不同藏区的方言还称作"叶"或"依",汉语称"弦子"。传统上它是由一名操藏族二弦琴(藏语称为"必班")的乐舞者为先导,众人和着琴声歌舞,所以俗称"弦子"。这种民间自娱性舞蹈盛行于现四川省的巴塘、甘孜、青海省的藏区及西藏的昌都,但舞姿最富魅力和潇洒的还要数巴塘地区的"弦子"(图6-7),因此,

图6-7 藏族"弦子"

人们只要一提"弦子",便会加入地名称为"巴塘弦子"。"巴塘弦子"的舞姿圆润、狂放而流畅,由拖步、晃袖、点步转身及模拟孔雀等姿态动作穿插组合而成,舞蹈语汇丰富、姿态潇洒。

此外,还有深受藏民喜爱的自娱性圆圈舞,有着"西藏农村歌舞"美誉的"果谐",由此派生出的表演性的男子踢踏舞"堆谐",以及半职业性艺人表演的"热巴"等。"果谐"亦称"苟谐""戈谐""果日谐"等,意思是"围成圆圈跳舞"。"果谐"从期盼青稞丰收的劳动生活中发展而来,伴随着男女轮流的领唱与合唱,以赞美家乡景色与倾诉爱情为主的优美歌声,人们跳着三步一变、顿地为节、步伐扎实稳健、节奏鲜明的连手舞蹈。当主舞的速度逐渐加快后,所有舞者用节奏鲜明的全脚掌重步落地跳跃,把热烈的歌舞气氛推向最高潮。"堆谐"是流行于雅鲁藏布江上游的定日、拉孜、萨迦以及阿里一带农区的自娱性圆圈舞,藏族人民把西藏的最高处统称为"堆",因此称作"堆谐"。"堆谐"舞蹈不拘一格、欢快热烈,基本舞步强调了后半拍起步,并用脚踏出节奏响声。"堆谐"最大的特色是歌唱伴舞的同时添加了乐器六弦琴。"热巴"属于"卓"中的表演性民间舞蹈,是过去卖艺为生的流浪艺人所表演的杂艺歌舞节目,其中包含民间歌舞、铃鼓舞和有一定情节的杂曲表演三部分。"热巴"中男子舞蹈的快速、激烈、翻腾、旋跃,与女子舞蹈的阴柔之美形成强烈对比(图6-8)。

图6-8 藏族"热巴"

2. 蒙古族民间舞

蒙古族是能歌善舞的民族,主要聚居在内蒙古自治区。传统的蒙古族舞蹈有安代舞、盅碗舞(图6-9)、筷子舞、牛斗虎舞、摔跤舞等。实际上,蒙古族民间舞蹈的发展,是新中国建立后,广大舞蹈工作者深入牧区采风学习、搜集整理民间舞素材与精心创作舞蹈作品的结果。蒙古族民间舞往往以模仿翱翔的大雁、矫健的骏马为主要的风格特征,舞蹈动作以脚下的灵活敏捷、肩部的松弛自如、臂和腕部的柔韧优美相结合为特点。舞蹈中硬肩、软肩、圆肩、甩肩、碎抖肩、硬手、软手、压腕等各种肩、臂、腕、手的动作极为丰富;而下肢的轻骑、走马、跳吸、撩弹等马步步法也极具特色。蒙古族民间舞的音乐特点是热情奔放,悍健有力,节奏欢快,富有草原风格和浓郁的生活气息,调式多为羽调式,音乐宽广,音程跳动较大,具有独特的草原游牧生活的奔放、大气、豪爽的蒙古族性格、气质和风貌。马步音乐活泼跳跃,以雁为主题的舞曲多为民歌,经常使用散

图6-9 蒙古族盅碗舞

板的自由节奏以衬托辽阔草原的意境。

3. 维吾尔族民间舞

维吾尔族自古居住在中国的西北部,有着历史悠久的文化艺术传统。维吾尔族舞蹈继承了本民族的乐舞传统,又吸收了古西域乐舞的精华,经长期的发展和演变,形成具有多种形式和特殊风格的舞蹈艺术,广泛流传于新疆维吾尔自治区各地。这些舞蹈大多与新疆著名古典音乐套曲木卡姆相结合,许多小型表演性节目多在群众欢聚娱乐的集会"麦西来甫"中进行(图6-10)。木卡姆的演奏与麦西来甫的活动都是新疆的传统风习。木卡姆使民间音乐规范化,促进了民间舞蹈的发展;"麦西来甫"则给人们提供了学习本族、本地区风俗仪礼、民间舞蹈和即兴创作的机会。

图 6-10 维吾尔族"麦西来甫"

维吾尔族民间舞蹈可分为自娱性舞蹈、风俗性舞蹈、表演性舞蹈三类。自娱性和风俗性舞蹈中也带有表演和宗教元素。

维吾尔族民间舞蹈的风格特点主要表现在动律、舞姿以及技巧等方面,尤其是身体各部位的动作同眼神配合传情达意,昂首、挺胸、直腰是体态的基本特征。舞蹈中,头、臂、肘、肩、腰、膝、脚都有动作,传神的眼神更具代表性。通过动静结合、大小动作对比以及移颈、翻腕等装饰性动作的点缀,形成热情、豪放、稳重、细腻的风格韵味和特点。此外,维吾尔族舞蹈特点还表现在:一是膝部连续性的微颤或变换动作前瞬间的微颤,使动作柔美、衔接自然;二是旋转快速、多姿和戛然而止,各种舞蹈形式的旋转各具特色,通常在舞蹈的高潮时做竞技性旋转;三是音乐伴奏多用切分音、附点节奏,弱拍处常给予强奏的艺术处理,用来突出舞蹈的风韵和民族色彩。

4. 朝鲜族民间舞

朝鲜族民间舞流传于吉林省延边朝鲜族自治州与黑龙江、辽宁等省的朝鲜族聚住区。朝鲜族是从事水田种植的古老民族,其民间舞蹈蕴含农耕劳动的特征,舞蹈动作特点是表演者的内在情绪与动作和谐一致,舞蹈优美典雅,舞姿柔婉袅娜,长于表现潇洒、欢快的情绪,反映了明朗激昂、细腻委婉与含蓄深沉的民族性格。

从动作上看,朝鲜族民间舞动作多是圆形的,手臂是圆形的,身体是圆形的,路线也是圆形运动,因此不管是静态造型还是动态运动轨迹都体现出这种完美的对称方式。例如朝鲜族舞蹈中的典型动作"画圆手",即是由小臂带动,经手腕到指尖的画圆动作。从舞蹈形态角度看,朝鲜族民间舞在形态上体现为围、拧、含、曲、圆,主要的动作部位在上肢,而上肢的

基本形态主要体现在手臂、手位上。然而,不论是折臂行,还是各种手位,也都具有上述的对称关系。在舞蹈中体现为一种整齐、沉静、稳重、和谐之美感。从表演形式上,特别是气息运用上看,朝鲜族民间舞也体现出"对称"关系,气息运用是朝鲜族舞蹈表演中非常重要的环节,它是动律与风韵、内在美与舞姿美的融合,是通过特有的节奏形式,经由呼吸方法及气息运用达成的。每种节奏都有其特定的鼓点和鼓击方法,亦有与其特点相应的舞蹈动作,要求舞者的呼吸必须与节奏相吻合。

5. 傣族民间舞

傣族主要分布在云南省西双版纳傣族自治州、德宏傣族景颇族自治州和耿马、孟连傣族自治县,其余散居在景东、景谷、普洱、元江等县。每年农历清明节后长达十天的泼水节是傣历的新年,也是傣族最热闹的节日之一。傣族民间舞的动律安详、舒缓,舞姿造型有"三道弯"和"一边顺"的特点。在动态形象上舞者多保持半蹲的舞姿,重拍向下,在均匀的节奏中,膝部的屈伸带动身体上下颤动和左右轻摆,舞步的踏或跺,看似着力而下,却是重起、轻落,全脚掌平稳着地。傣族民间舞有二三十种,其动律、舞姿、表演形式及伴奏音乐都充满亚热带风情。比较典型的是孔雀舞(图6-11)、象脚鼓舞(图6-12)等。

图6-11 傣族孔雀舞

图6-12 傣族象脚鼓舞

孔雀舞,傣语称作"嘎洛涌""嘎楠洛",主要流行于云南德宏傣族景颇族自治州和西双版纳傣族自治州,是佛教节日和迎接新年时在广场上表演的道具舞蹈。孔雀舞是单人、双人或三人表演的舞蹈,头戴佛塔型金冠、慈祥的菩萨面具,身着沉重的道具,将细竹和绸布做成的羽翼连在一起系于腰间,左右两侧各五片作为翅膀,后面三片作为尾翼,并用绳子分别系在手臂和手腕上自由操纵。内容多表现孔雀的漫步林间、水边嬉戏、飞跑追逐、展翅飞翔,以及最精彩的开屏抖翅等,各种舞姿动态都靠足够的臂力和手腕的功夫。象脚鼓舞,傣语称作"嘎光",是男子表演的自娱性舞蹈,流传于云南德宏、西双版纳、思茅、临沧等地区。傣族象脚鼓分为长象脚鼓、中象脚鼓和小象脚鼓三种,大型鼓长2米左右,中象脚鼓长1.5米左右,小象脚鼓长不足1米。长象脚鼓的体积庞大,舞蹈动作相对较少,常用于个人表演和舞蹈伴奏,舞者左肩挎大鼓,打法有一指打、二指打、三指打、拳打、掌打、肘打、头打、脚打等,轻敲重打的方式形成抑扬顿挫的"鼓语",同时,边敲边变换姿势和其他舞

者相呼应。中象脚鼓用于鼓舞表演,鼓的尾端系着孔雀羽毛。一般用拳打和槌打,鼓点单一,主要以鼓音长短、音色好坏和鼓尾摆动大小作为衡量标准,表演时舞者的舞姿、韵律和鼓的音色、音量及鼓尾的摆动融为一体,达到人鼓合一的境界。小象脚鼓舞流行于西双版纳一带,舞蹈动作幅度大,舞步灵活,主要特点是斗鼓和赛鼓,一般为两人对赛,以夺得对方帽子或所扎头巾为胜。

第二节　中国民间舞作品鉴赏示例

一、一个扭秧歌的人

【背景资料】

舞蹈作品《一个扭秧歌的人》的编导是张继钢,1991年北京舞蹈学院民间舞系在北京首演,主演于晓雪。同年荣获第三届"桃李杯"比赛民间舞表演十佳第一名,1994年荣获"中华民族20世纪舞蹈经典评比"经典作品提名,1995年荣获全国第三届舞蹈比赛中国民间舞表演一等奖。

编导张继钢从小生活在黄土高原,怀着对黄土地无尽的眷恋和深切的感情,以他对黄土文明的厚重体验,从一个民间艺人身上发掘出一代黄土地农民的人生悲喜,赋予感人肺腑的情感和令人深思的主题。主演于晓雪是非常出色的民间舞表演艺术家,为了演好秧歌老艺人,曾两度前往山西体验生活。一代代艺人的辛酸悲苦激发了他对作品二度创作的热情,他通过表演真挚地刻画出秧歌老艺人复杂的内心情感世界。

【鉴赏提示】（视频11）

作品用抒情的舞蹈语言深度诠释了秧歌老艺人追逐秧歌艺术的执着,通过舞动的红绸讲述老秧歌艺人的一生,表现他对秧歌的痴情和眷恋,也代表了民间艺人的人生况味和悲喜（图6-13）。

第一段,用蜷缩的身体语言表现一位已到暮年不能挺直腰背的老者形象,悠远的二胡声勾起了他对往事的回忆。突然老者挺身跃起,手舞红绸,顿足踏地,仿佛回到年轻的时候,把今日和往昔瞬间交代清楚。

第二段,老艺人仿佛回到了过去,慢慢直起身体,挺直腰杆和年轻人一起舞动,神采飞扬,自由、自在、自如地舞蹈,进入了忘我的境界。大幅度的舞蹈动作舞尽了他对秧歌的痴情,追忆逝去的岁月。他向年轻后生们传授技艺,年轻的舞者们也被老艺人的满腔热血和激情所感染。

图6-13　舞蹈《一个扭秧歌的人》

第三段,幽咽的二胡声再次响起,老艺人又回到了现实,回到之前蜷缩的身体状态,步履蹒跚地默默离开人群,用颤抖的双手捧着他珍爱了一生的红腰带,就算是生命的逝去也不及对秧歌的不舍。

这个作品具有传统特色和民间气息,主要用陕北秧歌的动作语汇贯穿始终。在中国民间传统中,秧歌的表演通常展现的是喜庆婚嫁或欢庆丰收,而编导打破传统秧歌的表现内容,给传统的秧歌动作注入新内涵,借助专业的舞蹈处理手法,运用陕北秧歌音乐与动作风格塑造了鲜明的舞蹈人物形象,从而使传统的秧歌在作品中释放出了新的能量。真切、自然、生动地表现出陕北人民憨、逗、大方、阳刚的性格特点。

作品将"扭"这个舞蹈动作贯穿始终。在不改变舞蹈形式的情况下,在每一部分又有其特殊性,通过"扭"的主题动作动态刻画了秧歌艺人不同年龄段对于秧歌艺术的炽热追求,引发对于民间秧歌发展的革命性思考。第一部分中老艺人梦幻中的秧歌扭动,动作简单,以悲伤的二胡主旋律对比民间老艺人炽热的艺术追求,这种有意味的时空交错方式,足以表达民间老艺人活到老舞到老,甚至舞到生命尽头为艺术奉献的精神。第二部分老艺人扭动秧歌的情绪愈来愈高涨,在时空交错中他仿佛回到了年轻时代,这主要表现为老艺人与群众一起扭动的场景。结尾处,老艺人双手颤抖着捧起伴随他一生的红绸,热泪盈眶。蜷缩的肢体动作形态配合昏暗的灯光,仿佛在表达岁月虽将他抛下,但艺术永远不会抛弃他的双重情感内涵。老艺人在听到那熟悉的音乐旋律时,眉毛挑起来,嘴角上扬,轻闭双目,神情依然如痴如醉,将老艺人追求艺术的热情状态表现得入木三分,让观众为之动容。

作品在舞台调度上充分利用不同舞台空间的视觉呈现效果表现老艺人的角色变化。第一段中,舞台右后区域是视觉上相对弱化的表演区,舞者用蜷缩的体态表现老艺人的孤独和寂寥。第二段中,舞者始终处于舞台的中心区,大幅度的动作展现了老艺人年轻时的高超技艺。结尾时,左后区是视觉呈现较弱的区域,舞者蜷缩着身体望向热闹的人群,带着憧憬离开人世。

该作品有独舞和群舞两个版本,群舞为表现人物形象增色不少。群舞舞者年轻矫健的身姿和老艺人蜷缩的身体形成鲜明对比,映衬出老艺人心中的悲叹和惋惜,增加了舞蹈的悲剧情调。当老艺人遥想当年而疯狂起舞时,群舞的陪衬更加透彻地表现出老艺人对秧歌的热爱。本作品把秧歌艺术放在中国民族民间舞蹈大的文化空间中,把不同地域特色的生活形态加之艺术性修饰与时代融为一体,从不同角度出发表现秧歌艺人的秧歌情和艺术追求。

二、说兰花

【背景资料】

舞蹈《说兰花》编导黄奕华,演员陈汐。舞蹈以安徽花鼓灯为创作素材,获第九届"桃李杯"中国民族民间舞创作二等奖。作品以"情"贯穿,用"弯"表达,表现了安徽女性坚韧质朴、含蓄细腻的性格。作品创作于安徽历史文化基础之上,对中国民族民间舞进行继承与发展。

安徽花鼓灯是安徽民间舞蹈中流传最广、参与人数最多、最丰富多彩的综合性歌舞表演艺术,也是汉族舞蹈的典型代表之一。原生形态的花鼓灯舞蹈都有角色扮演,男角俗称"鼓架子",舞姿热情奔放,技艺高超;女角俗称"兰花",又称"蜡花""包头的""花鼓娘子",舞蹈动作细腻优美,变化多端,流动而欢畅。该作品对安徽花鼓灯中女角"兰花"的动作特色加以提炼,进行舞台化的艺术形象塑造,使传统的汉族民间女子形象生动如新。

【鉴赏提示】(视频12)

作品没有过多的叙事情节,更多的是人物形象的塑造。作品第一部分是一段慢板音乐,随之而来的一段男性唱腔奠定了作品的基调,塑造出一个坚韧质朴、含蓄细腻的汉族女性形象。随着锣鼓节奏的缓缓加快,作品进入第二部分高潮部分,每个动作都与相应的锣鼓节奏相扣,编导始终把握"溜得起、刹得住""流动中的拧倾""急如风、停要陡""锣鼓点子跟脚走"等安徽花鼓灯舞蹈的风格特点,凸显人物性格。作品第三部分在兰花"三回头"中结束:"一回头"传达了兰花对爱情与婚姻的向往,表现了安徽女性对爱情的追求;"二回头"寄托了中国民族民间舞人对安徽花鼓灯艺人们的敬畏之情;"三回头"承载着中国民族民间舞人对舞蹈事业坚定的信念与执着的精神。

"说兰花、唱兰花,头戴绣球身穿花,扇子一摆凤展翅,手巾飘飘像兰花。"作品以"说"的形式,栩栩如生地将"兰花"的形象呈现在观众眼前(图6-14)。"兰花"是安徽花鼓灯中女性的形象,S形"三道弯"体态是兰花的典型特征,她扮相俏丽动人,头戴绣球,两边缀着长飘带,右手持扇、左手拿巾,脚踩"寸子",是安徽花鼓灯中小花场演出的核心人物。淮河两岸的人们既有北方人的质朴、豪放,又有南方人的细腻、俊俏,因此,兰花的性格既粗犷又含蓄。

作品《说兰花》中的典型形态即"三道弯",兰花无论是静态造型,还是动态流动,始终以"弯"贯穿。作品开场兰花漫步

图6-14 舞蹈《说兰花》

而出,表现其含蓄与优雅,凸显"三道弯"形态,"流动中的拧倾"也在作品中表现得淋漓尽致。作品第三段,主要以现代的表现形式来体现传统安徽花鼓灯中兰花与鼓架子的小场表演情节,展现青年男女间的爱慕之情。兰花此处的表演是含情脉脉、含蓄腼腆的,因此作品多运用安徽花鼓灯传统的"凤凰三点头"动作来表现爱慕之情。"凤凰三点头"要求兰花与鼓架子眼神交汇三次,每次都因四目相对而害羞紧张,促使收回眼神,人物内心的交流随之层层加深。兰花由于爱慕鼓架子,每一次看他时"慢吐气",身体重心向下,而后兰花内心紧张、心跳加快,所以快速回头"快吸气",整个身体向上拔。在反复的眼神交流中靠气息带动情绪,情感层层递进,达到了花鼓灯"传神靠眼瞅"的传统要求。

作品的画面调度体现出的流动性主要运用安徽花鼓灯中最有特色的"簸箕步"来体现。"簸箕步"要求脚底下铿锵有力,做起步动作的同时,上身配合筛簸箕的动作,需"快吸气",然后上步形成反面筛簸箕状态,要"慢吐气、屏气"形成倾拧。在动作的反复中,用气息带动情绪,也加强了身体动作大小、松紧的对比处理,体现出了兰花的质朴与干练。整个脚下路线搭配不同的呼吸方式表达了不同的情感,"以情带动,动中有情"在中国民族民间舞表演中尤为重要。

三、鄂尔多斯

【背景资料】

蒙古族舞蹈《鄂尔多斯》是贾作光先生创作的,1955年在于波兰华沙举行的第五届世界青年学生和平与友谊联欢会上获得一等奖,1994年荣获"中华民族20世纪舞蹈经典评比"经典作品奖。

20世纪50年代初,内蒙古歌舞团来到了鄂尔多斯为当地人民演出,牧民看了文艺工作者在牧区的演出,希望有一个反映鄂尔多斯人民生活的舞蹈。文艺工作者们有感于曾经饱受苦难的牧民获得自由和独立以后生活逐渐好转,也觉得应该创作一个表现鄂尔多斯人民的舞蹈。为了正确表现鄂尔多斯人民的性格、形象,以及使舞蹈具有地方风格特色,贾作光等先后三次到牧区去体验生活和思想感情,历经两年的准备,舞蹈作品《鄂尔多斯》于1953年由内蒙古自治区歌舞团首演。

【鉴赏提示】(视频13)

该作品采用了两段体结构,由五男五女表演。

第一段是庄重缓慢的中板。音乐的感觉非常辽阔,是一段舒畅有力、沉着稳健的民歌旋律曲调。男子以舒展有力的大甩手迈步出场,用双手

撑腰移动肩部的动作来突出蒙古族舞蹈的风格特点。

第二段是活泼的小快板。音乐轻松、欢快、自由，五个女子以从生活中提炼的挤奶、骑马、梳发辫等舞蹈动作出场，显示了蒙古族妇女的美丽和智慧，后与男子合舞并穿插着男女领舞，男女交流从未中断，充满喜悦的心情，直至结束，一气呵成，表现出对生活的热爱（图6-15）。

图6-15　舞蹈《鄂尔多斯》（一）

作品以鄂尔多斯地区蒙古族人民的形象为基础，分别刻画了粗狂豪迈的蒙古族男性形象、端庄持重的蒙古族女性形象以及勤劳朴实、热爱生活的蒙古族人民形象。如第一段男子群舞，男舞者肢体动作的放展、甩动以及肩部的抖动使得无边无际的草原得以呈现，也将草原儿女的内心豪情和宽阔胸怀体现得淋漓尽致。紧接着的男女对舞将女性端庄柔情的形象以及蒙古族人民辛勤劳动的形象生动地呈现出来。最后的舞段则塑造了蒙古族人民热爱生活、积极向上的形象。

作品对鄂尔多斯地区蒙古族人民的生产生活和情感性格进行了融合，以生产体现性格，以生活体现情感，极力追求一种朴实表达的舞蹈创作，丝毫未有矫揉造作的成分，同时又有极强的艺术性和风格性，如板腰技术的展现。所以一经演出，不仅获得了专业人士的赞美，也得到了蒙古族人民的认可，展现出强大持久的艺术生命力，从而成为传世的经典之作。

作品在表现形式上，采用了男女对舞的表达形式，五男五女在直线、圆形、方形队形中，以相同节奏双双对舞，表达了蒙古族人民对于生活的极致热爱。舞者头部始终保持稳定，没有大的晃动，这来源于生活中妇女都带着沉重的头饰，颈部承受着重量而不便晃动。男子的长线条动作从女子出场开始变得有跳跃性，脚下的频率加快，如孩童般快乐。

在构图上，编导贾作光采用了直、圆的线条与对称的画面，展示出牧区辽阔的环境，塑造出鄂尔多斯男子剽悍、粗犷、坚毅、豪迈的性格特征。出场时的横直线和圆形、双横排等线条显示了平稳宁静；以男女高低交流或一对男女演员在群舞形成的半圆中领舞来表达对新生活的热情（图6-16）。所有的构图都围绕着不同层次的情绪表达。

舞蹈《鄂尔多斯》广泛地从当地民间艺术中吸取营养，动作创作主要源于四个方面：一是吸收了"撒黄金"和"鹿舞"等蒙古族舞蹈动作。二是对当地牧民日常劳作中的生产生活动作给予舞蹈化的处理，如对骑马扬鞭、

图6-16　舞蹈《鄂尔多斯》（二）

挤奶、梳辫子等动作予以动律化、节奏化,创造性地形成了"大、小挽手腕""软硬动肩""甩手下腰""单腿板腰"等具有蒙古族风格特征的舞蹈动作和技术。三是采用了蒙古族民间舞蹈的动作素材,如软柔肩、硬肩、硬腕等动作。四是创新动作,"甩手下腰"和"单腿板腰"既是《鄂尔多斯》的典型动作,也是作品中技术性和艺术感染力集中体现的动作形式。

四、蒙古人

【背景资料】

蒙古族独舞作品《蒙古人》,于1993年由当时还在内蒙古歌舞团工作的中央民族大学艺术学院教授敖登格日勒与编导巴图合编自演,分别在北京和内蒙的"敖登格日勒独舞晚会"上演。曾荣获内蒙古自治区"萨日纳"艺术创作最高奖,朝鲜平壤"四月之春"国际艺术节最高荣誉奖,第四届全国青少年"桃李杯"比赛优秀表演奖和园丁奖,并且多次参加国内外重大演出活动,被誉为经典之作。

我国蒙古族舞蹈的创作从20世纪50年代开始,历经几代舞蹈工作者的努力,到20世纪90年代,作品日渐丰富。有舞蹈评论家称敖登格日勒和巴图是第三代蒙古族舞蹈家,他们创造出了蒙古族舞蹈的第三次飞跃。《蒙古人》的创作正是在原有传统蒙古族舞蹈程式化动作基础上的继承和创新。舞蹈以著名蒙古族歌唱家腾格尔的同名歌曲《蒙古人》为音乐背景,舞蹈动作的设计吸取传统蒙古族民间舞的精华,并大胆借鉴现代舞的创编手法,使作品不仅有传统蒙古族舞蹈的风韵,同时又不失现代气息。

图6-17 舞蹈《蒙古人》

【鉴赏提示】(视频14)

舞蹈《蒙古人》为情绪舞的三段体结构,舞蹈用身体动态语言将蒙古族女性特有的柔美中透出的刚毅粗犷和豪情倔强的精神气质,诠释得淋漓尽致。作品站在个体生命体验的角度透视整个民族文化,把握民族性格与气质,具有强大的震撼力和鲜明的时代感(图6-17)。

第一段,热情奔放。舞蹈以一个蒙古味十足的侧身勒马造型开始,在激昂的音乐中,舞者的动作不断加大,双手提着又宽又长的裙边,配合细密的碎步,沿着"之"字路线移动、旋转、转身碎抖肩,裙裾随着舞步的流动铺展开来,飘飞抖动,充满动感,仿佛跃马如风地驰骋于无限宽广的草原之上,用有形的"裙"营造出了空旷的空间感,一个英姿飒爽的蒙古族女性形象真实而饱满地呈

现在眼前,具有独特的艺术效果。

第二段,深情委婉。随着优美的歌声,舞者以舒展优美的动作语言来表现蒙古人对大自然、对家乡的眷恋。她以悠缓的舞步从舞台深处漫步前来,神态安然。用舒缓的柔臂和干脆利索的提压腕来表现一种情感的抒发,不论动作是仰头凝视,还是缓慢走步,无不流露出舞者对家乡的一片深情。

第三段,热烈激昂的音乐再次响起,舞者激情奔放,策马挥鞭。火红的舞裙与舞蹈动作融为一体。高低开合俯仰,拧倾的动态形成强烈的动力,震撼人心。瞬间,音乐和动作戛然而止,舞者的姿态定格在一个向前行进、似"挥鞭"的特定造型上,它恰似强音的最后奏响,画龙点睛一般地再现、强化了主题,余音不尽地给人们以力的启示。

作品以蒙古舞语汇为素材,采用了"勒马""骑马""耸肩""硬肩""碎抖肩""提压腕""柔臂"等动作,并有所发展延伸。作品在"动—静—动"的传统结构模式中展开,对民族音乐、服饰、情感及带有蒙古族典型特征的动作语汇与人物形象做了很好的整合,创新性地发展了舞蹈服装的"舞语"功能。随着红色长裙翻卷翩跹,裙裾飞扬间营造出属于草原的广阔激情和自由的生命活力,展现了在茫茫草原跃马扬鞭、激情豪放的个性之美,使作品具有强烈的艺术感染力。由于将蒙古长袍的下摆变成了宽大的裙子,伸展的裙摆扩展了舞动的空间,不仅使舞蹈动作的辐射面扩展了,还大大增强了"舞语"的感染力。服装在装饰塑造人物的外在形象的同时,被赋予营造舞蹈"意象"的功能,不仅起到视觉上的美化效果,而且给观众以充分发挥艺术想象的空间。

舞蹈构图的流畅感使该作品充满了跌宕起伏和豪放磅礴的意韵。例如舞蹈快板中的几次大的斜线的调动,慢板中母亲从舞台背景区径直缓缓地向前,作者大胆运用了现代舞中舞台运动线的技巧,给观众营造了连续流动的视觉感受,并有机地结合动作和动律的变化,丰富了作品内在的张力,加上现代舞台声光等效果的配合,呈现出极大的感染力和震撼力。

五、浪漫草原

【背景资料】

舞蹈作品《浪漫草原》是蒙古族群舞,编导为阿格尔和莫日根,呼和浩特市文化旅游投资集团民族歌舞剧院创排。荣获2021年第十三届中国舞蹈"荷花奖"民族民间舞奖。该作品抒发了草原人民的率真性情与浪漫情怀,映射出内蒙古地区在高质量发展下,人民群众不忘来时路、奋进新时代、共圆中国梦的美好愿景。

【鉴赏提示】（视频15）

舞蹈作品《浪漫草原》以蓝天、白云、碧水环境下的青年男女恣意快乐的日常生活为主线，将新时代农牧民草原上的生活场景用舞蹈的形式呈现。表现了在激昂欢快的乐声中，青年男女欢声笑语、热情勇敢、努力奋进直至成家立业的浪漫情景，抒发了内蒙古人民的真性情及浪漫情怀，表达了乐观向上的生活态度，映射出内蒙古地区不断高质量发展的繁荣景象。

作品分为三部分，分别刻画了蒙古族青年男女劳动生活的三段情景。

第一部分：首先映入眼帘的是一对一边挤奶一边打闹的小男女，一下把大家带入到了蒙古草原。紧接着一群女子在蓝天白云之下尽情欢乐，时而抖肩，时而跷起二郎腿，表现出热情自信的生活态度，一个个英姿飒爽的蒙古族女性形象真实而饱满地呈现在眼前。

第二部分：随着一个男子的嬉闹动作，一群男子从草垛中出来，与女孩子们嬉戏玩耍（图6-18）。随着一声绵羊的叫声，大家都开始努力地工作起来，大片大片的羊毛在空中飞舞，大家不停歇地忙碌着，没有人觉得疲惫，脸上洋溢着的都是丰收的喜悦。

图6-18 舞蹈《浪漫草原》

第三部分：画面中仅剩下一对男女，这里描写的是蒙古族儿女的幸福小日子。新时代的蒙古族儿女奋力拼搏直至成家立业，养育自己的下一代，作品展示出新时代农牧民在草原上的幸福生活场景，表达出农牧民的率真性情与浪漫情怀（图6-19）。

图6-19 《浪漫草原》双人舞片段

《浪漫草原》打破了蒙古族舞蹈的固定模式，运用传统的蒙古族舞蹈动作元素，结合电影镜头般的画面创作方式。慢镜头体现了年轻人踏踏实实的生活，让观众随着镜头慢慢体验新时代的蒙古族青年的生活；快镜头的切换意在提醒人们时间可贵，在有限的时间里要多做一些有意义的事情。

作品采用传统的蒙古族舞蹈语汇，如"勒马""骑马""耸肩""硬肩""碎抖肩""提压腕""柔臂"等动作，并对民族音乐、服饰、情感及带有蒙古族典型特征的动作语汇与人物形象进行整合，在蒙古族传统民间舞的基础上加工、发展、提炼、创作而成。通过作品中各种"马步""抖肩""跳脚"等动作的挖掘与运用，塑造出蒙古族青年牧民英俊快乐的形象。作品中有一些双人舞的情节设计，编导丢弃了双人舞托举技巧的模式，而是选用生活化且具象性的舞蹈动作，探求的是中国文化的审美走向，是一种具有中国特性和民族特性的双人舞编排手法，准确地刻

画和反映出蒙古族青年男女各自的形象和气质。

这个舞蹈出现最多的是横排的构图,这样可以建立起一种有序、平衡、整齐、对称的感觉,构筑出民族传统图式的审美规则(图6-20)。原始艺术简洁规则下的图形结构,是对社会生产方式和生活环境的写照。中国传统文化影响下的舞蹈构图观念有太极思维,无论是整齐划一的矩阵式,还是循环不息的圆形,再或是直线同出同进、交叉对比,都营造出一种和谐圆满的视觉效应。所以不管是第一部分出现的一横排女性,还是一排男性一排女性的构图,这些整齐统一的横线调度,其实都是为了勾勒出祥和温馨的抒情意蕴。

图6-20 《浪漫草原》横排构图

作品在创作上打破空间限制,从中寻求发展,体现了空间与时间的变化,在实景当中展现虚拟的空间,在虚拟的空间中展现现实的场景,实的场景是草原、环境和人物,虚的空间是表现的故事与情感。真实的草垛子和夸张的羊毛这些道具的使用是整个作品的点睛之笔,作品将生活当中的场景带上舞台,使观众极具代入感(图6-21)。作品在呈现方式上运用电影的创作手法,将快进、快放、慢放多个镜头融合在一起,暗喻大家不要虚度光阴,在有限的时间里多做有意义的事。

图6-21 《浪漫草原》道具运用,虚拟空间和现实场景

六、牛背摇篮

【背景资料】

藏族风格三人舞《牛背摇篮》的编导是苏自红、色尕,1997年首演于北京,演员是隋俊波、崔涛、万马尖措。1998年获首届"荷花奖"作品银奖。

牦牛在藏族有"高原之舟"之称,在历史、民俗和宗教中,牦牛是藏族人民喜爱和崇拜的动物之一,也是藏族民众不可或缺的生活伙伴。编导抓住这一民俗民风,将所有动作与情感的变化建立在真实的感受与细致入微的观察的基础之上,充分利用藏族文化生态特点,巧妙处理藏牛和藏族女孩的有机关系,形成鲜明的藏族舞蹈特色和独特的三人舞蹈艺术形式。

【鉴赏提示】(视频16)

该作品以藏人牧区生活中人与牛的关系为创作动机,运用藏族"锅庄""弦子"等独特的动作语汇,深度刻画了小女孩天真活泼的形象以及牦牛憨厚敦实的形象,通过营造女孩与牦牛之间的亲密无间,小女孩骑坐于牛角上,行走于牛前,歇栖于牛背,与牛逗乐,使艺术美和生活美两者萦绕、高度结合,表现藏族人民对美好生活的热爱及其独特的生存状态、生活情调和深厚的文化底蕴。

第一段,描写了晨日初照大地,小女孩唤醒牛儿,迎着朝气开始新的一天。在藏族特有的悠扬乐声中,小女孩从两名男舞者中间的空隙钻出,俯身抓住藏袍的长袖高高举过头顶,缓慢宁静地迎面走来,如同晨起牵着牛儿悠然走向牧场。接着呈现了对应主题"牛背摇篮"的经典造型,两男舞者俯身展背,内侧手臂相搭,犹如牦牛宽大的脊背,外侧手臂有力展开,前方望去犹如牦牛的两道弯刀样的犄角。小女孩侧身躺在宽厚的牦牛背上,随着牛儿的晃动轻轻摇动,时而在牛背上眺望,时而悠闲小憩。摇篮式的造型将小女孩与牦牛相伴成长的生活情景生动地再现出来,刻画了小女孩自由自在、恬静安逸的生活状态,以及皑皑雪上牦牛成群的意象形象(图6-22)。

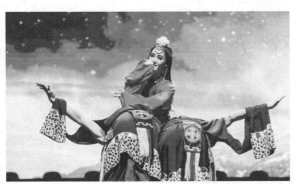

图6-22 舞蹈《牛背摇篮》

第二段,风格从安静、沉稳转向活泼、跳动,灵动、欢快、青春的小女孩形象得以展现。小女孩与牛同时起舞,相互逗乐,小女孩的欢快与牛的豪迈、欢腾将舞蹈推向高潮,形成了人与牛和谐有趣的生活画面。

第三段,与开头段呼应,回到安静闲逸的状态中。夜幕降临,小女孩牧牛回来重新趴在牛背上,遐想无限、意味无穷、令人沉醉,此处刻画的形象是一种抽象的意境,是一种人天地自然和谐、日出而作、日落而息、相协自然,无处不美好的生活状态。

《牛背摇篮》最为鲜明的创意点便在于拟人艺术手法的使用。聚焦于藏族生产生活中人与牛的关系,强调对牛之于藏族人的重要性的主题诠释,在运用肢体动作生动刻画牛的形象的基础上,采用拟人的艺术处理。男舞者以手臂为牛角,脚下的颤步凸显了牦牛沉稳厚重的形象特征。在双人托举舞段,女舞者穿梭于男舞者之间,男舞者抱着或背着女舞者,动作张扬粗狂,牦牛就像哥哥一样保护着女孩,展开宽厚的臂膀和火热的胸膛为女孩挡寒。既赋予了牛人的情感和灵性,与小女孩嬉戏打闹,俨然玩伴,又给牛融入了藏族男性沉稳、粗狂的性格特征。尤其在小女孩的呼应下得到了更为强烈的彰显,更将牛推向了"摇篮"的主题高度进行歌颂,既保护着小女孩在摇篮中沉睡、长大,又哺育了勤劳朴实的藏族人民。其次是在舞蹈语言上充分运用对比的手法,如牛的动作中动与静的交替,牛与女孩的动作对比。厚重、质朴、人性化的牦牛和机智灵巧的女孩在动作语言上的呼应,展示了藏族人与牛心灵相通的和谐的生存状态。在节奏的处理上把握藏族生活生产的节奏和动律,快慢、强弱的对比展现出藏族人的精神气韵。在空间的处理上也很有特点,小女孩在牛背上的动作和牛的空间构图十分和谐,营造出自然亲切感。

作为藏族舞蹈题材翘楚的《牛背摇篮》,其动作构成在藏族舞蹈"锅庄"和"弦子"的基础上与艺术化的生活动作融合。如中间段,风格一改前段的安静、沉稳,开始变得活泼、跳动,这一舞段是以"锅庄"为基本语汇,动作大气欢腾,水袖上下飞扬,女舞者脚下点步、跺步、倒脚碾转等步伐,再加上腰身的动律,一个活泼灵动、欢快青春的小女孩形象得以展现。男舞者大肆挥动着长袖,脚下跺步、后撤前踏等步伐,刻画了坚韧的牛儿形象,更是藏族人民乐观向上的生活状态的延伸。编导将三人舞技术融入藏族舞蹈,以男舞者的牛头犄角造型与女孩组成的牛背摇篮式造型为基础,加以有机的发展变化,呈现一系列托举造型。三人纵队上下左右方向交替甩袖,袖子的飘飞扩大并延展了肢体空间,使整个舞台显得丰满。

《牛背摇篮》的舞蹈画面围绕"人与牛"之间的关系在三个舞者之间展开。开头段三人多以点状、聚集型的队形以及慢节奏的姿态转换为主。中间段三人多以分散型的队形以及快节奏的姿态转换为主。结束段队形与姿态节奏与开头段相同。整体呈现了一幅人与自然和谐共生的美好场面。

青藏高原、蓝天白云、皑皑雪山这些正是《牛背摇篮》呈现出的自然意境，那是一片没有被污染的净土。身披长毛的雪山牦牛，憨态可掬，敦厚威猛以及朴实耐受的藏族人民是《牛背摇篮》所呈现的人文意境。而人与自然的和谐相助是作品所要诠释的核心意境，既描绘了高原藏民的生活状态和生命意识，也彰显了在这一片净土上，人与自然万物共生共长的哲学意识。

七、摘葡萄

【背景资料】

维吾尔族舞蹈作品《摘葡萄》的原作编导是阿吉热合曼，由阿依吐拉、隆征丘改编，1959年由阿依吐拉在北京首演。手鼓伴奏是阿不力孜·阿克奇，同年荣获第七届世界青年学生和平与友谊联欢会舞蹈比赛金质奖章，1994年荣获"中华民族20世纪舞蹈经典评比"经典作品奖。

《摘葡萄》的改编者与首演阿依吐拉是中国舞蹈家协会理事，国家一级演员，以舞蹈《摘葡萄》而闻名。她生于1940年，12岁便进入新疆阿克苏文工团，1955年调入新疆维吾尔族自治区文工团。《摘葡萄》是1959年阿依吐拉参加第七届世界青年学生和平与友谊联欢会舞蹈比赛时的作品，为了演好这部作品，她随著名编导龙登桥来到葡萄园体验生活，在导演的悉心指导下，经过不分昼夜地刻苦练习，她终于把真切的感受艺术地展现在舞蹈表演中，在比赛中获得了金奖，为祖国争得了荣誉。

【鉴赏提示】（视频17）

《摘葡萄》是一部维吾尔族女子独舞作品，编导充分利用维吾尔族舞蹈表演性强的优势，用维吾尔族舞蹈的形式表达了少女在硕果累累的葡萄园中摘葡萄时的喜悦心情，歌颂了劳动带给边疆人民的美好生活，用舞蹈语言为能歌善舞的维吾尔民族留下真实的生活写照（图6-23）。

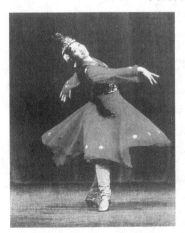

图6-23 舞蹈《摘葡萄》

第一段，大幕拉开，一位持手鼓的男鼓手站在舞台前区敲出一阵欢快的鼓点，随着手鼓的节奏，一位维吾尔族姑娘以敏捷的碎步横移出场，来到了一眼望不到边的葡萄园。一连串的闪腰旋转配合柔美的手臂动作，表情激动喜悦，小辫子也随着飞快的旋转而飞舞。忽然间，快速旋转后的瞬间跪地下后腰，手鼓戛然而止。

第二段，碎步横移，舞者在葡萄园里穿梭，欣喜地起舞，从柔美的绕腕和会说话的眼睛里，仿佛看到了晶莹剔透的葡萄。一个后抬腿跳步，手一上一下摘了一串"葡萄"，放进嘴里，皱紧眉头，闭上

双眼,抚脸摇头,生动地表现出葡萄的酸。少女在园中不停旋转,快速地采摘着葡萄,或在旋转数圈后,做一个侧旁软下腰。旋转平稳而快速,下腰软中带硬,刚中有柔。鼓手在一旁禁不住嘴馋,追逐着少女,时而两步一跪,时而单跪,用手鼓接着姑娘采下的"葡萄"。而少女边挑眉、动脖,边单手绕腕,欲给鼓手葡萄而又不舍得,最终还是调皮地放入了自己口中,这次可是甜的葡萄,少女露出开心的笑容。

第三段,随着轻缓的鼓点,舞者一边动脖,一边"托帽式",加上柔腕,尽情渲染少女心中的喜悦。鼓点由慢转快,舞者的步点也随之变得急促,情绪更加欢快热烈。舞者先是前后"夏克转",然后快速弓步托帽,围着鼓手绕圆平转两圈,紧接着,在原地旋转变换手位。此时鼓点更加密集,在前后"夏克转"后,鼓声戛然而止,舞者的姿态定格在昂首挺胸立腰的"托帽式"造型上,这是维吾尔族民间舞典型的舞姿。精彩的旋转与造型,为整个舞蹈干净利落、恰到好处地画上了句号,形象地表现出少女对丰收的喜悦与自豪。

该舞蹈具有浓郁的生活气息,虽然表现的是劳动过程,但巧妙地避开了对劳动过程的模拟,而着眼于对人物内心情感的捕捉和描绘。作品的亮点在于编导撷取维吾尔族典型和富有代表性的劳动生活摘葡萄为素材,成功地把司空见惯的生活感受转化为具有浓郁生活气息的舞蹈艺术作品。维吾尔族姑娘的形象塑造得非常生动,特别是"吃葡萄"舞段中,表演吃甜葡萄时让观众感到如饮佳酿,而表演吃酸葡萄时又让观众感到酸掉了牙,非常精彩。

作品中舞蹈动作的编排具有鲜明的民族特点,舞蹈的形式吸取了维吾尔族民间舞的多种风格,尤其是从流传悠久的"多朗舞"演变而来的动作元素,充分发挥了维吾尔族舞蹈以脚为核心的特点并让全身各部位的动作与面部的眉目传情协调一致,以此表情达意。此外还选用了该民族典型的下腰和旋转技巧,如女舞者望着晶莹剔透的累累果实时,软中有硬、硬中带软的下腰,和紧接着的旋风般地连续旋转后突然戛然而止的动作设计,为作品增添了新的活力。作品中舞者生动细腻的表情动作,使观众通过视觉引发出味觉感知的艺术联想,堪称舞蹈表现中以细节取胜的上佳之笔。比如姑娘先后两次摘尝葡萄的具象性动作与夸张的表情结合形成一酸一甜的鲜明对比,使观众产生强烈的共情,使作品放射出独特的光彩。在作品的高潮部分,随着轻缓的鼓点,女孩一边动脖,一边或"托帽式"或"夏克",加上柔腕等动作形式,尽情渲染少女心中的喜悦。

舞蹈作品中大量运用"圆"这个构图,其一是因为旋转是维吾尔族舞蹈的特点之一,其二是因为通过"圆"的构图可以让整个画面饱满充实。

这个舞蹈的音乐采用维吾尔族的民族乐器手鼓来伴奏,与舞蹈动作紧密结合,对舞蹈形象的塑造和人物性格的表达起到了烘托的作用,在琴声悠扬的散板中,一位维吾尔族姑娘,伴着手鼓的节拍,似天仙飘然出场,与满园碧玉一般的葡萄美景和谐得宛若天成。如在舞蹈第二段的慢板中,抒情轻柔的"赛乃姆"节奏逐渐加快,变得热烈、奔放和欢腾,与舞蹈演员的表演相映成趣,惟妙惟肖地摹写出少女的欢欣与喜悦。另外,手鼓演员既是伴奏者,又参与了舞蹈的表演,烘托出热烈喜悦的情绪氛围,这也是该作品的独特之处,这种表演方式在新疆地区是非常普遍的。

八、扇骨

【背景资料】

朝鲜族舞蹈作品《扇骨》是朝鲜族女子独舞,舞蹈编导是张晓梅,2005年由北京舞蹈学院罗莹首演。荣获第三届CCTV电视舞蹈大赛表演三等奖、优秀作品奖,第七届"桃李杯"全国舞蹈大赛创作表演民间舞女子青年组第一名。

【鉴赏提示】(视频18)

《扇骨》以朝鲜族唱剧"潘索利"为创作原型,结合"闲良舞"中的小生形象,力求表达东方女子坚忍不拔、含而不露的内敛气质(图6-24)。

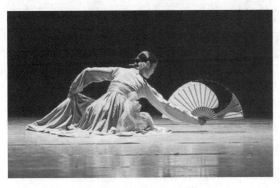

图6-24 舞蹈《扇骨》

第一段,舞者一个人淡定从容地坐在空旷的舞台中心,耳畔慢慢响起典型的朝鲜族音乐,运用手中的道具和身体所呈现出的关系来诉说自己的故事,当整个扇面完整地呈现出来,舞者透过扇子望出去的时候,像是看见了自己的回忆,那种无声的回忆似乎是通过扇子来传递的,道具扇子的使用,更像是代表着一段回忆,抑或是回忆中一件有分量的物品。随着音乐的此起彼伏,扇子打开与关上的次数也越发频繁,而在扇子的一开一合中,能真切感受到那份回忆在她心中的分量。

第二段是舞者从舞台后方背对观众,运用碎步退至舞台中央,伴随着一声唱腔,舞者突然转身,将我们带入回忆中。该段大多运用动作的大小对比和扇子的开合变换来突出情绪的起伏变化,包括幅度相对较大的下腰弹起动作,更是将朝鲜族女子内心不服输的精神和不言败的韧劲展现得淋漓尽致。

第三段从鼓点声开始,这一段的情绪呈上升状态,仿佛是看到了舞者

自己的人生舞台。从扇子越发频繁的开合和脚下急促的步伐中，可以看出这一段有了一个明显的对比变化，可以说是从半醉半醒的状态中跳脱出来，带着一份洒脱步入新的征程。那种所谓的"帅"和"畅快"也在第三段中得到了淋漓尽致的展现，韵律中加强了动作的力度，突出了一份傲骨的精神。刚好映衬了潘志涛老师在《扇骨》的题语中所写的"一开一合之中，浸透世态炎凉；亦张亦弛之外，哪顾南北东西"。我们从中能深深地感受到一种虽然经历了风风雨雨，但依然坚忍不拔，百折不挠的力量。

作品《扇骨》彻底颠覆了朝鲜族女子以往给人们所留下的内敛、端庄、大方的印象，通过一身傲骨的女子体态中透露出的沧桑与坚韧，以及那种不随遇而安、得过且过的人生态度，体现出朝鲜民族特有的骨气与尊严。舞者与扇子的水乳交融，动作中的抑扬顿挫、静中有动、欲走还留，都将朝鲜族舞蹈之气韵展示得淋漓尽致。在舞蹈中充分体现出了朝鲜族女性的优良品质，很形象地刻画出朝鲜族女子的不惧艰苦岁月，始终保持乐观、勇敢和积极的生活态度。

该作品很好地将民族风格性与个性创作相结合，将朝鲜族舞蹈所注重的气息和节奏的长短、起伏，通过扇子的抑、扬、顿、挫体现出来，做到了很好的结合，赋予了时代的色彩。

舞蹈在编排手法上很好地运用了现代风格的动作元素，将朝鲜族舞蹈重中之重的"气韵流向"展示得英气十足，舞者的动作张弛有度，收放自如，例如《扇骨》中的"鹤步一翻身转"，这是在朝鲜民族典型的舞姿"鹤步"之基础上的一种变形，将鹤步添入点翻身的起法儿中，通过节奏的变化、递进来强化舞蹈的视觉冲击力；再如，在"扎津莫里"节奏的基础上，强化身体动势和收放的力度，在流动的变化中，突出舞句末端放射的点，这种新的组合恰恰是《扇骨》要表现的一种时代情感，折腰反弹中的韧劲，正是折扇开合中所透出的"骨气"。在《扇骨》的整个演出过程中，朝鲜民族特有的风格、韵律始终浮现在观众的脑海中，舞者所表现的"个性"，并非一种刻意寻求标新立异的个性张扬，而是那将朝鲜族风格根深蒂固地融入自己血脉中的一位朝鲜族女子内心情感的外化，是在民族风格基础上的一种主题明确的即兴情感。

此外，作品中舞蹈动作的编排十分讲究，一个简单的转身中都充满了积极的内力，感觉身体对每个方向都有着呼吸，而后能向四周扩散。这种"较劲"的体征就像是拔河比赛中，由于双方势均力敌，绳子产生"静止状"，它虽然静止不动，但却负载着能量。朝鲜舞在平稳中充满了千变万化般的玄妙，此动作语态正是朝鲜舞的精髓所在，强调舞者"形止神未止"，动作到位后神态的继续延伸感，编导也正是秉承了这一审美要旨。

九、邵多丽

【背景资料】

舞蹈作品《邵多丽》是傣族三人舞,编导是赵梁,由中央民族歌舞团王锦、崔美英、刘晓智首演。曾荣获第三届 CCTV 电视舞蹈大赛二等奖,第五届中国舞蹈"荷花奖"民族民间舞比赛作品金奖。

"邵多丽"是傣族人对已成年尚未婚嫁的少女的称谓,一般指十四五岁到十八九岁的漂亮少女。编导用三位具有时代感的少女塑造了"邵多丽"美丽动人、俏皮可爱的形象。这个三人舞的编舞方式更多以不接触为主,三位舞者通过舞台调度、流动穿插形成一组组的画面。舞蹈语汇新颖,富有时代气息,作品所体现出来的现代审美风格与编导赵梁曾是广东实验现代舞团优秀舞者直接相关。赵梁 2001 年荣获国际舞蹈比赛现代舞最高奖"罗马奖",2003 年又以舞剧《玉鸟》男主角的身份荣获中国"文化新剧目"奖、"金荷花"作品奖。他编创的三人舞《邵多丽》作为傣族舞与现代技法相互碰撞的大胆尝试,绽放出新鲜俏丽的艺术魅力。

【鉴赏提示】(视频 19)

该作品表现了三位美丽俊俏的傣家姑娘顶着斗笠、担着竹担,追逐着鲜花的芬芳,尽情嬉戏、玩耍的美好情景(图 6-25)。

舞蹈一开场表现三人一起追逐花儿,表达了傣族少女对美丽的崇尚。在轻灵的音乐中,三人形成静止的造型,而后音乐节奏加强,一下把观众带入了依山傍水的美丽云南。绿绿的山,蓝蓝的水,三个花季少女在溪边,在林中,在花间,时而娴静小步,时而俏皮玩闹,时而与鱼儿一同戏水,时而与蝴蝶一起舞蹈。舞蹈的最后一段,节奏减慢,音乐中传出少女的歌声,把花季少女的羞涩、可爱、美丽表现得淋漓尽致。

图 6-25 舞蹈《邵多丽》(一)

该作品是一个大胆创新的现代风格傣族三人舞,最引人之处在于它充满现代气息的动律节奏。编导突破了传统傣族舞蹈语汇和动律,以现代审美的眼光观照之,使之清新活泼、动感十足。作品抓住传统傣族舞蹈身体"三道弯"中最为重要的腰腹部分进行了大胆的夸张,将现代技术的腰部用力运用其中,打破原有节律,使舞蹈动作呈现出不同于传统傣族舞蹈的质感(图 6-26)。同时作

图 6-26 舞蹈《邵多丽》(二)

品又具有鲜明的傣族舞蹈特色,以"三道弯"和"一边顺"的舞姿为主,两者融合形成多种柔媚线条的组合。"三道弯"即是模仿栖息在树桩上的孔雀的体态,长长的尾翅垂下来形成自然的三道弯形态;"一边顺"则来自傣族人民的劳动场景,如傣族姑娘挑水时的步伐和形态,手、脚、身体一致,都顺着一个方向,二者形成了独特的傣族舞蹈特色。《邵多丽》的舞蹈动作在继承传统风格和动律的基础上,融合现代编排技法,进行了现代性的发展。传统的傣族舞蹈动作,因为受紧身上衣和圆筒裙的束缚,动作幅度很小,只是集中突出典型的三道弯和手型,而作品《邵多丽》改良了舞蹈服装,加大了动作幅度,甚至出现大开大合的动作,这是在以前的傣族舞蹈中从未出现过的。

舞蹈最吸引人的地方就在于三人之间丰富多变的流动关系。三人动作配合流畅,不但有各自的特色,还没有破坏整体的统一性。仅仅是一根竹竿就使动作连接起来,动作编排高低分明,注重静止造型的体现,编导根据不同颜色、性格,编排出各自不同的动作,在舞台上形成多方位的调度,组合出不同的队形和情感。一方面她们的舞姿动态空间幅度变化较大,以中低空为主,侧重于地面动作,在一定程度上开拓了傣族舞蹈的空间表现力。另一方面舞蹈动作速度较快,干净利落,充满了年轻生命的魅力。在舞台上形成多方位的调度,并组合起来,如横排和竖排虽整齐但是不同的造型又凸显出了三位少女独特的性格特征,能看出同而不同的队形和情感。

《邵多丽》的音乐大胆创新,将傣族少女生活嬉戏的场景融入传统的傣族音乐和动感的节奏之中。第一段傣族特有的风铃声、乐器声,还有傣语聊天声、女孩细细的呢喃声,融合在一起,很有真实感。随后是一段傣族传统的音乐,动感的节奏,伴随着银铃般的笑声,描述了几位花龄少女游玩嬉戏的场景。最后是甜美的女声悠扬而出,将之前节奏鲜明的音乐转一个回峰,然而却并不突兀,既极具傣族的民族特色又赋予了作品现代性的审美意境。

十、云南映象

【背景资料】

舞蹈作品《云南映象》是由著名舞蹈家杨丽萍出任总编导及艺术总监并领衔主演的大型歌舞诗,2003年于昆明会堂首演。荣获2004年第四届"荷花奖"舞蹈诗金奖、最佳编导奖、最佳女主角奖、最佳服装设计奖、优秀表演奖。

《云南映象》是一台将云南原创乡土歌舞与民族舞重新整合的充满

古朴与新意的大型歌舞诗。参与《云南映象》演出的演员百分之七十来自云南各村寨的少数民族,演出服装全部以少数民族生活着装为原型。杨丽萍从 2003 年开始准备,花费一年多的时间深入云南各地进行采风,了解云南各地的风土民俗,甄选出具有云南典型特征的音乐舞蹈元素,经过 15 个月的精心编排才呈现出一台精美绝伦、感动世界的原生态歌舞诗《云南映象》。不同于一般的歌舞表演,杨丽萍运用独特的理解、创新的思维去诠释生命的一种表现,只为将云南这块神奇的土地上浓郁的民族风俗以及那种最原始、最古朴、最纯粹的生命呐喊表现出来。

【鉴赏提示】(视频 20)

舞蹈《云南映象》全长 120 分钟,由云、日、月、林、火、山、羽七场组成,通过混沌初开、太阳、土地、家园、祭火、朝圣、雀之灵七场歌舞,用极其质朴的肢体语言,展现了彝、苗、藏、傣、白、哈尼和佤族原创乡土歌舞的魅力,表达了云南少数民族对自然的崇拜、对生命的热爱。

序:混沌初开。鼓声雷鸣,把观众带到蛮荒的远古,感受原始而神秘的生态气息。以鼓为主要乐器的舞蹈,原始而狂放,把古代先民对天地鬼神的敬畏和对自己命运的不屈抗争表现得惟妙惟肖。

第一场:太阳。大鼓寓意着太阳,奋力地敲击太阳鼓,表现了对神的敬畏和人与天的对话。在云南,鼓的传说和种类堪称中国之最,鼓不仅仅是一种乐器,而且是民族的一种崇拜、一种图腾。在阵阵鼓声与风韵带给观众强烈的心灵震撼时,舞台忽然转入安静若水的下一场,给人意想不到的感觉(图 6-27)。

图 6-27　舞蹈《云南映象》(一)

第二场:土地。反映青年男女的淳朴爱情,大家围着篝火唱着歌跳着舞,表现出青春萌动的场景,有花腰舞、烟盒舞、打歌等段落。烟盒舞是最有趣味的一段群舞,表现彝族青年男女围在篝火边,弹着四弦,唱着海菜腔,互相谈情说爱。舞蹈的高潮是模仿各种动物的形态,有扭麻花、蜻蜓点水、鸽子渡食、蚂蚁走路、银瓶倒水、鹭鸶拿鱼、青蛙翻身、苍蝇搓脚、猴子搬苞谷等。这些富有趣味的动作都极具生活原型,是一种爱的游戏表达,阐述了生命繁衍和族群延续的自然过程。

第三场:家园。人们信奉万物有灵,山有山神,树有树神,水有水神,石有石神。这种对自然的敬畏使自然生态得到了保护。

第四场:祭火。火是生命的象征,代表着光和热,代表着希望和温

暖,具有一种强烈的震撼力,一种古朴的美,使人们在欢乐、欢快与欢腾的激情中获得心理上的超越。

第五场:朝圣。朝圣者跋涉在路上,传经筒始终陪伴在身边,他们一次次亲吻着大地,并用身体丈量着道路。虔诚的人们满怀着坚定的信仰,不畏艰难险阻,不怕高山激流,表达了对圣洁神圣的向往。

尾声:雀之灵。孔雀是傣族的图腾崇拜,象征爱情,又被称为"太阳鸟"。早在1986年杨丽萍就曾以同名的独舞而名声大起,在《云南映象》中第一次把独舞和群舞有机地组合在一起。悠扬动听的音乐,衣袂翩翩的孔雀舞,宛若一只美丽的孔雀,在大自然中时而抬头,时而嬉戏,时而欢歌,灵动的手臂和飘逸的旋转仿佛是精灵的化身,舞出纯洁的品质和恬静的灵性(图6-28)。手臂每一个关节的弯曲,创造了一个至善至美的生命意象,寄托了对圣洁、宁静世界的向往,仿佛灵魂深处得到了神的抚爱,每个动作都体现了对氏族图腾和生命的崇拜,观众的心也不由自主地进入那空灵的世界,一起翩翩起舞,感受着生活的美好与快乐!

图6-28 舞蹈《云南映象》(二)

舞台上的舞者们都来自民间的田间地头,那是一种深深的投入,用舞蹈演绎对生活的热爱,这是最美的生活画面,最朴实的生活状态。朴实的歌词:"太阳歇歇么,歇得呢;月亮歇歇么,歇得呢;女人歇歇么,歇不得。刺棵戳着娃娃的脚么,女人拿心肝去山路上垫着;有个女人在着么,老老小小就拢在一堆了……"作品歌颂了母性,歌颂了辛勤劳作的女人,用最简单的歌词,最朴实的舞蹈诠释了伟大,而伟大又孕育于最平凡的生活。花腰傣们嘹亮高亢的海菜腔,久久回响在舞台上。最美好感人的一个画面莫过于"蚂蚁走路"的结尾,男人和女人孕育了下一代,一家三口甜蜜温馨的生活画面深深地感染着每个人的心灵。

该作品是融传统和现代于一体的舞台新作,通过把濒临消失的民间艺术挖掘出来,忠实地记录下民间艺术的本真面目,还原民族生机的本源精神,是对民族魂、民族根的继承。《云南映象》的舞蹈形式都来自生活中的点滴,那些平时不注意的细节在舞蹈演员的表演下已经成为生动的舞蹈动作,在演员的舞动下充满着民间味道。作品除了音乐、舞蹈、服装及道具等方面突出的设计,还深入发掘了云南民族民俗文化,将原生态歌舞的精髓和云南民族舞蹈语汇整合重构,集中反映了具有浓郁民族风情的深厚的文化积淀,在视觉错位及时空交错中构建一种生态感情,给观众留下了"原生态"的深刻印象。尽管它不是纯粹的原生态歌舞,因为没有现实的生态环境,但仍然具备原生态的实际意义和价值,是一个活生生的"民俗文化博物馆"。

第七章 芭蕾舞艺术鉴赏

第一节 芭蕾舞艺术概述

芭蕾是法语 Ballet 的音译。狭义的芭蕾指以欧洲古典舞蹈为主要表现手段，综合音乐、戏剧、哑剧、舞美等形式的舞蹈艺术品种；广义的芭蕾泛指所有舞剧。芭蕾从 13—14 世纪意大利贵族的宴会舞蹈发展而来，至今成为独立的舞蹈种类，其间经历了：早期芭蕾、浪漫芭蕾、古典芭蕾、现代芭蕾、当代芭蕾等五个历史时期。

早期芭蕾是芭蕾发展史上第一个时期。从意大利宫廷传播到法国宫廷，从业余性的自娱活动发展到专业性的表演艺术，整整经历了三百多年漫长的孕育期和成熟期。其中最重要的转折点是 1672 年随着法国国王路易十四的下台，法国宫廷贵族舞者正式告别舞台，为专业演员所取代，从此告别了自娱艺术阶段，开始向着高、精、尖的技术高度和美学理想飞跃，最终成为远远高于生活原型、超脱世俗常态的表演艺术。

浪漫芭蕾是法国流派芭蕾的兴盛时期，其总体特征为高贵典雅、严谨规范、轻盈飘逸、情怀浪漫，具有典型的浪漫主义艺术特征。脚尖舞的技术、形象以及一整套相关的审美理想都是在这一时期日趋成熟。浪漫芭蕾时期的代表作有《仙女》《吉赛尔》《葛蓓丽亚》等。

古典芭蕾以俄罗斯学派的崛起为背景，是指在浪漫芭蕾之后，现代芭蕾之前的特定风格时期，也称作俄罗斯帝国芭蕾、后浪漫芭蕾。这一时期的代表作有《天鹅湖》《睡美人》《胡桃夹子》《堂吉诃德》《舞姬》等。

现代芭蕾是芭蕾发展史上第四个时期，是 20 世纪古典芭蕾革新运动的产物。主要特征是芭蕾和现代舞的结合，打破了古典芭蕾原有的严谨规范的动作、造型、技巧，摆脱了其传统的结构形式与表现方法的束缚，扩展了芭蕾表现生活的领域，丰富了表达情感与塑造形象的手段，是对古典芭蕾的一个新发展。

当代芭蕾是芭蕾发展史上第五个时期。就时间而言，开始于 20 世纪 70 年代中后期。到目前为止，已形成了两个阶段。当代芭蕾在美学特征上，将古典芭蕾的条件、能力、技术、流畅与现代舞的观念、时代、个性、原创完美地融为一体。在训练方法上，以欧洲古典芭蕾为科学基础，全面融合了美国现代舞体系。在语言构成上，它使古典芭蕾、古典现代舞和后现代舞这三种既定的舞蹈语言沉淀为舞者的身体素质和运动能力，再根据作品

的需要去筛选、提炼出适合的动作语言。

法国皮埃尔·博尚等舞蹈家确立了芭蕾的五个基本脚位和七个手位,使芭蕾有了一套完整的动作和体系。随着浪漫主义芭蕾的兴起,才真正形成今天芭蕾舞的艺术形式,确定了足尖舞的表演地位。经过北欧的勃拉西斯、俄国的瓦岗诺娃与彼季帕,芭蕾舞的体系才真正全面形成(图7-1)。

图7-1　舞团剧照

一、芭蕾舞的审美原则

古典芭蕾的特点是严谨、稳定。无论在练功教室还是在舞台上,舞蹈者穿的都是专门设计的芭蕾服装。虽然某些服装可能会随时尚变换样式,但对舞蹈者来说,练功服绝不仅仅是为了好看,它们当中的每一件都有其切实的作用。在古典芭蕾领域,紧身衣和紧身裤袜是舞蹈者最基本的练习服,女孩通常穿黑色紧身衣,搭配粉色的紧身裤袜,有的学校则要求穿短袜和各种带色的紧身衣。发式也是舞蹈服饰的一部分,古典芭蕾的姑娘们爱把她们的头发在脑后挽成一个髻,这样脖子和头部的线条就显得十分清晰。芭蕾软鞋是用柔软的薄皮革或帆布制成的练功鞋,女孩穿粉色,男孩穿黑色或白色(图7-2)。

从古典芭蕾的审美理想和技术规范出发,对舞蹈表演提出了非常具体且相当苛刻的审美标准,具体体现在以下三个方面:

图7-2　芭蕾剧照

第一,古典芭蕾对于表演者的身体条件有着非常苛刻的审美要求,俗称"三长一小一个高,二十公分顶重要"。"三长"指的是长胳膊、长腿、长脖子,"一小"指的是"小脑袋","一个高"指的是"高脚背"。这种长胳膊、长腿、长脖子、小脑袋的修长身形,成为古典芭蕾对表演者审美的追求,同时,脚弓需要高高地向前鼓出,为高位半脚尖和全脚尖的平衡奠定基础,体现出古典芭蕾的浪漫主义审美风格。此外,为了确保芭蕾女表演者在脚尖鞋前的那块方寸之地上随心所舞,游刃有余,芭蕾艺术对她脚尖鞋里的脚趾长度,也提出了近似苛求的理想脚趾条件——大脚趾、二脚趾和中趾一样长,较为齐整的脚趾能降低脚尖的疼痛感。"二十公分顶重要"则是指芭蕾舞者的上下肢比例,腿部必须比上身的躯干长出二十公分,下肢的长度从裸足的后跟开始量到臀线为止,躯干的长度则从尾椎开始量到胸椎的最上一节。芭蕾表演者下肢较躯干长二十公分,符合黄金分割率0.618的传统审美要求,使表演者散发出令人着迷的气质。修长

的下肢也为芭蕾轻盈的重心移动带来审美愉悦,体现出芭蕾的高贵气质。

第二,古典芭蕾的舞蹈表演体态审美,可以概括为开、绷、直、立四个特征,俗称"开、绷、直、立爹妈给",意思是指芭蕾表演者必须具备的"开、绷、直、立"四个特征,具有一定的先天条件因素。"开"是指舞者的踝、膝、胯、胸、肩,必须五位一体地向两侧打开,使得运动起来达到高度的灵活,舞者外"开"的条件是身体其他三项条件的基础和前提;"绷"是指绷脚尖和绷脚背,它是芭蕾舞者脚下动作是否干净利索的试金石,芭蕾舞者的每个脚部动作,无论大小,凡是该绷起脚背时都得把它绷起来,绷脚是典型的芭蕾舞艺术审美特征;"直"是指舞者的腿脚在完成充分的伸展时,必须把膝盖骨绝对地收进整个腿脚的线条中去,以确保整个腿脚成为一条细长的直线条,因此在挑选芭蕾舞者时,会考虑膝盖大小的因素;"立"是指舞者的身体无论坐,还是立,躯干都必须同地面呈垂直状态,保持重心较高的挺拔状。

第三,古典芭蕾舞蹈动作有"轻、高、快、稳"的审美原则,俗称"轻、高、快、稳师傅教",意思是芭蕾这些高难度技术动作是在老师的精心调教下,经过长期、科学和艰苦的训练之后形成的。轻盈飘逸是古典芭蕾浪漫主义的特点,舞者的动作以"轻"为美,但不能为了跳得高,而牺牲轻盈之美。落地无声是芭蕾舞蹈的普遍追求,正因为如此,芭蕾舞者,尤其是女舞者,最忌讳、最提心吊胆的莫过于体重的增加了,这就促使他们在饮食上成为最谨小慎微的一族。跳跃要"高",这与"轻"形成相辅相成的关系,芭蕾跳跃要在空中有所停顿,舞姿滞空的时间相对要长,才能体现空中的优雅与轻盈,如果跳跃动作不高,就缺失了轻盈的感觉,没有"轻",便没有"高",而没有"高",便没有芭蕾舞超凡脱俗的境界之美。"快"是指舞者的动作频率要快,速度越快,难度则越大。快速的动作主要包括旋转和腿脚的击打,俄罗斯20世纪的芭蕾史上,有两位巨星的旋转速度达到了"迅雷不及掩耳"的境界,他们分别是娜塔丽娅·杜金斯卡娅和弗拉基米尔·瓦西里耶夫。吉尼斯世界纪录中的芭蕾项目也大多与这个"快"字直接相关,俄罗斯舞者达马肖夫在一次跃入空中,然后落到地面的过程中,两脚可以完成八次相互击打的动作,其速度之快可想而知。"稳"在芭蕾动作审美原则中,始终扮演着压轴的角色,无论跳得多"高"、落地多"轻"、转得多"快",一旦最后一瞬间没收住,把"稳"字给丢了,则会前功尽弃,整个舞蹈的美也会毁于一旦。

观赏芭蕾明星与观看初出茅庐的新秀的表演之间最大的不同,就在于前者能把四大审美原则演绎得完美无缺、惟妙惟肖,完成动作的"安全系数"也极其稳定,使观众能自始至终地沉浸在完美的艺术境界中。有

人说"芭蕾跳条件,现代舞跳观念",这句话是有一定道理的,也可用这句话来概括古典主义和现代主义在舞蹈上的主要不同。对作为审美对象的古典芭蕾而言,用"技术即艺术"来观赏也不为过,也就是说,没有技术的完美,就没有艺术可言。而随着现代主义对芭蕾的影响,在很多情形下,现代芭蕾热衷于通过舞蹈去表达观念和思想,会失去古典芭蕾的严谨和对极致优雅的追求,当代芭蕾有力求将这两者融会贯通的趋势。

二、中国芭蕾

20世纪初,曾有外国的芭蕾舞团来中国演出,但规模有限。此后,陆续有俄侨来中国开办业余私立芭蕾舞学校,以上海、天津、哈尔滨等地较有影响,对中国的芭蕾启蒙教育有积极作用。毋庸置疑,芭蕾舞剧在中国的真正兴起和发展,是在中华人民共和国成立之后,这与中国政府对一切具有世界意义的优秀文化艺术都采取积极吸纳、支持的基本方针有密切的关系。

对中国芭蕾最具影响力的是俄罗斯学派。1954年,第一位苏联芭蕾舞专家奥·阿·伊莉娜应邀来京,帮助北京舞蹈学校建立芭蕾教学体系,开办第一期"舞蹈教师训练班"。1958年,北京舞蹈学校上演第一部经典芭蕾舞剧《天鹅湖》,作为俄国古典芭蕾的杰作,从舞蹈技术和表演上促进了年轻中国芭蕾的快速成熟,并在此基础上建立了新中国第一个专业芭蕾舞团——北京舞蹈学校实验芭蕾舞团。

从1964年起,开始进行中国芭蕾舞剧的创作实践。大型中国芭蕾舞剧《红色娘子军》的上演,虽不是严格意义上的首开纪录,却可以说是第一部成功的大型中国芭蕾舞剧——从内容到形式都具有鲜明的中国风格、中国气派。《红色娘子军》与《白毛女》(图7-3、图7-4)在中国芭蕾舞剧发展史上具有里程碑式的作用。它们是"洋为中用"更深层次的实践,以其独有的中国特色立于世界芭蕾艺术之林。集体智慧弥补了经验不足,使芭蕾中国化的探索起点较高,起步很快。

图7-3 芭蕾舞剧《红色娘子军》

改革开放以来,中国芭蕾展现出蓬勃发展的态势,面向世界以更开放的眼光广泛吸收、借鉴。从20世纪80年代初开始,陆续有来自英、法、德、瑞士、加拿大等国的著名芭蕾艺术家以友好交流的形式传授技艺。如1980年,由巴黎歌剧院芭蕾大师莉塞特·桑瓦尔亲自指导,中央芭蕾舞团演出了法国浪漫主义的著名芭蕾舞剧《希尔维亚》;1984年,由英国著名芭蕾艺术家贝琳达·赖特和尤里沙·捷尔考夫妇重新排练演出了安东·道林版的《吉赛尔》;1985年,在世界级芭蕾

图7-4 芭蕾舞剧《白毛女》

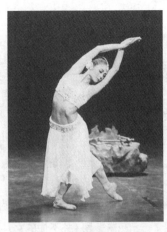

图 7-5　芭蕾舞剧《舞姬》

艺术家鲁道夫·纽利耶夫和芭蕾大师尤金·波里亚柯夫等的亲自指导下演出了《堂吉诃德》；还有《罗密欧与朱丽耶》（1989，罗曼·沃克执导）及《睡美人》（1994，莫里可·帕克执导）。在一系列的交流活动中，纽利耶夫以自己无与伦比的精湛技艺和对戏剧人物的深刻理解，结合中央芭蕾舞团的实际进行了严格的训练，大大促进了演员水平的提高。与此同时，北京舞蹈学院、上海芭蕾舞团、辽宁芭蕾舞团（1981年组建）、天津芭蕾舞团（1992年成立）、广州芭蕾舞团（1995年成立），陆续上演了《葛蓓丽亚》《舞姬》（图7-5）、《那波里》《西班牙女儿》《海侠》《天方夜谭》《天鹅湖》《安娜·卡列林娜》等大量的芭蕾舞蹈作品。这些芭蕾艺术演出活动，不仅丰富了群众的文化生活，而且极大地拓展了中国芭蕾舞界的视野。

改革开放40多年来，中国芭蕾从训练到表演达到了，甚至赶超了世界艺术水准，同时，也在中国芭蕾民族化的道路上不断进行着探索。由中国文学、戏剧名著改编的芭蕾舞剧成果显著。如《雷雨》《家》《魂》《阿Q》《伤逝》等，在结构及表现方式上，作了一些突破性的探索和有益的尝试；辽宁芭蕾舞团的大型芭蕾舞剧《梁山伯与祝英台》（1983）、中央芭蕾舞团的《觅光三部曲》（1985）、《兰花花》（1988）和北京舞蹈学院的《红楼幻想曲》（1992）等，也是对芭蕾民族化的积极探索；进入21世纪以来，依然有《梅兰芳》《二泉映月》《大红灯笼高高挂》等具有民族特色的芭蕾舞剧新作在不断创新。

第二节　芭蕾舞作品鉴赏示例

一、关不住的女儿

【背景资料】

两幕芭蕾《关不住的女儿》于1789年在法国波尔多大剧院首演，是法国早期芭蕾舞剧中至今仍然活跃在舞台上的唯一剧目，也可以说是最古老的芭蕾剧目之一。音乐采用法国民间歌曲和乐曲，编导是法国芭蕾表演家J. 多贝瓦尔。

在文艺复兴晚期，欧洲的政治文化活动中心从意大利转移到法国，于是在法国掀起了一场启蒙运动。启蒙运动是反对新古典主义的运动，该时期涌现了大批的资产阶级思想家，他们宣传唯物主义和无神论，提倡理性和科学，在政治上提出"自由、平等、博爱"的口号，《关不住的女儿》正是产生于这样的历史背景之下。

【鉴赏提示】（视频21）

舞剧《关不住的女儿》于1789年在波尔多首次公演。由多贝瓦尔编导，他是法国舞蹈理论家诺维尔的弟子和继承人。全剧两幕三场，描述了一对农村青年恋人不贪图富贵与钱财、冲破家庭束缚、追求自由与幸福的故事（图7-6）。它是活跃在当今芭蕾舞台上古老的芭蕾名作，也是最早的一部反映当时法国"第三等级"平民百姓生活的现实题材舞蹈。其思想成就与艺术特点主要体现在以下几个方面：

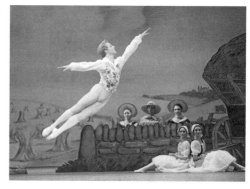

图7-6　芭蕾舞剧《关不住的女儿》

第一，《关不住的女儿》继承了诺维尔情节芭蕾的思想，诺维尔的实践落后于他的理论，研究推广的舞剧全都没有保留下来。但多贝瓦尔实践了诺维尔芭蕾改革思想的主张。该舞剧体现了诺维尔及其弟子们的审美理想和舞蹈改革的相关理论主张，采用写实的手法，较多地利用了生活中的服装和舞蹈动作，拥有非常简明清晰的戏剧结构和舞蹈特点，尽管没有台词，观众对情节却可以一目了然。其表现手段以哑剧为主，在多贝瓦尔的处理中，哑剧包含有许多生活性手段和动作以及日常用品，是"情节芭蕾"结出的最初的果实。

第二，从舞蹈艺术特点上来说，《关不住的女儿》的戏剧结构堪称经典，符合舞蹈艺术的审美特征：简单明了，没有繁枝蔓叶。剧情平铺直叙，又有意料不到、扣人心弦的转折。在这部舞剧中有三种舞蹈：一是自然形态的舞蹈，出现在田野休息和结尾的庆祝场面中；二是情节舞，如丽莎的手鼓舞是为了催眠母亲，从她那儿偷取房门钥匙；三是表现激情的舞蹈，如丽莎与科林斯的双人舞。

第三，从思想成就上看，《关不住的女儿》是多贝瓦尔在受到一幅名不经传的风俗画的启发后创作出来的，在表演上采用了即兴喜剧的传统手法，体现了第三等级的新美学思想和新道德观念，嘲笑腐朽的封建贵族阶级的恶习和偏见，歌颂资产阶级新人争取自由恋爱的斗争，反映普通百姓的生活要求。该舞剧一扫芭蕾舞坛以古希腊、罗马神话故事为主的陈规旧习，受到观众的热烈欢迎。

综上所述，舞剧《关不住的女儿》打破了传统，开拓了芭蕾题材的新天地。自初次公演以来，便走遍了世界各主要剧院舞台。这部舞剧于1956年由苏联专家查普林为北京舞蹈学校编导，曾以《无益的谨慎》为剧名上演，而1987年北京舞蹈学校引进了阿什顿的新版本，改用《关不住的女儿》这个剧名。

二、仙女

【背景资料】

《仙女》是法国浪漫芭蕾时期舞剧的处女作和早期代表作,是芭蕾史上开脚尖舞之先河的里程碑之作。这部舞剧取材于法国浪漫主义作家查尔斯·诺季埃于1822年发表的短篇小说《灶神特里尔比》,但作了较大的改编。编剧是努利,作曲是什涅茨霍菲尔,编导是菲利浦·塔里奥尼,由玛丽亚·塔里奥尼、马季里耶等主演。

浪漫主义诞生于18世纪末和19世纪初的巴黎,现实生活中的战乱和苦难不但没有泯灭人们对美好生活的向往,反而促使了该流派的艺术家创作出大量的不朽之作。它主要的特征是通过表现神秘莫测的超自然境界,传达人们在世俗空间中难以如愿的理想,而浪漫芭蕾是法国流派芭蕾的兴盛时期,它的总体特征和整个法国文化一样,高贵典雅,严谨规范,情怀浪漫,具有典型的浪漫主义艺术特征。《仙女》就是在这样的历史背景下产生的。

【鉴赏提示】(视频22)

舞剧表现了苏格兰青年农夫詹姆斯订婚前与林中仙女——西尔菲达在梦中相见,并爱上了彼此,于是他离开了原来的未婚妻。詹姆斯为了留住仙女,听信女巫的意见,用长纱巾缠住仙女的腰部,结果仙女的两个翅膀掉下来,立即死去。而这时詹姆斯的未婚妻嫁给了他人,婚礼的行列在詹姆斯一旁通过,他非常懊悔,最后昏倒在地。

舞剧《仙女》有明显的剧情,主题延续爱情这一主线,保留了超现实主义的浪漫情结,背景为简单切割出的壁炉与窗户,象征着在现实与美好的幻想、向往之间来回徘徊。在现实与非现实、人间与非人间之间穿插交替的剧情,轻盈飘逸和绚丽多姿的舞蹈,自然优雅的抒情风格,无一不洋溢着浪漫主义芭蕾的鲜明气息(图7-7)。

这部作品确立了作为一名合格的芭蕾舞演员的硬性标准。编导菲利浦·塔里奥尼对女儿玛丽亚·塔里奥尼的严苛要求不仅使得舞剧《仙女》扬名天下,更让三长一小的芭蕾肢体特征从此正式成为人们对芭蕾演员的审美标准。

这部作品开创了一个白裙芭蕾和足尖舞的崭新时代,在《仙女》之前的芭蕾舞,在表演时演员皆是身着笨重的旧服装,对演员自身动作的灵敏度以及协调性造成一定的困难。而塔里奥尼父女对原来的芭蕾舞服做出了重大的改革,即用形状似一口大钟的过膝白纱裙,且纱裙质地是单薄半透明状态,重量极轻,这是父亲菲利浦·塔里奥尼根据女儿自身娇弱而柔和的舞蹈风格为其

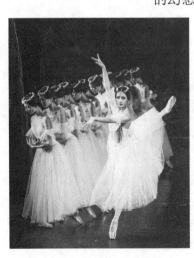

图7-7 芭蕾舞剧《仙女》

量身定做的,因此玛丽亚·塔里奥尼在巴黎歌剧院的舞台上首演时才能在大跳时轻盈如飞,在做小碎步时移动自如,在双腿快速击打时如鱼得水,成功展现了轻盈欲飞的姿态,具有浪漫主义色彩的感觉。而观众们被洁白的长纱裙、明亮的舞台背景以及演员轻快动人、浪漫优雅的演出打动,因此后人把这一时期的芭蕾舞剧形象称为白色浪漫,芭蕾的第二大时期浪漫芭蕾就被称为白色芭蕾。值得一提的是,在这一时期,女演员首次穿上了足尖鞋以表现轻盈飘逸的浪漫主义色彩。足尖鞋的顶端有专门的鞋头,内衬是用很多层的衬布粘出来的,最后在其表面再裹上一层缎子布。从此脚尖舞和足尖鞋成为芭蕾舞最典型的特征并沿用至今。

三、堂吉诃德

【背景资料】

芭蕾舞剧《堂吉诃德》是俄国古典芭蕾舞剧的早期代表作,与《天鹅湖》《胡桃夹子》《睡美人》等名剧并称为芭蕾舞坛的经典之作。于1869年12月26日在莫斯科皇家大剧院首演,由明库斯作曲、彼季帕编舞。

《堂吉诃德》是根据西班牙作家塞万提斯的著名小说所改编的芭蕾舞剧,纽利耶夫早在21岁时便在此剧中担任主角而大受欢迎,他在担任巴黎国家歌剧院舞蹈总监后,将原本冗长的《堂吉诃德》浓缩得更紧凑完美,并把重点凝聚于一对年轻男女的爱情故事上,而

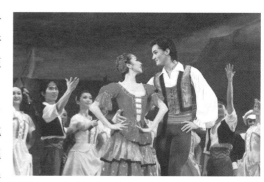

图7-8 芭蕾舞剧《堂吉诃德》

梦幻骑士堂吉诃德则成为整个荒诞喜剧中的画龙点睛之要角(图7-8)。

【鉴赏提示】(视频23)

《堂吉诃德》讲述了西班牙巴塞罗那小镇上一对年轻男女的爱情故事,理发匠巴西里奥与客店老板女儿基特莉相爱,可是基特莉的父亲洛伦佐却极力反对两人的交往,他一心想把自己的女儿嫁给当地一位年迈富有的富绅嘎玛奇。舞剧中的角色繁多,人物形象各具特色,没有脸谱化处理,每一个角色都可圈可点,在舞剧故事发展中都有着不可替代的重要作用。敢爱敢恨、幽默诙谐的理发匠巴西里奥;热情奔放、无拘无束的基特莉;英俊潇洒、高大威猛的斗牛士;风情万种、婀娜妩媚的酒馆女老板;再加上已在观众内心根深蒂固的堂吉诃德与桑丘两个人物形象。

古典芭蕾舞剧《堂吉诃德》是将芭蕾艺术与西班牙当地文化相融合的成功案例,从该剧中演员的动作和技术来看,依然是奉行芭蕾舞审美标准,即"开、绷、直、立",但是从动作风格的角度上来看,它却又带着浓浓的西

班牙当地风情。例如,剧中最具代表性的人物角色斗牛士,舞剧编导将古典芭蕾程式化的动作与西班牙斗牛运动中斗牛士躲闪公牛的动作巧妙融合,可以说是该舞剧众多人物角色中的一大亮点,为整部芭蕾舞剧增添了不少色彩。再者,像一幕中的乡村集市,二幕中的酒馆客栈,三幕中的巴塞罗那广场上的节日庆典,这些舞台场景极好地还原了西班牙当地的风俗文化。此外,以埃及为故事背景的芭蕾舞剧《法老的女儿》,以古印度为故事背景的芭蕾剧《舞姬》,都是古典芭蕾与异国文化相结合的产物,是古典芭蕾"民族化"的成功案例,为后世芭蕾从业者提供了典范。可见,这门已发展了百年的宫廷舞蹈艺术,在与各国文化相碰撞之时并没有表现出水土不服,反而让世界各国的观众对古典芭蕾又有了全新的认识与解读。

古典芭蕾舞剧《堂吉诃德》为后人从事舞剧创作工作提供了良好的范本,若芭蕾舞剧可以对中国经典文学作品进行再阐释、再解读,以名著效应和本土文化来吸引更多的观众走进剧场,这显然也是值得推崇的有效方式。但根据经典文学作品来创编舞剧也存在着一定的"风险",因为经典文学作品必然拥有相对广泛的阅读群体,甚至一些名著更是家喻户晓、深入人心,这便预示着观众们一定会对舞剧观赏有着更高的期待。

四、天鹅湖

【背景资料】

《天鹅湖》是所有古典芭蕾舞剧,乃至于所有芭蕾舞剧中,知名度最高的作品。作为古典芭蕾舞剧的中期代表作,1877年由莫斯科大剧院芭蕾舞团首演,编剧为别基切夫和盖里采夫,柴科夫斯基作曲,这也是柴科夫斯基所作的第一部舞曲。

1894年,彼得堡马林斯基剧院首席编导马里尤斯·彼季帕在其助手列弗·伊万诺夫的协同下,为柴科夫斯基逝世一周年举行纪念公演时,首先把《天鹅湖》二幕重新搬上了舞台。然后又由彼季帕编导一、三幕,伊万诺夫编导二、四幕,于1895年1月27日在彼得堡上演全剧。他们在指挥德里果的协助下,对舞剧谱进行了必要的增删和次序上的调整。在编舞上进行了种种革新,为突出奥杰塔与奥吉莉娅善与恶的鲜明对比,赋予了她们不同的性格和节奏。

【鉴赏提示】(视频24)

该舞剧取材于民间传说,公主奥杰塔在天鹅湖畔被恶魔变成了白天鹅。王子齐格费里德误入天鹅湖,爱恋上了奥杰塔。在王子挑选新娘之夜,恶魔之女黑天鹅奥吉莉娅伪装成奥杰塔以欺骗王子。最初《天鹅湖》

拥有两个不同的结局，通常是混合上演：第一个版本里王子被幻象所惑，最后与奥杰塔公主双双逝去；但在著名的圣彼得堡版本里，最终王子及时识破真相，杀死了恶魔，让白天鹅恢复了真身，与王子幸福结合，尽管结尾处音乐悲戚，却是个爱情战胜邪恶的大团圆结局。

图7-9　芭蕾舞剧《天鹅湖》

《天鹅湖》成为经典一直流传，与其背后的音乐有密切的关系，《天鹅湖》的音乐像具有浪漫色彩的抒情诗篇，舞蹈与音乐交相辉映，每一场的音乐都极出色地完成了对场景的书写，对戏剧矛盾的推动以及对各个角色性格和内心的刻画，这也是交响芭蕾在古典芭蕾中的特点之一。如：《四小天鹅舞》的音乐旋律轻松活泼，节奏干净利落，描绘出小天鹅在湖畔嬉游的情景，质朴动人而又富于田园般的诗意（图7-9）；《天鹅湖》第二幕中，慢板双人舞细腻地表达了白天鹅奥杰塔从恐惧、提防逐渐到对王子放心和信任，进而迸发爱情直至热恋的过程，奥杰塔的独舞突出了悲剧色彩，她的舞姿越是优美柔弱，就越凸显孤独和动人。这些充满诗情画意、戏剧力量，并有高度交响性发展原则的舞曲，是作者对芭蕾音乐进行重大改革的结果，从而让该剧成为舞剧发展史上一部划时代的作品。

秉承"开、绷、直、立"的芭蕾审美原则，舞蹈演员高超的跳跃、旋转、立足尖等技巧不仅从形式上带给观众极高的审美价值，同时也服务于舞剧的叙事结构。更为吸睛的是《天鹅湖》第三幕中，著名的黑天鹅奥吉莉娅的独舞变奏中要一口气做 32 个被称作"挥鞭转"的单足立地旋转。这一绝技由意大利芭蕾演员皮瑞娜·莱格纳尼于 1892 年独创，在圣彼得堡版演出中出现，舞者以细腻的感觉、轻盈的舞姿、坚韧的耐力和完美的技巧，诠释了白天鹅和黑天鹅完全不同的心灵世界，至今仍保留在《天鹅湖》中，成为衡量芭蕾演员和舞团实力的试金石。

一个多世纪以来，《天鹅湖》以其感人肺腑的浪漫爱情、对比鲜明的舞剧结构、如梦如幻的舞蹈段落、洁白无瑕的天鹅短裙和优美动听的音乐旋律经受住了一百多年的时间考验，成为芭蕾舞剧史上最负盛名的经典。剧中美轮美奂的舞段标志着芭蕾艺术在 19 世纪末取得的最高成就，让各国观众陶醉其中，体现出芭蕾美学"抒情至上，技术其次"的诗意品位，故常在晚会上单独演出。

五、睡美人

【背景资料】

古典芭蕾舞剧《睡美人》是俄罗斯音乐巨匠柴科夫斯基与著名芭蕾

舞编导彼季帕的珠联璧合之作,被誉为"19世纪古典芭蕾的百科全书"。1829年4月,《睡美人》在巴黎歌剧院首次上演。

《睡美人》是俄罗斯作曲家柴科夫斯基将戏剧性标题交响乐的写作手法运用到舞剧音乐创作中去的卓越成果,被誉为芭蕾音乐宝库中的珍品。1829年4月,巴黎歌剧院曾上演过一部《睡美人》,而后沉寂了60年,直至1889年,《睡美人》才再一次在俄国芭蕾舞台上苏醒过来,唤醒睡美人的是马里尤斯·彼季帕。1890年1月15日,《睡美人》在马林斯基剧院进行首场公演,沙皇和一批显贵出席观看,休息时沙皇还接见了舞剧的作者。从此,《睡美人》一跃成为俄国芭蕾的一部经典著作,再也没有离开过世界芭蕾舞坛。

【鉴赏提示】(视频25)

《睡美人》遵循了戏剧行动的交响发展原则,每一幕都恰好是一个交响乐的独立乐章,但只有与其他各幕放在一起才显得完美。正如交响乐章一样,每一幕都有自己的高潮:第一幕的高潮是公主被扎破手指后沉睡不醒;第二幕是王子亲吻公主使其醒来;第三幕是王子和公主的婚礼。这三个高潮逻辑性地服从一个主题——爱情是力量的源泉,也是战胜邪恶的主要动力。善与恶的对立冲突是柴科夫斯基作品构思的基础,如温柔明朗的单簧管主奏出丁香仙女的主题旋律,警号长鸣,音乐转为惊恐慌乱的情绪,表现恶仙女的呼啸而至,两者形成对比。作曲家寥寥几笔就能概括出鲜明的音乐形象,运用纯音色的音响来诠释人物性格、语言及舞蹈,主题曲调不断交替、对比和复现,让观众不断加强听觉体验。与传统舞剧音乐的索然寡味相比,柴科夫斯基的戏剧性交响乐具有深刻的内在联系和丰富的外在形象,将内在感情铺垫在细节描绘之中,艺术概括投掷于戏剧线索之内。

彼季帕在大型插舞中编排了童话人物表演的大量性格舞。形似贵妇人打扮的小白猫表演的诙谐、调皮的舞蹈,身着俄罗斯民族服饰的年轻农民时而顿足、时而半蹲盘旋的俄罗斯民间舞蹈,这些性格舞乍一看好像无关情节,然而却暗含着芭蕾的主题——灾难是转瞬即逝的,幸福和善良终将获得胜利。每个舞段都从不同角度揭示了贯穿始终的主题动机——爱,它们不像是纯粹的插舞,而是通过精心设计的音乐和舞蹈来赋予其戏剧因素,起着渲染气氛、烘托场面的作用,有着很好的反响,后来通过彼季帕的不断实践确立了"性格舞模式"。

《睡美人》中的"古典组舞"是彼季帕独具匠心的构思,将原本童话故事中给公主洗礼的七个教母改为六位仙女,编排了序幕中的《六人舞》,每位仙女轮流变奏,自信地炫耀高难度技巧,从六个侧面全方面塑

造了一个完美的女性形象,刻画出立体的人物性格特征。

为了使情节舞符合自己的"大型舞剧"的诉求,彼季帕采用了更容易铺成宏大场面的"大型舞段"这种形式。第一幕中的情节舞就是典型的"大型舞段",由玫瑰慢板、宫女和男仆的插舞以及公主的变奏和结尾构成,连续重复的舞姿造型和空间调度,犹如皇家宫殿般错落有致。公主对爱慕者漠不关心,但渴望唤起他们的热情,王子们互相争夺公主的青睐。公主在舞台上居中,王子们在舞台旁的空间调度表现了公主并没有倾心于谁,而这一切人物的心理活动都是用流动的舞蹈来表达,在变化的抒情曲中连续地快速移动,完成交替的大桥和旋转,最终以转身的换脚大跳结束,结尾的舞蹈伴着"华美乐章"的音色,传达出公主对生活的喜悦之情,其魅力也达到了更深层次的展现。

《睡美人》中第三幕的婚礼双人舞就是严格按照"大型古典双人舞"的模式编创而成,公主和王子终于喜结良缘,慢板双人舞中的公主与第二幕中的幻影不同,此时的公主饱含深情,一次又一次地扑倒在王子的怀里,并以"鱼儿潜水"的舞姿造型收尾,大跳、旋转与击打的一连串动作展示着滞空能力,波尔卡的旋律格调表现了公主的高贵优雅、天真媚态,结尾的双人舞在气势磅礴的炫技舞蹈中戛然而止,这段大型双人舞是战胜逆境、梦想成真的最高待遇,也是爱的至高点(图7-10)。

图7-10 芭蕾舞剧《睡美人》

六、红色娘子军

【背景资料】

《红色娘子军》由中央芭蕾舞团创作组的负责人李承祥编导。1964年年初,芭蕾舞剧《红色娘子军》改编创作组成立,李承祥担任组长,作曲家吴祖强和演员刘庆棠担任副组长,成员包括编导蒋祖慧,舞美设计师马运洪以及吴琼花的扮演者白淑湘等人。

1964年9月26日,芭蕾舞剧《红色娘子军》在剧场首演。周恩来观看完演出后,对芭蕾舞剧《红色娘子军》给予了充分的肯定。紧接着,就到人民大会堂小礼堂为毛泽东、刘少奇和朱德等中央领导演出这部舞剧。演出后,毛泽东主席上台与演员合影,评价芭蕾舞剧《红色娘子军》在方向上是正确的,在艺术上是成功的。

芭蕾舞剧《红色娘子军》根据同名电影改编而成,1963年由周恩来总理提议创作,1964年由中国国家芭蕾舞团首演成功。芭蕾舞剧《红色娘子军》作为一个特定时代政治话语的文艺表达,在周恩来总理等中央最高层领导的直接关注下诞生。

【鉴赏提示】（视频26）

中国的"芭蕾民族化"是历史线性发展中的必然选择。新中国成立后，创作中国自己的芭蕾舞剧的任务刻不容缓。三化座谈会后，周恩来总理指示了要搞革命题材的剧目。芭蕾艺术与政治号召的结缘使得《红色娘子军》应运而生。该剧于1964年由中央歌舞剧院芭蕾舞团根据同名电影改编，共六场。由李承祥等编导，白淑湘、刘庆棠作为主要演员，作品讲述了在20世纪30年代的海南岛上，女主琼花在红军的帮助下逃出恶霸的魔爪，从一名苦大仇深的农村姑娘逐渐转变为一名有着坚定共产主义信念的娘子军战士的故事（图7-11）。这部作品是中国芭蕾舞剧史上一座伟大的里程碑，其成功之处主要体现在以下几个方面：

图7-11　芭蕾舞剧《红色娘子军》

第一，中西融合新举，芭蕾民族化之铺垫。在动作语汇上，红色娘子军大量吸收了中国古典舞、民间舞元素以及现实生活的动作。例如，用于表现打斗场面的古典舞技巧"小蹦子""点步翻身"等，具有黎族民间特色的"钱铃双刀舞"，并把它们统一在芭蕾舞的风格之下。这部作品打破了西方传统芭蕾舞剧以神仙、鬼魔、公主、王子为主人公的惯例和以白色为主基调的文化旨趣，突破了西方足尖舞蹈语言的表现力，在为实现芭蕾艺术向民族艺术的转变开辟道路的同时，也向世界展示了具有强烈中国气派的"红芭蕾"，极其富有中国特色。

第二，讲述中国故事，弘扬革命精神。舞剧《红色娘子军》讲述了一位被压迫的农村姑娘，通过红军的帮助，变成了有坚定共产主义信念的娘子军战士，体现"翻身道情"的主题，是极致追求中国特定时代艺术内涵和精神的"红色经典"之作，展现中国的革命之美。另外，根据表现生活内容的需要，从现实的战斗生活中提炼和创造一些舞蹈语汇如"投弹舞""大刀舞"等。既有真实感，又富有舞蹈艺术的灵动感，表现了中国战士的思想感情和精神面貌，塑造了英姿飒爽的中国娘子军形象。

第三，贴近人民群众，符合群众化审美。以《红色娘子军》观照老百姓的现实生活，以普通中国人特别是受压迫的"受苦人"为舞台的主角，在编导上运用了一些中国传统戏剧的表现方法，如戏剧结构分场不分幕。情节事件的发展紧紧相扣，一环接一环等。适应中国观众的传统审美习惯。

除此之外，全剧既有紧张的剧情发展，又有完美而符合剧情发展的群舞设计，加上舞台美术设计效果惊人，音乐旋律既上口又符合舞剧表现规律，使该剧成为中国芭蕾史上一颗璀璨的明珠。

综上所述，芭蕾舞剧《红色娘子军》作为积极响应"三化"的舞剧艺

术精品,为中国"芭蕾民族化"做了成功的尝试,讲述了中国故事,弘扬了时代精神,是当之无愧的永恒经典。展望未来,中国芭蕾也一定能用娘子军的一腔热血深情拥抱新时代,为芭蕾艺术,为中国,为世界带去属于中国芭蕾独一无二的魅力与荣光。

七、大红灯笼高高挂

【背景资料】

芭蕾舞剧《大红灯笼高高挂》改编自电影《大红灯笼高高挂》。导演张艺谋、作曲陈其钢、编舞王新鹏、制作与演出为中央芭蕾舞团。该剧自2001年5月2日在北京举行世界首演以来,中国国家芭蕾舞团携该剧先后在国内十多个城市以及新加坡、意大利、法国、英国、美国、澳大利亚、墨西哥、俄罗斯等国家演出近三百场。

【鉴赏提示】(视频27)

《大红灯笼高高挂》根据苏童的小说《妻妾成群》而改编,讲述的是民国时期的一名女学生孤苦无依地生活在世上,因缘际会下终于与一名男青年相恋,哪知她被某地主选中,强行纳为妾室,虽然每天锦衣玉食,但却失去了自由,没有了爱情,且穷于应付妻妾间的斗争,最后抑郁而疯(图7-12)。

图7-12 芭蕾舞剧《大红灯笼高高挂》

(1)序幕:20世纪20年代,幽深的大宅院里,一个年轻的女孩被强行塞进花轿,她是老爷新娶的三太太。上轿前,她想起青梅竹马的恋人——戏班子里年轻的小生。

(2)第一幕:迎亲的喜庆气氛中,大太太与二太太怀着复杂的心情接纳这位新人。洞房花烛夜,新来的三太太拼命抗争,但最终没能摆脱悲剧的命运。

(3)第二幕:唱堂会,打麻将,老爷领着太太们终日消磨时光。新来的三太太利用短暂的机会与昔日恋人相会,两个年轻人的恋情被居心叵测的二太太发现了。

(4)第三幕:年轻人继续偷偷相爱相会,二太太告密。老爷当场捉拿了这对大胆越轨的恋人。二太太趁机想恢复失去的宠爱,心情败坏的老爷却赏了她一记重重的耳光。失落的二太太将满院的红灯笼撕得粉碎。

(5)尾声:那对年轻的恋人与二太太同时被带到行刑现场,在死亡面前,他们尽释前嫌,以宽容和爱彼此紧紧拥抱。

芭蕾舞剧《大红灯笼高高挂》，以玲珑紧致的旗袍，极尽绚丽所能的色彩，动人心魄的旋律，充满特色的布景，新奇紧凑的编排，使之在最短的时间内被世界各界接受和喜爱，在世界芭蕾舞界引起了前所未有的震动，欧洲各国媒体好评如潮，中国国家芭蕾舞团也因此获得有舞蹈奥斯卡之称的英国"国家舞蹈大奖"最佳外国舞蹈团的提名。

《大红灯笼高高挂》在表现芭蕾舞剧的同时具有一定的民族特色，在芭蕾舞剧中添加了京剧表演，在打麻将一幕中让演员在麻将上跳舞，同时将麻将用木牌竖起来。灯笼、京剧等都是极具民族性的中国传统文化。将民族文化与民俗风情的呈现，渗透在芭蕾艺术的舞步与舞径之中；尽可能地把日常生活动态的舞台再现，纳入芭蕾艺术"体态语言"的审美范式之中。尽管舞剧中还存在"为芭蕾而芭蕾"的舞段展示、存在以"镜头语言"替代"体态语言"的状况，但该剧在既是芭蕾的又是民族的舞蹈形式表现上有了较大的跨越。

八、牡丹亭

【背景资料】

大型芭蕾舞剧《牡丹亭》是中央芭蕾舞团继《大红灯笼高高挂》之后，于2008年5月推出的又一部中国原创芭蕾作品。剧本改编、导演李六乙，作曲、编曲、配器郭文景，舞蹈编导费波，艺术总监冯英，制作与演出为中央芭蕾舞团。曾先后在北京、深圳、香港、澳门等地演出60余场。2011年8月，应邀参加英国爱丁堡国际艺术节，并担任开幕演出，以高水平的表演让西方世界感到惊艳，书写了中华文化走出去的新篇章。

《牡丹亭》是结合昆曲所创作出来的一部作品。昆曲是中国最古老的戏曲形式之一，大约起源于15世纪中叶的江苏省昆山镇。它是一门综合性的艺术形式，将歌曲、诗歌、舞蹈、对白和哑剧融为一体，并形成了其独特的美学风格和表演体系。

【鉴赏提示】（视频28）

这部作品撷取我国昆曲经典剧目《牡丹亭》的精华，在尊重和继承传统的基础上，力求将中国的优秀民族文化通过西方古典芭蕾这一独具魅力、颇具美感的艺术形式表现出来，是将中西文化相互结合创作出的一部经典作品。

该剧以情贯穿，通过舞者杜丽娘和两个精美化身的交融，表现人物奋力挣脱禁锢，追求自由和爱情的内心世界。其舞蹈编排主线清晰，突出芭蕾舞蹈语汇的张力，音乐上既选取了中国传统的戏曲音乐，也采用了西方

著名作曲家的作品和原创作品，舞美和服装设计简约、空灵、唯美，舞剧中昆曲和芭蕾所造成的多元韵味相互交织，为芭蕾民族化作出了有益的探索和创新。另外该剧通过大开大合、大起大落、大俗大雅、大悲大喜等强烈的对比手法，追求一种浪漫的气质和气韵上的跌宕变化，以获得飞扬的视觉体验和审美效果（图7-13）。概括起来，就是"至情故事，浪漫演绎；古典意蕴，现代手法；奇幻色彩，多维呈现；如诗如画，美轮美奂"。从而，进一步实现"演绎经典艺术、歌颂至情至美、弘扬民族文化、繁荣中外交流"的创演的目标。

图7-13　芭蕾舞剧《牡丹亭》

舞蹈作品将原著浓缩为两幕六场，人间与地府，人鬼两相望。戏曲曲牌散装拼贴，《山坡羊》《品令》《豆叶黄》等唱出了丽娘的真情，后现代交响配乐、重复出现的人声特效，或许是在用"感觉至上"为"意识流"创作体伴唱。既不需要古典舞含蓄的舞姿，也不强加芭蕾舞爆发的技巧，用情感把控丽娘的内敛，用情节使丽娘的爱欲爆发，从"寻梦"到"魂游"，最终的"婚礼"将丽娘对梦梅的爱恋发挥到极致。非古似今的纱质衣衫与华丽端庄的戏服，同时现身芭蕾舞剧，是为角色装扮，也是在粉饰梦的轻曼与华丽。没有梅花盛开的后院，黑、白、红三色交替出现的地板上方，有着强烈生命力的梅树枝干悬挂于舞台上，象征着爱的力量，"四柱一台"的空间分割，是禁锢也是期盼。从引子起杜丽娘一分为三，物化她三种不同的人格心理，丽娘最真实的"本我"才是全剧的主角。观者看到了丽娘在自由与禁锢的矛盾中不断挣脱真我，这更像是对汤显祖"惊世一梦"的梦之解析，而这种解析实际是对各种艺术形式的自由拆分与混合重构，力图重新塑造丽娘与她的梦，将《牡丹亭》解译为"丽娘梦游记"。此时，艺术创作以极高的自由度，再造了21世纪的《游园惊梦》。

单就这部芭蕾舞剧《牡丹亭》来说，其已成为一种"概念艺术作品"，它不忠于某一类艺术形式，意在制造出整体大于局部之和的"格式塔质"[1]艺术作品。促使观者主动建立起一种"视觉后像"，即用经验意识，修补或寻找其心理上的文化认同，与此同时，成为市场需求的有力推动者。而"民族的就是世界的""跨世之经典的结合""大师之力作""青年芭蕾明星之云集"等标签，都以精英化态势吸引着观者的眼球，越是精英化就越容易满足商业化市场的需求，让艺术作品名正言顺地走入国内外演艺市场体系之中，并为艺术创作者建立起一个自由的"梦园"。

[1] 格式塔质：格式塔理论将某一心理现象视为一个整体，整体决定部分的性质和意义，部分如果离开了整体，便失去了当前的意义或无法把握其具体意义，这一整体并不是各个部分的简单相加，而是大于各个部分之和。因此，整体是来自各部分同时又超越各部分之和的一种新质，这种新质就被称为"格式塔质"。

第八章 现当代舞艺术鉴赏

第一节 现当代舞艺术概述

一、西方现代舞

产生于19世纪末至20世纪初的西方现代舞,源于当时西方世界的社会动荡和现代主义思想潮流。19世纪后期,第二次工业革命震碎了西方社会千百年来的文化传统,现代工业和城市化的兴起,令西方社会人与人之间的关系变得疏远冷漠,社会变成了人的一种异己力量,作为个体的人感到无比孤独。加之20世纪初期的两次世界大战中,人类使用借助了科技发明的武器大规模屠杀自己的同类,西方的自由、博爱、人道理想等观念被战争践踏得体无完肤,西方文明被抛进了一场深刻的危机之中,现代主义应运而生。

伴随第二次工业革命和两次世界大战产生的现代主义,是西方进入垄断时代以后的产物,它不可避免地反映了这个时代政治、经济和精神文化生活的重要变革,反映了这个时代人们极其复杂、丰富的思想感情和极为深刻的哲学思考。不同于现实主义的是,现代主义在对待社会、人、自然与自我的关系上失去了平衡,是扭曲的,现代主义不直接描写社会和人生(少数艺术家例外),其艺术作品往往影射着社会和人生(图8-1),采用的语言是荒诞的、有寓意的或抽象的。在现代主义作品中可以感觉到这些艺术家表现了现代人们(包括艺术家们自己)的精神创伤和变态心理,感觉到他们对现实生活的消极、悲观和失望的情绪,感觉到他们思想上强烈的虚无主义。这些特征正是对西方现代社会和现代精神生活重要方面的写照,具有不可忽视的社会历史价值和审美价值。

图8-1 后现代舞《涂图》

现代主义思潮从绘画蔓延到戏剧、音乐,也影响到了舞蹈界。19世纪末20世纪初,欧洲古典芭蕾单纯追求形式与技巧的倾向越来越严重,而且内容与题材仍旧停留在神话传说、贵族王子公主的范畴之内,与现实生活的距离越来越大,成为舞蹈反映社会

现实生活的巨大障碍。以美国的伊莎多拉·邓肯（图8-2）为首的一批舞蹈家，尝试创立一种与传统古典芭蕾相对立的舞蹈流派，现代舞应运而生。他们反对古典芭蕾舞僵化的动作形式的束缚，追求自由，崇尚创新，不仅抛弃了脚尖鞋，而且干脆赤脚跳舞，这场巨大而深刻的舞蹈革命，打破了古典芭蕾独霸舞台的局面。现代舞发展到20世纪60年代，进入后现代舞（在德国，也称作"舞蹈剧场"）阶段时，不但可以赤脚而舞，而且可以穿舞台上的无跟软鞋、爵士舞鞋跳舞，甚至还可以穿生活中的旅游鞋、高跟皮鞋跳舞。舞者们还纷纷放弃了原来舞步中芭蕾的五个脚位，从而使舞蹈进入一个比较自由的境界。

20世纪以来，西方的现代主义适应了西方现代社会人们的需要，创造了一批可以列入人类经典文化的作品，但远非所有流派和思潮的理论都是无可非议的。对于现代主义不加分析地一味赞扬是不可取的，而视现代主义为洪水猛兽、拒之于门外，不让人们接触和了解更是愚蠢和可悲的。自20世纪80年代以来，中国艺术创造和理论的繁荣、活跃，除了社会、经济的推动这些主要因素之外，与包括西方现代主义在内的外国文艺提供的丰富资料不无关系。

图8-2　伊莎多拉·邓肯

现代舞的基本特征：

第一，背离传统。现代舞突破了传统舞蹈的训练形式与表演形式，在专业训练中摈弃了古典芭蕾动作体系，表演时不受任何形式的约束，舞者不穿芭蕾鞋，甚至光脚，坚决反对芭蕾那些毫不相干的动作组合、虚张声势的音乐效果、华丽辉煌的舞台美术以及取悦观众的动机，而主张将舞蹈艺术当作能够干预生活，而不是粉饰生活的工具。在创作观念上，认为任何东西都是可能的，比如自然界的变化、生活中的行为和动作、各种情感上的细微体验等都能作为灵感的来源，而哲学思考、人类命运、社会问题等都可成为创作动机。正因为有这样的创作观念，所以现代舞能在舞台上营造出种种奇特的意境和别开生面的舞蹈形象（图8-3）。

第二，不断创新。现代舞拒绝模仿，强调对舞蹈的革新和创造。在"打倒偶像"的口号下，倡导创作自由，张扬艺术个性，在创作中倾向于逆向思维，不求同而立异标新，以与众不同为荣，以抄袭模仿为耻，所以没有任何保留剧目。在现代舞中，每一个舞者都是独立的个体，强调演员的个人创造与表现，强调独立的思想和技术，促使舞蹈者成为艺术的主人，而不是一个被别人

图8-3　现代舞《梦中人》

图8-4 现代舞《彼岸》

（编导）操纵的工具。现代舞艺术家大多以背叛师门、自立门户和创造自己的法典来证实自身的成熟与存在的价值。

第三，抽象表现。现代舞不像传统作品那样立意鲜明、主题清晰，而是追求象征性的意味而避免写实。它不追求使观众感到赏心悦目的效果，而是通过心理刻画给观众更多的感受、想象和联想，从而产生情感上的共鸣。在舞蹈创作实践中大致表现为：舞蹈不表现情节故事，不塑造人物形象，而是更多地表现"自我"本能，表现直觉，展现纯动作表演，强调动作就是一切（图8-4）。

第四，紧跟时代。现代舞注重对生活、对人生的思考及其感受，因此具有很强的时代感。可以说，对时代与社会的关注，是构成现代舞的重要基础，其发展的百年史清晰鲜明地呈现出这一轨迹。现代舞是一种适应能力很强的载体，形成了一种容易沟通的国际语言，同时，现代舞的含义观念、动作分析法、地面训练、气息的运用、动作组合方法等，对于舞蹈艺术的发展都起到了积极的推动作用，这些都是它能风靡世界的客观因素。

二、中国现当代舞

现代舞在中国有着宽泛的定义和曲折的发展过程。吴晓邦、戴爱莲、贾作光等新舞蹈艺术的先驱们在自身的舞蹈启蒙教育中，更追求舞蹈的民族性与时代精神。其中，吴晓邦"和着时代的脉搏跳舞"的至理名言和以《义勇军进行曲》（图8-5）、《游击队员之歌》（图8-6）、《饥火》等为代表的20世纪经典之作，应被视为中国现代舞的珍贵精神财富。在中国近现代舞蹈发展的历程中，广义而言，凡是不具有特定民族风格或古典程式的舞蹈，似乎都可被划入"中国式的现代舞"。

图8-5 现代舞《义勇军进行曲》

图8-6 现代舞《游击队员之歌》

20世纪50年代末至60年代初,吴晓邦创建了"天马舞蹈艺术工作室",系统地推行他创建的、源于现代舞的教学体系,为走出一条"中国现代舞"的道路,进行了多方面的创作实践。这一时期的作品有:从古曲中获得灵感,追求中国传统文化精神的《十面埋伏》(图8-7)、《梅花三弄》《平沙落雁》等;也有取材于现实生活的《牧童识字》《足球舞》《花蝴蝶》等。吴晓邦的艺术信念依旧,但上述作品的影响力却不及他抗战时期的那些舞蹈,后来,随着"天马舞蹈艺术工作室"的中断,现代舞在中国的探索势渐衰微。

图8-7　现代舞《十面埋伏》

20世纪70年代末至80年代初,中国现代舞随着改革开放的深化而日益发展,重新崛起。初期被群众称为现代舞的一批作品,从构思到语言模式的突破,都具有明显的创新意识和较大的冲击力,如:《希望》《无声的歌》《再见吧,妈妈》《刑场上的婚礼》(图8-8)、《割不断的琴弦》等。此后,编导胡嘉禄推出系列作品《理想的呼唤》《绳波》《血沉》《对弈随想曲》《彼岸》《独白》等,从作品的创意到表现形式和语言载体,似乎可以感觉到编导正向着心目中的"现代舞"靠近。

中国当代舞在舞蹈形态、表现方法与风格等方面,存在"多界面""多层面"的丰富体系,形成舞种"临界面"的当代艺术风范,构成了当代舞重要的艺术特征。当代舞相对于现代舞更加贴近生活,贴近老百姓的情感,也更容易受到人们的喜爱。具体而言,当代舞蹈是指20世纪50年代后的舞蹈创作和表演,它在作品选材上鲜明地指向了中国人当代生活的感情状态,对中国戏曲舞蹈、芭蕾舞、西方现代舞中的舞蹈元素采取兼收并蓄的方式,在时间和舞种上容纳的东西比现代舞更加广泛。如《踏着硝烟的男儿女儿》《无言的战友》《天边的红云》(图8-9)等,充分展示了

图8-8　现代舞《刑场上的婚礼》

图8-9　现代舞《天边的红云》

人们所熟悉的革命、保家卫国和历史传统题材,其中群舞《天边的红云》以女性的视角勾画出历经磨难的女红军在壮烈牺牲前的战斗与抗争,同时又刻画了面对死亡的青春女性在残酷的战争中对美的追求和美好明天的留恋;被誉为"20世纪经典"的女子群舞《小溪、江河、大海》,以一群少女或细碎流畅,或奔腾跳跃的舞姿,象征山涧、小溪流聚成河,最终汇入大海的景象;独舞《太阳鸟》以其精致独特的艺术视角,写意地展现了人们对生命、阳光诗般的礼赞。相比现代舞的抽象和"怪",一幕幕精彩的当代舞演出因贴近生活和通俗易懂而赢得了观众们阵阵热烈的掌声。

第二节　现当代舞作品鉴赏示例

一、春之祭

【背景资料】

《春之祭》是美籍俄裔音乐家斯特拉文斯基根据自己的剧本创作的音乐,后来斯特拉文斯基把它写成了一部两幕芭蕾舞剧,成为其现代芭蕾的早期代表作。《春之祭》的剧本和音乐均取材于俄国原始部落中,以少女为人祭手段的生殖崇拜仪式,因而带有浓烈的俄国原始民风。从第一幕《大地崇拜》至第二幕《春之祭礼》,呈现了俄罗斯原始部族庆祝春天的祭礼,从一群少女中挑选一个最美丽、最纯洁的祭春少女,她将不停地跳舞,直至死去与太阳神联姻的壮烈故事(图8-10)。

图8-10　《春之祭》剧照

德国最著名的现代舞编导家皮娜·鲍什于1975年创作的《春之祭》以其强烈的舞蹈形式和浓郁的抒情史诗,被公认为是世界上最优秀的版本之一。

【鉴赏提示】(视频29)

第一部分,当木管吹响了立陶宛民歌调,土地和山谷伴随着灯光慢慢苏醒。一个女人躺在一条红裙子上,身穿裸色丝质吊带裙的女舞者三三两两站立在泥土之上。她们似乎正在进行宗教仪式之前的忏悔,音乐和咒语束缚住她们的肢体,铺陈在地上的一袭红色衣裙更使她们局促的身体颤抖起来。躺在地上的女人被拉到那群女人的舞蹈之中,但是总是有人想从这个群体中逃出来。音乐突然改变,一群身穿黑色长裤、裸露着上身的男人伏击了这个空间,紧绷的女人们分散开来。男人和女人围成神

秘的图案并且用一种运动的语言开始了大地崇拜的仪式。

第二部分，大地的崇拜更像是一个男女共同参与的仪式，仪式结束之后两性就又重新回到原来的分离中去了。但在这里两者都被一种具有决定性意义和束缚力的节奏给吸引住了。在将要选择献祭的祭献者时，大家表现出来的是恐慌和惊骇，这主要表现在那条裙子从一个女人的手中传到下一个女人手中的时候。这个"测试"一遍遍地进行着，它表明，每个人都有可能是祭献者，每个女人的命运都是一样的。然后大家按性别分成了两部分，男人站在后面等待，女人们则恐惧地围成一个小圈子，她们一个接一个地走向男人的头领那里去接受那条裙子。他躺在裙子上，这是他有权决定祭献者的象征。

当男头领将祭献者交回到那群目瞪口呆的女人手中的时候，她在她们惊讶的注视下开始了死亡的舞蹈。场景是在舞台上铺了一层薄薄的泥土，有一种远古时期竞技场的氛围，如同一个生与死较量的场所。被选中的小女孩穿上红衣，从最初的怯弱到被迫起舞的恐惧，最终她将自己的身体完全释放，投入至疯狂的舞蹈中。她的身后，男男女女观望着、喘息着……

斯特拉文斯基创作的副标题为"俄罗斯异教徒的图画"，然而在皮娜·鲍什的《春之祭》中，年代与地域被架空了，时间和空间被模糊了。皮娜·鲍什并没有根据曲谱编排材料，而是以小角度切入，以"暴力"作为自己整个作品的出发点与核心。暴力并不仅仅存在于献祭这一最终的仪式中，而是贯穿在挑选牺牲者的全过程中，压力一直笼罩着整出舞剧：女性舞者弓起的后背、半蹲前行的姿态，透露了每一个人心中的恐慌；象征着献祭的红色连衣裙从一个人手中转移到另一个人手中，更像是恐惧的蔓延。

皮娜·鲍什用十足抽象又现代化的舞蹈语汇，将乐音中不安的情绪外化。与其他慢热的舞蹈剧场作品不同，《春之祭》从第一个音符开始就充满了巨大的能量，并一直持续到最后一秒。舞者们的移动跳跃踩住了每一声乐音的节拍，落回土地上，仿佛大地的脉搏。裸露的身体被汗水打湿后沾上了泥土，带来属于人类最原始的性感。在泥土之上，无论是男舞者的矩形阵列还是全体舞者的环形舞步，不断变化的队列充盈着古典的质感，在灯光的照耀下恍惚如文艺复兴时期的画作。然而在原始性感和古典美背后，是暴力、死亡、恐惧，以及旁观者的麻木与懦弱。

皮娜·鲍什曾经在《春之祭》演出之时对媒体这样解读："这出舞剧中有非常复杂的情感，且转变极快。其中亦有非常多的恐惧。我常常思索，如果你知道自己将会死去，你将如何舞动？你的感觉如何，我的感觉

又如何？被选中的女孩是非常特别的,她向着生命的终点舞蹈。"虽然受害者只有一人,但在舞台上的每一个社会成员对于牺牲者皆难脱其责。在这一概念下,皮娜·鲍什的《春之祭》不再局限于俄罗斯,也不再局限于某一时刻的某一宗教,它指向的是所有社会皆会产生的"社会病",更是人性中共通的部分,难以言明,却超越语言,直入心灵。

皮娜·鲍什将她的表现焦点尖锐地集中到了妇女祭献品的受难,这一非常野蛮却往往被认为是理所当然的情境中。这部作品可以理解为是对现实世界的一种揭露,表现出现实世界中,在利益面前对人性的蔑视似乎一直在无情地促进祭献品,尤其是女性祭献品的牺牲。

二、启示录

【背景资料】

《启示录》是美国黑人舞蹈家艾尔文·艾利的代表作,1960 年首演于纽约市,一上演即获得了巨大的成功,一举奠定了艾利的大师地位。该剧成为美国现代舞历史上古典现代舞时期的代表作,在美国《舞蹈杂志》举办的"20 世纪最具影响力的十大舞蹈"国际评选中高居榜首。

这部作品的创作灵感主要来源于艾利对美国南方黑人教堂的洗礼仪式的回忆,音乐直接采用了黑人教堂里唱诗班演唱的灵歌。《启示录》中展现的黑人对宗教的虔诚、幽默而充满活力的黑人文化,以及震撼人心的黑人灵歌,征服了每一位观看过《启示录》的观众。

【鉴赏提示】(视频 30)

舞蹈《启示录》由"朝圣者的悲伤""耶稣赐予我的那种爱""行动起来,基督们,行动起来"三个部分组成。表现了黑人对自由生活的向往与追求。作品音乐低沉凝重、动作缓慢延伸、节奏舒缓而又欢快,巧妙地运用了现代舞技巧,以火红的热情和生命的活力展现了编舞家及其舞团的创作路向和精神面貌。舞蹈基调低沉、进取、动感,具有强烈的艺术感染力。

第一部分,表现了黑人的苦难命运和对自由的向往(图 8-11)。舞蹈在金黄色特写灯的照耀下拉开了帷幕,九个演员排成菱形,大八字步,双手五指张开放在身体两侧,抬头仰望天空。群舞者们在舞台中央紧紧靠拢,他们低头弓背屈膝,手臂像鹰一样展开,低沉凝重的音乐仿佛是黑人民族对大地的哭诉和痛苦。伴着低沉悲凉的歌声,舞者时而双腿一屈一直,双手向旁

图 8-11 《启示录》剧照

伸出；时而双腿直立,双手向上伸；时而两腿跨开,双臂打开,如雄鹰俯瞰大地。随后以这组主题动作进行节奏、空间、力度的表现,表现出一种低沉的情绪。舞者仰面望着苍天,将合十的双手高高地伸向高处,仿佛在祈求大自然的保护。编导并没有运用复杂的动作,而是运用舞台调度和灯光效果,渲染气氛,渲染生命燃烧的欲望。

在三人舞段中（图8-12）,一男二女在具有稳定动势的三角形队形中以躯干连续收缩动律进行动作的变化：时而双手在头顶相握,似挣脱奴隶的枷锁；时而双臂张合,似对希望的渴求。结合队形的变化,最后定格在双腿蜷曲在地,顶腰向上伸手的造型上。

图8-12 《启示录》三人舞舞段

在双人舞段中,男舞者以有力的双臂前伸动作,托起张开手臂的少女,一前伸一旁伸两个动作重叠,形象地表现出该段舞蹈"向往自由"的情绪,随着音乐情绪的上升,舞者动作幅度增大,时而左右后抬腿,重心向一边倾斜；时而男舞者卧地,以手腿将女舞者托起,女舞者颤抖的双臂向空中张开,像被囚禁在笼子里的鸟儿渴望飞翔一样向往着自由；最后她站在男舞者的腿上,双臂向前伸出,好像已经看到了自由。

第二部分,表现受洗礼的场面。舞台从褐色的背景转变为了蔚蓝色的天空与大海。舞者戴白帽,穿白衣、白裤、白裙,清一色的白装,有的手拿白纱,有的手持白伞,有的持绑着白花的长根,排着礼仪式的队伍斜排出场,表现了黑人民族纯洁和虔诚的信仰。他们时而并排前进,时而散开绕场,两位男演员拿着一块大白纱巾从台前抖到台中,另外三位舞者停在白纱的后面,端庄虔诚。舞者们此起彼伏的身体和灵活摇晃的胯部,富有极强的表现力,这些舞蹈动态洋溢着黑人舞蹈的特色与风韵。演员们旋转着,仿佛是洗礼结束后获得了新生。编导采用了生活中洗礼的素材,延伸至舞蹈动作,对其意义做出最大的诠释,让观众感受到了神圣与欢乐。

第三部分,舞蹈以独舞、三人舞和欢乐激昂的群舞场面表现他们的信念、勇气以及对美好未来的向往。该段舞蹈先以男舞者的独舞开场：一束红光打在男舞者身上,只见他仰卧在地,时而躯干收缩放松,时而又侧卧双膝直曲,时而站起双手托起,时而下腰蜷伏在地,表现出内心复杂的情感。继而是三人舞：三名男舞者以斜线对角猛跑上场,以快速的旋转向上腾空倾斜落地后,用向前爬行动作变化反复,最后定格在双腿跪

地、仰天举手的造型上，表现出坚定不移的精神气概。紧接着，天幕上出现一轮红日，红光、黄光、白光融为一体投射在舞台上，红彤彤的一片，好似无情的烈日炙烤着大地。一群姑娘们一手拿凳，一手持扇上场，或三人一组，或五人一群闲聊、说笑着，表现出她们的乐观和向上。此时小伙子们上场了，随着欢快的曲调，他们和姑娘们相互逗趣着：时而姑娘高踩凳子拍打扇子，而小伙子伴以耸肩和跺脚；时而姑娘坐在凳上，而小伙子半双跪和拍掌。你拍掌，我抖肩，你甩头，我抖胯，欢乐的舞蹈，活泼的曲调，高昂的情绪，充分表现出男人们明朗乐观向上的心境。编导运用金黄色的灯光，就如同金色光辉照耀下的生活，正是黑人民族所向往的理想生活，沸腾的节奏表现了黑人民族不胜的生命质量。

《启示录》全舞意境深邃、结构精练，将丰富的感情、时而低沉时而欢快的动作与现代舞的动律、风韵相结合，表现出深刻的舞蹈意图。表演者以富有感情的动作语言，向观众们传达自己心中的真实想法，感染着观众的情感，他们用心而舞，带给观众一次又一次的情感震撼，让人感慨万分。

这是由几首不同的歌曲组成的舞蹈乐章，黑人灵歌的韵律节拍中自带的松弛、缠绕和诙谐，被完美缝编在舞姿中，舞者身体每一个部位的起伏波动都与音符的微颤贴合在了一起，让观众情不自禁地跟着一起律动。

三、走入迷宫

【背景资料】

《走入迷宫》，作品于1947年在纽约市的齐格菲尔德剧院首演。编导为玛莎·葛兰姆，由吉安·卡洛·梅诺蒂配乐作曲，由野口勇设计，舞蹈被编排为玛莎·葛兰姆和马克·莱德的双人舞。

现代舞的发展历程中有一位不可忽视的伟大女性，她就是与斯特拉文斯基、毕加索齐名的20世纪三大艺术巨匠——玛莎·葛兰姆（1894—1991，图8-13）。作为一名编舞家，她既多产又复杂。葛兰姆创作了181部舞蹈作品和一种舞蹈训练技术。她创造的舞蹈技术奠定了世界现代舞发展的基础，为她赢得了无数荣誉和奖项。1986年她被投票选为每百年诞生一位的本土百年舞蹈奖的获得者；1976年，杰拉尔德·R.福特总统授予其美国最高的平民荣誉——总统自由勋章，并宣布她为"国宝"，使她成为第一位获此殊荣的舞蹈家和编舞家；1985年，罗纳德·里根总统将她指定为美国国家艺术奖章的第一批获得者。

图8-13　玛莎·葛兰姆

20世纪初,美国的工业化程度在世界上排名领先。在一片肆意的发展下,现代艺术仿佛是一次巨大的实验,由于强调对艺术语言的追求,艺术越来越脱离现实世界,以往客观的艺术变为非客观的艺术,抽象化的道路被打开了。这条道路大致分为两类路径:经由感性路线,通过情感与精神进行表达;或经由理性路线,通过自然从中抽取纯粹的形。经过诸多流派的共同努力,最后达到了超现实主义和抽象艺术风格并存乃至结合的局面。

现代艺术出现的动力是个人主义和新生事物对人的刺激,艺术的个人主义品质越来越受到珍视,艺术家的创造力成为最高价值观的象征。庆幸的是,推崇个人主义和艺术天才价值观的社会文化氛围正使葛兰姆饱受"疯子"与"天才"的争议。她的众多希腊神话题材作品中充满了神和魔、爱与恨、嫉妒、勇气与恐惧,有人认为这是近乎疯狂的,有人觉得她才华横溢。葛兰姆自己说:"疯子是被幽禁起来的人,天才是被允许疯狂却活在保守社会之中的人。"在这样的社会风尚的鼓舞下,作品越具独特性,或者说越"前卫",其创造力就越肆无忌惮,其个性就越能得到充分的彰显。从20世纪初开始,这种在美学、道德和政治观念上都有意识地违背当时处于主导地位的艺术观念的倾向,也正是对构成现代西方意识形态的个人主义的认证。

20世纪40年代,葛兰姆已经三十多岁了,她的作品变得越来越私密,她通过观察自己的潜意识来编排《走入迷宫》。如果没有希腊神话的影响,没有40年代后期发展起来的女权运动,也许《走入迷宫》就不会诞生。即便如此,葛兰姆对潜意识的兴趣和她的舞蹈哲学在《走入迷宫》的创作中仍发挥了重要作用。

【鉴赏提示】(视频31)

作为极具代表性的心理表现主义作品,《走入迷宫》深化传递的情绪变化,是基于因恐惧产生勇气的心理过程。

作品源自希腊神话中雅典英雄人物忒修斯进入迷宫与牛头怪对抗的故事,牛头怪是一个半人半兽的生物。在舞蹈《走入迷宫》中,玛莎·葛兰姆从阿里阿德涅[1]的角度重塑了这个故事,她在舞蹈中创造了一个女性形象,女主角代替了希腊神话中的英雄忒修斯,她将面对令人恐惧的野兽,不止一次,而是三次,并最终战胜了它。受伟大的心理学家卡尔·荣格的理论的影响,这支舞蹈是玛莎·葛兰姆探索自我的神话之旅。

作品主要分为三个部分:逃避恐惧、认识恐惧、战胜恐惧。

[1] 阿里阿德涅是古希腊神话中克里特岛国王的女儿。

图 8-14 现代舞《走入迷宫》牛头怪和女神相互博弈（一）

图 8-15 现代舞《走入迷宫》牛头怪和女神相互博弈（二）

第一部分：表现女舞者在进入迷宫后，无法面对牛头怪的恐惧。主要以单人舞的形式表现，通过丹田的抽搐和以回避为主的动作语言，体现女主角面对未知恐惧时的害怕。

第二部分：在牛头怪上场后，牛头怪的强势、嚣张和女舞者的弱势、紧张形成强烈对比。通过不接触的双人舞形式，在空间上呈现出互动，为女主角逐渐正视牛头怪做铺垫。

第三部分：女舞者终于决定对抗牛头怪，面对恐惧产生出勇气。在这里，葛兰姆创造性地编出了通过身体核心（葛兰姆技术的核心元素：收缩）作为连接的双人托举造型（如图 8-14，8-15），表现战胜恐惧，拨开云雾见青天的成功。

早期作品中由野口勇设计的带有波浪纹黑线的服装，象征着迷宫也是从心里诞生的，阿里阿德涅线是从身体里开始的。牛头怪早先也有牛角的标志和扛着的拐杖。在葛兰姆新世纪（在葛兰姆逝世后的时代里）、新版本的作品中，舞团将牛头怪的形象分解，重新赋予了"恐惧"，弱化了牛头怪的概念，改用丝网套住男舞者的头，表达一种恐惧无相的理念。这种变革将作品带到了新的高度，更适应时代的发展和眼光。

在玛莎的编舞中，她喜欢简洁有力的动作。较装饰类型的舞蹈而言，她追求舞者的每一句舞蹈语言、肢体语言都言简意赅，有效直接。而重复，能更好地不断加深其对想要传达的某一个情感的体现。就好比作文中的排比句，用一连串结构类似的动作成分或舞段说明所说的事物，表示强调和层次深入。作品中大量步伐都是通过玛莎的"收缩"技术，带动身体的步伐前进。

另外在创作过程中，玛莎·葛兰姆给舞者预留了不少的二度创作空间。比如女舞者的三次对抗中，到底从哪一次开始直视牛头怪。有的舞者会处理成每次都偷偷看，最后一次怒目圆睁；有的第一次不看，第二次偷瞄，第三次直视；有的舞者会前两次都回避不看，第三次下定决心后双目如炬。

在这个作品中，虽然形式上是双人舞，但是很多舞评和观众更愿意将其视为女子的单人舞，而将男舞者所饰演的牛头怪视为抽象的恐惧。作为心理表现主义的代表，整部作品情绪情感不断地转变，并且具有丰富的

内心语言描绘。从现代艺术抽象化思维的角度去理解作品，其实希腊神话只是一个由头或者说是外壳，而作品所体现的是人类精神文化、性格、情绪色彩本质。很多人称葛兰姆的舞蹈语汇为"世界的语言"，因为她坚信人类的情绪情感是相通的，不论是什么样的文化背景，身体在情绪中的反应是相似的。

野口勇设计的一套由 V 形框架组成的舞台装置，类似于树的胯部或女性的盆骨。一条长绳蜿蜒穿过表演空间，代表着阿里阿德涅线团[1]（图 8-16）。

葛兰姆曾经说过："如果我必须给一个六七八岁的孩子表演一部舞蹈作品——那么选择绝非易事——我会选择《走入迷宫》。这种舞蹈通过在地板上使用绳索和空中物体来举例说明您正在冒险进入的陌生地方，孩子可能更能理解这样的表达。这是对恐惧的征服——在舞台上找到让你想跳舞的地方。"

〔1〕阿里阿德涅线团：雅典王子忒修斯依靠阿里阿德涅赠送的一个线团，走进迷宫杀死怪物，并沿着线找到来路，走出了迷宫。

图 8-16　现代舞《走入迷宫》开场时的整体画面，野口勇设计的舞台装置

四、舞经

【背景资料】

《舞经》于 2008 年 5 月 27 日首映于伦敦萨德勒之井剧院。编舞：辛迪·拉比·彻卡欧（图 8-17）。音乐创作：席蒙·布尔佐斯卡。布景设计：安东尼·葛姆雷。舞者则是中国河南少林寺的僧人们。

《舞经》已经在八十多个城市、三十多个国家和地区演出过，曾被欧洲芭蕾杂志 *Ballettanz* 授予 2009 年度最佳制作奖，同时还将辛迪选为"年度编舞家"。辛迪创作了超过 50 部舞蹈作品，并获得了两项劳伦斯·奥利维尔最佳新舞蹈制作奖、三项芭蕾舞坦兹最佳编舞奖（2008 年、2011 年、2017 年）和 KAIROS 奖（2009 年）。

图 8-17　辛迪·拉比·彻卡欧

《舞经》于 2008 年由欧洲编舞大师在中国嵩山少林寺与寺内高僧及僧侣探讨交流后获得灵感而生，是中国传统文化对外输出并与西方现代文化成功交融的一次典型案例。

辛迪·拉比·彻卡欧在 2007 年与少林寺僧侣会面后，决定与少林寺密切合作，共同创作一个项目。通过翻译、谈判和解释，他们创造了一个进入观众心灵的艺术世界。作品讲述了建造和破坏、变形和游戏。舞台上摆满了木箱。这些木箱，像积木一样，在舞者（僧人）的推动和摆放中变化组合，它们变成一堵墙、一座桥、一朵盛开中的莲花、一座寺庙、一群

高塔或一座墓地,为作品创造了一个可变形的空间,在寓意和表达中架起了通道。

在舞蹈语汇中,辛迪·拉比不仅让中国少林功夫和现代思潮交融,让当代舞蹈元素跨界结合,还在弦乐、打击乐、钢琴的伴奏下呈现,这种中国功夫破次元的结合让人耳目一新。

【鉴赏提示】(视频32)

在一个年轻小沙弥的指引下,一位西方人踏上了走入僧侣内心的旅程,他努力去理解僧侣们的存在,去了解这些人到底把什么从他们的生活中拿走了,最后将他们身体的力量与精神的宁静带往平衡的统一。

整部作品以中国少林功夫为主要元素,编导通过对表现形式的创新,使作品传递出对于舞蹈、对于编舞、对于东方文化、对于禅等的价值观念。从作品的意象性角度来看,作品结构分为虚和实;从作品的整体叙事性角度来看,作品结构分为出世和入世(图8-18)。

图8-18 《舞经》剧照

第一部分:出世。

作品开头呈现聚光灯下二人面对面盘坐的意境。一大(成人)一小(小沙弥),一西(西方人)一东(东方人),手谈般运筹推演舞台上等比缩小的20个盒子模型。背景中真实大小的人与盒子应运而动。这是一个隐喻,是意念与现实的联动。

编舞者以一个旁观者和稚子之间推演的方式,比画出舞台中央僧人们的一招一式,偶尔又参与到僧人的互动中,游离在自我和众人之间,多是观望和观察之姿势,探索在"木箱"(这里暂时理解为躯壳)中,灵魂的处境和感受,感受躯壳带来的外部感受,用肢体表达心里的感受。僧人代表禅意,编舞者和小沙弥代表思考,结合简约的舞美、背景幕布和若隐若现的音乐,仿佛像是发生在一个人脑海中的画面,也像是群体背景下的个人与世界、意念与现实的直接冲撞。

第二部分:入世。

编舞者、全体武僧换上西服装束,用正式的服装代替了禅意的僧服,仿佛从意识世界醒来。当编舞者局促之时,臆想中的小沙弥作为精神寄托的形式又出现在了身边,然后二者融合,编舞者与小沙弥在同一个大木盒中逐渐合体,达到内外、身心的统一。

舞台上的21个普通木箱、19位少林寺武僧、5位音乐家、1位当代舞

蹈家，看似毫无关系的元素勾勒出奇异的艺术空间，作品用舞蹈语汇探索功夫背后的哲学。《舞经》是中外合作共制的经典代表作，这是一部令人惊叹的舞蹈奇观，这种别具一格的舞蹈创作，让中西方文化碰撞出震撼人心的效果，这部作品探索了少林寺传统背后的哲学睿智，以及人与功夫在当代背景下的关系。

作品中的人物分别体现了三种不同的符号意象：一是自我（小沙弥）、二是本我（僧人）、三是超我（编舞家）。僧人们在身穿僧袍时，是表现内心意志外化的形象；在身穿西服时，则表现了外界对自我的干扰（图8-19）。

图8-19 现代舞《舞经》，叠放的木箱

鲁迅先生在《且介亭杂文集》中说："只有民族的，才是世界的。"《舞经》包含了民族性又有当代性，用西方的现代主义思潮作为背景，以东方的文化作为底蕴，通过编导的思维重新排列组合中国传统武术。这是一种新的融合，但也没有跳出表演这个形式。作品的演员是来自中国少林寺的武僧，演员们的特殊的身份及其有别于专业舞者的少林武僧的肢体动作，使作品带有奇妙的创新色彩。编舞过程中，武僧占据了极大的自主性，一些自创动作及队列变换带给编导许多灵感。

舞美设计师、雕刻师安东尼设计了一套盒子，用来代表不同的地点——房屋、村庄、墓地、岛屿及莲花，甚至是僧人自己的身体。更多时候，是在借助木箱传递身心智三维的关系。通过人物在木箱中行动的形式，体现人的内心感受，而木箱外部刚硬的线条、无奇的平面、尖锐的棱角给人带来的清冷感则体现了现实世界对身体的包裹，人的内心会如在木箱中那样感受孤独、无助、挣扎，同时也会有安全、和解、舒适的体现。

图8-20 现代舞《舞经》木箱立起后形成空间上的美感及人物关系

在舞蹈构图上，画面干净、素雅而整齐，多以群舞的方式以及演员与木箱的互动来呈现舞蹈的空间构图及流动（图8-20），同时通过改变木箱角度、位置和集体队形的排列组合形成符号性较强的画面效果。时而如缓缓绽放的莲花（图8-21），时而如节节倒下的多米诺骨牌，时而如座座矗立着的石碑立柱。

此外，与其说这是一段舞蹈，不如说是少林功夫的集体呈现。19名少林武僧精彩绝伦的功夫毫无疑问吸引了大部分的注意力。然而它依然是一段舞蹈，这

图8-21 现代舞《舞经》结尾部分，小沙弥盘坐中间，其他木箱如莲花般缓缓绽放

取决于当代人们对舞蹈的理解。从狭义的角度来看,舞蹈分为不同舞种;从广义的角度来看,《诗经·大序》中有言"舞蹈,手之舞之,足之蹈之也"。

五、走跑跳

【背景资料】

军旅舞蹈《走跑跳》是20世纪90年代由国家一级编导赵明所编排的一部优秀军旅舞蹈作品(图8-22)。作品一经推出便成为一部"中国军旅舞蹈里程碑式作品",开启了军旅当代舞的创作先河。赵明是我国著名军旅舞蹈家,国家一级编剧,中国舞蹈家协会副主席,原战友文工团艺术指导。代表作品有《闪闪的红星》《走跑跳》《无言的战友》等。

改革开放以后,赵明作为中国军队舞者,是第一个走进美国舞蹈节的人。他在美国感受了多元的舞蹈文化,从美国回来以后一直进行探寻。之后又前往中国香港芭蕾舞团实践芭蕾舞。他带着中国人的情感去思考、去探寻,创排了《走跑跳》,后来该作品在1998年6月的首届中国舞"荷花奖"大赛中获得新舞蹈作品金奖。

图8-22 《走跑跳》剧照

【鉴赏提示】(视频33)

作品一开始,在激昂的号角音乐声中,在红黄白混合灯光的投射下,连长带领战士们以"燕式跳"闪电般冲上舞台,战士们精神抖擞。伴随着雄壮激昂的音乐声,舞者在高低起落的对比和横竖排队形的变化中龙腾虎跃,个个充满帅气,威风凛凛。

紧接着,艰苦的训练开始了。从踢正步到跑步急行,再到跳跃障碍等军事训练,通过"走跑跳"把普通士兵培养成一名作风顽强、意志坚定的合格士兵。舞台上一束束刺眼的金黄色顶光倾泻而下,仿佛炎炎烈日当空照。军人们列队操练,时而前抬腿正步走,时而前踢腿正步走。在这一主题动作的基础上,又分解成几组相对比、相承袭的组舞,如一半舞者以横排俯式造型,另一半则以竖排前后移动。时而整齐划一,时而相互递进,时而群舞,时而又分为双人舞以卡农式轮回推进,舞台上呈现出军人们奋力拼搏的一派景象。这时,一名小战士晕倒了,众人上前相助,他倔强地推开、爬起,再晕倒、再爬起,在第四次立起时,众战士像铁塔一样将他高高托起。这一夸张手法的处理,鲜明地表现了战士坚强勇敢的性格,将舞蹈推向高潮。

在这种精神的感召下,战士们更加刻苦地训练,一个个跃跃欲试,一个接一个地再次以"燕式跳"排成大斜排。这一富有推进感的调度,将舞

蹈的情感张力推到顶点。接着这一情感继续向前推进、发展,全体舞者在舞台后区以一横排队形戴好钢盔,海潮般向前涌出,布满了整个舞台,最后结束在整齐划一的"敬礼"造型上。

深入分析舞蹈动作后,可以发现编导通过对当代军人训练生活的高度提炼、概括以及抽象的描写,不仅表现出我军战士一不怕苦、二不怕死的英雄气概,而且赋予军人训练这一日常生活以艺术的魅力。在舞蹈语言的运用上,借用部队日常训练生活中最常见的走、跑、跳动作,再结合古典舞、芭蕾舞、现代舞等的动作技巧,通过节奏、空间、力度的变化,营造出一种战斗气氛。这既是新舞蹈创作的特点,也显现了当代舞蹈创作的新观念。在作品编舞技法上,编导借鉴了交响编舞法。如舞蹈一开始,战士们上场后,以不同舞蹈声部行进着:当一行人往前走时,另一行人正跳起,而另一排人则落下。这种在同一时间里的交叉、起落,形成张与弛,隐与显的对比,从而使舞蹈构图显得丰满,气势不凡。舞蹈在表达情感上,营造了一种令人激动的态势。作品不是从表层的面部表演来展示激动,而是在编舞中营造一种不断发展着的艺术化情调,进而形成某种不断燃烧的,长时间延伸的情感紧张度和张力。比如在舞蹈中,从一开始战士们的精神抖擞,中段的艰苦训练,到小战士晕倒后战友们将他高高托起,都表现出这种情感的张力;舞蹈高潮出现之后,编导还继续将这一情感张力不断发展,使人感到这种情感永不休止的延伸。舞蹈演员阵容强大,演员动作整齐划一,让观众清晰地感受到我军作风优良、纪律严明,英雄在锻炼中成长,胜利靠汗水浇灌。士兵,就是在这样严格的训练中、在团结友爱中慢慢成长起来的,在部队这个大熔炉中淬火成钢。

军旅舞蹈《走跑跳》是为数不多反映官兵训练生活的优秀作品。编导敏锐地寻觅到官兵训练生活中一个本质上的共同点,那就是在任何艰难困苦面前,都能毫无畏惧地迎接挑战的昂扬斗志。

六、士兵与枪

【背景资料】

《士兵与枪》(图8-23)为军旅题材的舞蹈作品,以弘扬民族精神,讴歌时代的主旋律为创作宗旨。由中国人民解放军总政治部歌舞团创作舞蹈,张继钢、孙育鹏、夏小虎编导,方鸣作曲,邱辉等总政歌舞团舞蹈演员表演。舞蹈荣获第二届中国舞蹈节暨第五届中国舞蹈"荷花奖"、第四届CCTV电视舞蹈大赛当代舞一等奖。

《士兵与枪》是以军旅题材为创作背景,通过观察军

图8-23 《士兵与枪》剧照

旅生活，结合士兵们训练的表现所创作出来的一部作品。在《士兵与枪》中，演员们充分地表现出了当时情况下所训练的内容。

【鉴赏提示】（视频34）

《士兵与枪》抓住了军旅生涯中两个最具象征与代表意味的形象——"士兵""枪"，在阳刚豪迈的音乐旋律中，士兵们执枪而舞。先是五名士兵单独的"舞功"展示，动作矫健如龙争虎斗，时而单腿蹬天旋转，时而后仰抱腿金鸡独立。随后24名战士持枪排列，逐次挥枪、冲杀、腾跳，整齐而变幻的动作像多米诺骨牌一样传递着张力十足的动感与雄浑之美。最后士兵们又排列成三角阵形操练，动作整齐，如同仪仗队接受检阅般漂亮利索。

编导在创作中利用"人与枪"的关系，用艺术创新思维塑造出了多姿多彩的军人形象，展现出不同层面的军旅生活，表现出当代军人丰富的内心世界和高尚的精神情操。

枪是武器，但由于士兵对枪的移情作用，枪就不再是无生命的。在战士的眼里和手里，它有体温，有脉动，有感知，有灵性。因而当战士做着从枪架上取枪、擦枪、拆卸零件、托枪行进等动作的时候，不只是对枪的技能掌握和对军事行为的熟练，更是跟枪的心灵交感和对话，就像跟生死与共的朋友倾吐肺腑之言一样。但枪是祖国授予的，因而在花样翻新的枪的舞蹈中，情感便从枪的层面升华为对祖国和人民的情感层面，从而迸发着不负祖国重托，不辱军人使命，神圣庄严，一往无前的英雄主义精神。

七、天边的红云

【背景资料】

舞蹈诗剧《天边的红云》（图8-24）是南京军区前线文工团著名艺术家王勇、陈惠芬夫妇之作，由上海歌舞团有限公司旗下的上海歌舞团和上海东方青春舞蹈团演绎，在纪念中国工农红军长征胜利70周年之际，《天边的红云》荣获第四届全国歌剧、舞剧、音乐剧优秀剧目展演创作一等奖，并成为表现长征精神最佳的大型舞蹈作品。

《天边的红云》以红军长征为背景，与大多数革命题材作品不同的是，该剧以独特的视角将焦点对准了"长征中的女性"这一特殊的人群。采用诗化、浪漫的舞蹈表现手法，结合舞剧的叙事特性，以红军女护士云的成长历程、内心情感和视角为主线，娓娓讲述她们的

图8-24 《天边的红云》剧照（一）

成长历程。成功塑造了以秋、云、虹为代表的一系列血肉丰满的红军女战士群像,对她们为实现革命理想不惜牺牲一切的坚强意志进行了深刻而细腻的刻画。

【鉴赏提示】(视频35)

舞蹈诗剧《天边的红云》是从长征的幸存者云的回忆拉开帷幕的。当战友们在云的记忆中渐渐云集,云就和战友们一起回到了那个弹雨密集、腥风凛冽的战场:先是在突破重围的血腥中,一排子弹洞穿了虹的胸膛,虹率先化作了天边的红云;接着是在翻越雪原的窒碍中,一把军号冻僵了娃的青春,娃追随着虹走向了天边;然后是在跋涉沼泽的阴霾中,一捧野菜诱导了秀的沉没,秀在娃之后增添了红云的厚重;最后是在决胜黎明的冷寂中,一个生命延续了秋的生机,秋呼喊着秀一起向天边飞升……

这是一个关于女兵、女人的故事,也是一个关于生命、理想、信念的故事。该剧以长征为大背景,以红军女护士云的成长历程、内心情感和视角为主线,塑造了以秋、云、虹为代表的红军女战士群像。该剧主要采用诗化、浪漫的舞蹈表现手法,结合舞剧的叙事特性,以点带面,以小见大,既有宏阔大气的战争场面(图8-25),又有深入细微的人性刻画,力图站在现代审美高度,塑造血肉丰满的舞剧形象。剧中不仅有枪林弹雨、翻雪山过草地等观众熟悉的长征历程,也有红军女战士的成长、友情和爱情。由女性视角出发解读长征是这部舞蹈诗剧最明显的与众不同之处,也是最为令人动容的情感所在。

该剧定位在红军将士坚定的革命理想和信仰上。以点带面地反映中国工农红军在长征途中所遇到的艰险和不屈不挠的革命精神,诗样化地

图8-25 《天边的红云》剧照(二)

展现了这峥嵘岁月中的艰难历程:雪山、草地、战斗、坟茔、红云。剧中既有前仆后继生死相搏的紧张场景,又有恬静的场景,起伏跌宕、刚柔相济、意激情柔、交相辉映,令人赏心悦目。

这部作品通过一群红军女战士生命凋零的悲剧,展示了庄严的英雄主义诗情。艺术使一群正值青春年华的女战士鲜明地屹立在观众的面前,强化凸显了长征中红军女战士的群像。透过当下视角,悲壮动人的往昔时光,一群征途中如花似玉的红军女战士,她们生命的开花和陨落,连同她们生命核心中的美丽诗情和英雄豪情,饱满地展现在了我们面前。

特别值得一提的是,编导为云(护士)、秀(炊事员)和她们的恋人之间,以及秋(教导员)和她的丈夫之间的恋情追忆创作了三段双人舞,强化了叙述的对比色调、深化了人物的性格内涵、浓化了场景的情感氛围。双人舞的中断安置在娃冻僵后、秀沉没前,处于结构四段体起、承、转、合之"转"处,"转"的力量推动了"剧"的挺进。

八、咱爸咱妈

【背景资料】

图 8-26 《咱爸咱妈》剧照

双人舞《咱爸咱妈》(图 8-26)由北京舞蹈学院推出,表演者王亚彬、张傲月,编导肖燕英,作曲郭思达,是 2002 年第二届 CCTV 电视舞蹈大赛当代舞一等奖舞蹈作品。

舞蹈《咱爸咱妈》将农村夫妇形象作为创作背景。作者将农民勤劳、憨厚、质朴的形象,通过舞蹈的形式将整个舞蹈编排得淋漓尽致,也将这对夫妻深深的爱意、质朴、平凡详细地刻画描写了下来。编排者通过对农村生活的实际体验,最终将《咱爸咱妈》这一优秀的作品呈现在了观众的眼前。

【鉴赏提示】(视频 36)

在不远处的地里,有一对农民夫妇正在干活。男人的眉毛又长又黑,眼睛有点小,在太阳的照射下眯成了一条缝,他的鼻子大大的,胡子长长的,正光着膀子和媳妇儿用竹棍劳作。在他的地里,两人历经几个小时的劳动,头上已是满头大汗。

一开始,农民夫妇各自分工,男人在田地里不断挥舞竹棍,面朝黄土背朝天地劳作,身上的汗珠早已控制不住地往下流,不断地滴入黄土之

中,但为了能够赚取更多的金钱,为了能够在这个社会生存下去,他依旧没有停歇过久,仍然不停地挥舞着竹棍。

随后妇人便上前帮忙,先是给男人擦干身上的汗,让他没那么难受,随后便和他一起挥舞着他们生存赚钱的工具,两个人互相依靠着,互相成为对方的精神寄托,为了日后的生活而辛勤地劳作着。对于农民来说,劳动就是财富,只有通过不断劳动,才能够赚取生存的费用,农民夫妇在烈日下不断地挥动竹棍,为了能吃上一口饭,直到太阳落山才停止劳作。

最后,经过一天的劳动,农民夫妇二人互相搀扶着对方以此来休息,同时还有那根竹棍,直至他们放下竹棍,今天的劳动才算是圆满结束了,不过明天还要继续,一切都是为了生活。

双人舞《咱爸咱妈》中使用的道具主要是竹棍。从头至尾两个演员始终没有离开竹棍,偶尔偏离竹棍很快就会回归,竹棍在两个演员的辗转造型中被赋予了不同的含义,在不断强化的造型中,竹棍更是夫妻俩永结同心,一心为生活奔忙的情感的外化。

舞者在舞蹈中对竹棍进行了深刻的意境说明。他们通过对竹棍的舞蹈化来表达这种意境,竹棍是联系两个人的纽带,有时作为支点,有时作为一种牵引,有时又成了劳动工具,有时像是生活的重担,有时又像是生活的救命稻草,两人抓住它拼命地去"生活",竹棍就像是对他们生活的演绎。竹棍在这个舞蹈中可以说是一种引申意义上的造境,所塑造的环境就是两人互相搀扶着走过的一生,这样一个大环境下的生活状态。可谓点睛之笔,舞蹈之核心。这根竹棍不断地变形,变换角度也能使观看者想到生活的重担和压力。

两人从竖着的竹棍后向前探头这一动作不断出现,竹棍在这里像是一个临界点,从艰难的生活到美好生活的临界点,从苦闷的日子到新鲜世界的临界点,一种在生活的重压下仍旧努力生活的朴实的劳动人民形象被刻画了出来。在向前生活的过程中,两人有碰撞,有疲惫,但是竹棍始终是支撑他们生活的力量。两人在共同的生活目标中,始终不离不弃,即使偶尔有所偏离,也很快会回到生活的主题中去,显然体现出了浓浓的情意,整个舞蹈在竹棍的变化中落下帷幕。

九、遇见

【背景资料】

2019年,当代舞《遇见》首演于湖南卫视《舞蹈风暴》栏目,演员胡沈员,音乐《大鱼》,编舞刘骥、胡沈员。

胡沈员,中国当代著名青年舞者,编导。毕业于中央民族大学,曾就职于北京雷动天下现代舞团。曾饰演杨丽萍舞剧《霸王别姬》中的虞姬,获得北京国际芭蕾舞暨编舞比赛最佳作品表演奖、意大利罗马国际编舞比赛银奖。2019年,参加湖南卫视原创舞蹈竞技节目《舞蹈风暴》并获得总冠军。

舞蹈《遇见》作为决赛作品,舞者胡沈员将这支舞蹈送给在这次参赛中一路走来的选手及导师,感恩遇见,感恩舞台对于舞者们的洗礼,期望通过这个舞台实现舞者的蜕变,如鹏一般飞得更高更远。

【鉴赏提示】(视频37)

作品来源于庄子《逍遥游》"北冥有鱼,其名为鲲""化而为鸟,其名为鹏"的意境,同时借用电影《大鱼海棠》中鲲的形象创作原型,展现大海中的鲲蜕变后跃出海面,展翅为鹏的唯美意境。

从叙事线来看,作品分为三部分:

第一部分:通过大量的地面动作(一度空间)来表现当鲲还小,在水中逐渐成长的过程。音乐节奏十分舒缓,配以柔软无骨的肢体动作与地面技术,体现在水中生活悠闲适然的感受。

第二部分:从地面站立起来的动作表现的是成长的蜕变,在蜿蜒曲折的水中激流勇进,经历着大大小小的挫折,成长着,准备着。

第三部分:流沙从空中坠落,配以如天空海洋般蓝色的光影,就如电影《大鱼海棠》中的大海冲进世界的画面。而这时的鲲化身为鹏,逆流而上,朝着新的世界、新的生活展翅腾飞。

从舞美环境角度也可以理解成为两个部分。即第一部分为水下成长部分,第二部分是逆沙向上,冲向新生的部分。

第一、二部分中胡沈员所饰演的"鲲",半裸上身,着青色素裤。干净清爽,简约大气。结合柔软的肢体动作及波浪感的手臂动作,仿如水中之遨游的鲲。第三部分运用三度空间跳跃的肢体动作,结合湛蓝光影中从天而泻的流沙,形成展翅腾飞的鹏的造型。

在整体质感上,很好地体现了"柔"的元素,圆形的舞台,动作弧度的圆柔,音乐背景的柔,行动轨迹的曲线弧度等元素结合在一起,"柔"而不软,"弧"而不僵。大量曲线"圆"的动作路径和柔顺的动作之感,使得舞者仿佛就身处流水之中。配合上技术技巧,展现了非常轻盈的身姿。伴随作品的推动和发展,肢体的质感逐步从灵动、俏皮,到逆流、强大。传神又诗意地把鲲化为鹏的过程完整地体现了出来。

从地面一度空间动作到直立的二度空间,再到跳跃翻腾的三度空间。

不同的空间转换也逐步展现了大鱼的生长历程。

整部作品的画面是写意的。没有过多地去复刻电影中鲲的形象，而是通过肢体语言抽象地表达了鲲的成长历程，从小小的在水中，到逐渐能够四处漂游，到慢慢长大，最后冲到坠洒下来的流沙中，向上蝶游，并撒开流沙，在空中形成展翅的羽翼。

舞美设计上，全场起先是在一个干净的圆形舞台上，在电影中故事发生在海里，借助圆形舞台大有海天一色的寓意。在临近结束的时候，呼应了电影《大鱼海棠》中海水从天空（海洋）倾泻而下的场景，从舞台上空倾泻而下的流沙落在演员的身上，再通过他的肢体与细沙的碰撞，形成展翅为鹏的画面效果（图8-27）。光影下流沙倾泻伴随向上游的动作，通过抛洒形成"翅膀"的视觉冲击效果，极具美感。

图8-27 当代舞《遇见》结尾部分：跳跃动作逆沙向上，肢体与舞美虚实结合的美妙意境

在现（当）代舞里，或者说在艺术的创作过程中，需要去继承和传承，但是在这两者之间如何找到平衡，几乎是每一个创作者都会面临的问题。依托原有的《大鱼海棠》的电影背景，如何创作能够使作品基于原作又高于原作？在作品中虽然可以看到现代舞技术技巧的痕迹，但是其大多数的肢体语汇丝毫没有多余空洞的质感，反而更具张力，动作语言逐步表达他对于"遇见"的理解。

《遇见》在使用了流行音乐的同时，作品本身并没有被音乐所覆盖，而是在强烈的舞蹈视觉冲击下，让音乐很好地为舞蹈的气氛进行了烘托。

参考文献

[1] [俄]托尔斯泰.艺术论[M].丰陈宝,译.北京:人民文学出版社,1958.

[2] 中共中央马克思恩格斯列宁斯大林著作编译局.马克思恩格斯选集:第一卷[M].北京:人民出版社,1972.

[3] [德]黑格尔.美学:第一卷(第2版)[M].朱光潜,译.北京:商务印书馆,1979.

[4] 中共中央马克思恩格斯列宁斯大林著作编译局.马克思恩格斯全集:第四十二卷[M].北京:人民出版社,1979.

[5] 伍蠡甫.西方文论选:上卷[M].上海:上海译文出版社,1979.

[6] 中国社会科学院外国文学研究所外国文学研究资料丛刊编辑委员会.外国理论家、作家论形象思维[M].北京:中国社会科学出版社,1979.

[7] 李泽厚.美的历程[M].上海:上海人民出版社,1981.

[8] [德]席勒.美育书简[M].徐恒醇,译.北京:中国文联出版公司,1984.

[9] 薛天,陈冲,胡雁亭,周凯.舞蹈编导知识[M].北京:人民音乐出版社,1984.

[10] [英]罗宾·乔治·科林伍德.艺术原理[M].王至元,陈华中,译.北京:中国社会科学出版社,1985.

[11] [美]苏珊·朗格.情感与形式[M].刘大基,傅志强,周发祥,译.北京:中国社会科学出版社,1986.

[12] 孙景琛.舞蹈艺术浅谈[M].北京:人民音乐出版社,1987.

[13] 宗白华.美学与意境[M].北京:人民出版社,1987.

[14] 朱立人.现代西方艺术美学文选:舞蹈美学卷[M].沈阳:春风文艺出版社、辽宁教育出版社,1990.

[15] [俄]罗慕拉·尼仁斯基.舞蹈之神——尼仁斯基传[M].王国华,陈锌,林洪,译.北京:中国舞蹈出版社,1991.

[16] 毛泽东.毛泽东选集:第三卷(第2版)[M].北京:人民出版社,1991.

[17] 彭吉象.中国艺术学[M].北京：北京大学出版社,1994.

[18] 中共中央马克思恩格斯列宁斯大林著作编译局.马克思恩格斯选集：第二卷（第2版）[M].北京：人民出版社,1995.

[19] 汤可敬.说文解字今释[M].长沙：岳麓书社,1997.

[20] 隆荫培,徐尔充.舞蹈艺术概论[M].上海：上海音乐出版社,1997.

[21] 中共中央马克思恩格斯列宁斯大林著作编译局.马克思恩格斯全集：第十三卷（第2版）[M].北京：人民出版社,1998.

[22] [美]鲁道夫·阿恩海姆.艺术与视知觉[M].腾守尧,朱疆源,译.成都：四川人民出版社,1998.

[23] 李雪梅.中国民族民间舞蹈文化的六大类型区[J].舞蹈,1998,（03）.

[24] 隆荫培,徐尔充,欧建平.舞蹈知识手册[M].上海：上海音乐出版社,1999.

[25] 李泽厚.美学三书[M].合肥：安徽文艺出版社,1999.

[26] 王克芬,隆荫培.中国近现代当代舞蹈发展史（1840—1996）[M].北京：人民音乐出版社,1999.

[27] 于平.风姿流韵：舞蹈文化与舞蹈审美[M].北京：中国人民大学出版社,1999.

[28] 巫允明.神州舞韵（1）[M].重庆：重庆出版社,1999.

[29] 哈斯乌拉.蒙古族舞蹈艺术[M].北京：中国文联出版社,1999.

[30] 罗雄岩.中国民间舞蹈文化教程[M].上海：上海音乐出版社,2001.

[31] 潘志涛.中国民间舞教材与教法[M].上海：上海音乐出版社,2001.

[32] 黄明珠.中国舞蹈艺术鉴赏指南[M].上海：上海音乐出版社,2001.

[33] 朱立人.西方芭蕾史纲[M].上海：上海音乐出版社,2001.

[34] 李泽厚.华夏美学[M].天津：天津社会科学院出版社,2001.

[35] 田静.中国舞蹈名作赏析（1949—1999）[M].北京：人民音乐出版社,2002.

[36] 中国社会科学院语言研究所词典编辑室.现代汉语词典（2002增补本）[M].北京：商务印书馆,2002.

[37] 江帆.生态民俗学[M].哈尔滨：黑龙江人民出版社,2003.

[38] 刘青弋.现代舞蹈的身体语言[M].上海:上海音乐出版社,2004.

[39] 江玲.舞蹈教程[M].南京:河海大学出版社,2004.

[40] [英]赫伯特·里德.艺术的真谛[M].王柯平,译.北京:中国人民大学出版社,2004.

[41] 魏饴,刘海涛.文艺鉴赏概论(第2版)[M].北京:高等教育出版社,2004.

[42] 刘青弋.西方现代舞史纲[M].上海:上海音乐出版社,2004.

[43] 刘青弋.中外舞蹈作品赏析(第三卷):中西现代舞作品赏析[M].上海:上海音乐出版社,2004.

[44] 贾安林.中外舞蹈作品赏析(第六卷):中外舞蹈精品赏析[M].上海:上海音乐出版社,2004.

[45] 宗白华.美学散步[M].上海:上海人民出版社,2005.

[46] 易中天.破门而入:美学的问题与历史[M].上海:复旦大学出版社,2006.

[47] 朱光潜.朱光潜谈美[M].北京:金城出版社,2006.

[48] 袁禾.大学舞蹈鉴赏[M].上海:华东师范大学出版社,2008.

[49] 黄小明.中外舞蹈鉴赏语言[M].桂林:广西师范大学出版社,2008.

[50] 欧建平.外国舞蹈史及作品鉴赏[M].北京:高等教育出版社,2008.

[51] 王宏建.艺术概论[M].北京:文化艺术出版社,2010.

[52] 金浩.新世纪中国古典舞发展十年观[M].上海:上海音乐出版社,2011.

[53] 唐满城,金浩.中国古典舞身韵教学法(修订版)[M].上海:上海音乐出版社,2011.

[54] 吕艺生.舞蹈美学[M].北京:中央民族大学出版社,2011.

[55] 吕艺生,毛毳.舞蹈学研究[M].上海:上海音乐出版社,2012.

[56] 金浩.新世纪中国舞蹈文化的流变(修订版)[M].上海:上海音乐出版社,2013.

[57] 董锡玖,刘峻骧.中国舞蹈艺术史图鉴(上、下卷)(修订版)[M].北京:北京师范大学出版社,2013.

[58] 朱晓峰.舞蹈《孔乙己》创作分析[J].艺术教育,2013,(07).

[59] 张瑞麟.艺术欣赏[M].北京:人民音乐出版社,2014.

[60] 袁禾.舞蹈基本原理[M].上海:上海音乐出版社,2015.

[61] 习近平. 在文艺工作座谈会上的讲话(2014年10月15日)[M]. 北京：人民出版社,2015.

[62] 唐满城. 唐满城舞蹈文集[M]. 南京：南京师范大学出版社,2017.

[63] 彭吉象. 艺术学概论(精编本)第2版[M]. 北京：北京大学出版社,2019.

[64] 林冰. 古典舞独舞的艺术形式——以《醉鼓》和《木兰归》为例[J]. 戏剧之家,2019,(03).

[65] 曾一果,李蓓蕾. 破壁：媒体融合下视频节目的"文化出圈"——以河南卫视《唐宫夜宴》系列节目为例[J]. 新闻与写作,2021,(06).

[66] 邹曼. 春晚对传统文化的传承与创新——以《唐宫夜宴》为例[J]. 东方收藏,2021,(11).

配套视频目录

视频序号	视频名称	书中页码
中国古典舞作品		
视频 1	唐宫夜宴	69
视频 2	孔乙己	72
视频 3	醉鼓	75
视频 4	扇舞丹青	77
视频 5	黄河	79
视频 6	小溪、江河、大海	81
视频 7	秦王点兵	82
视频 8	踏歌	84
视频 9	千手观音	86
视频 10	望穿秋水	87
中国民间舞作品		
视频 11	一个扭秧歌的人	96
视频 12	说兰花	98
视频 13	鄂尔多斯	99
视频 14	蒙古人	101
视频 15	浪漫草原	103
视频 16	牛背摇篮	105
视频 17	摘葡萄	107
视频 18	扇骨	109
视频 19	邵多丽	111

续表

视频序号	视频名称	书中页码
视频 20	云南映象	113
芭蕾舞作品		
视频 21	关不住的女儿	120
视频 22	仙女	121
视频 23	堂吉诃德	122
视频 24	天鹅湖	123
视频 25	睡美人	125
视频 26	红色娘子军	127
视频 27	大红灯笼高高挂	128
视频 28	牡丹亭	129
现当代舞作品		
视频 29	春之祭	135
视频 30	启示录	137
视频 31	走入迷宫	140
视频 32	舞经	143
视频 33	走跑跳	145
视频 34	士兵与枪	147
视频 35	天边的红云	148
视频 36	咱爸咱妈	149
视频 37	遇见	151

后 记

多年耕教于普通高校舞蹈教育,深感高校舞蹈学科技术与理论倒置的困苦与艰难,便有心在舞蹈理论教材的编写方面做一些探索。本次《舞蹈艺术鉴赏》教材的编写源于两个偶然的机缘:一是该课程教学中,目前使用的舞蹈鉴赏教材多着重于对舞蹈作品的分析,而笔者认为《舞蹈艺术鉴赏》应让学生掌握美学的一般理论知识,以此来提高艺术审美鉴赏能力,从而为舞蹈艺术审美打下较为牢固的基础;二是此想法得到了上海纽姆文化传播骆方华女士的认同,在她的鼎力帮助下,这本教材的出版正式排上日程。在此,我要代表编写组感谢骆方华女士在教材编写过程中的鼓励与辛勤付出!

本书的主编是湖南文理学院音乐舞蹈学院钱正喜老师、上海体育大学艺术学院杨珏老师。副主编南昌大学艺术学院廖祖峰老师、上海杉达学院刘斐然老师、上海立达学院卜智城老师。编写组成员分别是高妍老师、周琪老师、杨柳老师、史朋伟老师和杨晨曦老师。此外,本书的编写还得到了翟湘雨老师和钟华老师的帮助。书中的每一章节都渗透着编写团队的心血,在此向老师们的辛苦付出表示感谢!

教材编写过程中采用了部分其他学者与同仁的书籍资料,由于时间、空间、地域的影响,不能及时一一致谢,在此深表歉意,若有存疑之处,全体编写者将尽力解决,编写组衷心希望得到同仁们的意见与建议。

最后,在此要感谢上海音乐学院出版社沈庭康先生的帮助,感谢华东师范大学出版社李琴女士、上海纽姆文化传播骆方华女士为本书的出版所做的大量的工作,正是有了他们认真细致的各项工作,才使得本书得以顺利出版!